U0085433

藝術

琴臺碎語

黃友棣 著

東大圖書公司

國家圖書館出版品預行編目資料

琴臺碎語／黃友棣著.－－二版一刷.－－臺北市: 東
大, 2016
　　面；　公分.

　　ISBN 978-957-19-3131-9　（平裝）

　1. 音樂 2. 文集

910.7　　　　　　　　　　　　　　　105008131

© 　琴臺碎語

著　作　人	黃友棣
發　行　人	劉仲文
著作財產權人	東大圖書股份有限公司
發　行　所	東大圖書股份有限公司
	地址　臺北市復興北路386號
	電話　(02)25006600
	郵撥帳號　0107175-0
門　市　部	（復北店）臺北市復興北路386號
	（重南店）臺北市重慶南路一段61號
出版日期	初版一刷　1977年2月
	二版一刷　2016年5月
編　　　號	E 910110

行政院新聞局登記證局版臺業字第〇一九七號

有著作權‧不准侵害

ISBN　978-957-19-3131-9　（平裝）

http://www.sanmin.com.tw　三民網路書店

※本書如有缺頁、破損或裝訂錯誤，請寄回本公司更換。

再版說明

黃友棣教授為當代著名音樂家，不但善於作曲、演奏與指揮，更以音樂教育為終生職志。一生勤於著述，譜寫了不下兩千首曲子，還出版了一系列樂教文集，顯見其深厚篤實的音樂成就與學問涵養。

民國元年出生的黃友棣教授，一生經歷了東西交會、新舊爭鋒的大時代，他以「學堂樂歌」的音樂啟蒙教育奠定基礎，把握每一個難得的學習機會。抗戰時期在「音樂救國」的理念下，創作了大量傳唱全國的歌曲，包括著名的〈歸不得故鄉〉、〈杜鵑花〉等。經常接觸基層平民的他，深刻體會到藝術不一定要曲高和寡，並以儒家「大樂必易」的音樂思想為其終生理念，致力於音樂教育的推廣，讓音樂不只是歌唱演奏的外在形式，還能成為培養完善人格的途徑。

黃友棣教授一生漂泊，足跡從廣東到香港，直至一九八七年遷居港都高雄，方才定居下來。此時儘管他年事已高，依舊熱心協助地方音樂發展，直到二○一○年病逝前，仍然創作不懈。在遺囑中他特別交代：所有音樂作品皆可供人自由印行、演唱、演奏、製片、錄音、錄影、用為背景音樂，不收任何版權費用。此等豁達大度、無私大愛，值得後人景仰感念。

茲逢再版之際，編輯部重新設計了版式，並修訂了書中些許錯漏，期使本書在閱讀上更清晰流暢。誠邀各位讀者，在品讀文章之餘，更能體會在這些幽默輕鬆的文字背後所蘊藏的殷殷期許，讓音樂生活化、生活音樂化的理想實現，從個人到群體，皆能在音樂之美的薰陶下，獲致內在的喜樂與和諧。

東大圖書公司編輯部　謹識

序　言

音樂並非專指彈琴與唱歌；實際上，音樂顯示人生，人生盡是音樂。我們的生活中，音樂無所不在；只是人們不曾留心而已。音樂教育借音樂活動為工具，彈琴唱歌只是外在的工具；我們的目標是要獲得內在的和諧。宋儒朱熹說，「樂有節奏，學它底急也不得，慢也不得，久之都換了他一副情性」。程伊川也說，「禮只是一個序，樂只是一個和，天下無一物無禮樂。且置兩隻椅子，攪不正便是無序，無序便是乖，乖便不和」。

為了要使每個人都明白音樂生活化與生活音樂化的真義，我們必須把大道理化成小故事，以小故事例證大道理；將長篇理論化整為零，化深為淺，化大為小，化繁為簡。我們期望每個人都能在忙碌的生活之中，用短時間去閱讀，卻值得用長時間去體會。這是刊行《琴臺碎語》的目標。

在一九七五年五月開始，連續十六個月之內，曾應香港《星島日報》副刊主編之盛意邀請，撰寫短文以宣揚樂教。此集之中，有一部分曾在該報副刊發表，承蒙主編與讀者賜予嘉許，深表感謝。近年因工作較為繁忙，按時交稿，甚感吃力；迫於請准暫歇。為了讀者輾轉託人催問，現在謹將已經發表的各篇再加訂正，另加入未發表的各篇，共為一百五十篇，彙印成集，以報雅意。各篇分別歸納為八個項目——創作觀點，樂教見解，演奏活動，欣賞方法，音樂知識，作品介紹，音樂生活，音樂掌故。其實，各篇都有共通關係；這些項目，只是勉強劃分，以利查閱而已。

集內各篇材料，可增閒談的趣味，可助教師的解說；但作者並不徒以供應趣味材料為已足，卻期望能夠以這些材料來觸發起讀者的思路，推想出更多更好的例證，以揚樂教，以正樂風。

黃友棣誌

一九七七年元旦

琴臺碎語

目次

創作觀點

001

日照龍鱗萬點金

音樂創作，並非只靠音樂的技巧；樂曲之產生，實在源於作者的品德修養。如果不是有之於內，徒然用技巧堆砌音響，始終不能成為感動聽眾的音樂。

在詩詞裡這種「有之於內，形之於外」的情況，更為明顯。李慶孫作〈富貴曲〉云：「軸裝曲譜金書字，樹記花名玉篆牌」。晏元獻看了就說：「這是乞兒相」。因為每說富貴，就說及金玉錦繡；這只是堆砌，並無富貴的氣象。晏公的詩：「梨花院落溶溶月，柳絮池塘淡淡風」；「樓臺側畔楊花過，簾幕中間燕子飛」；這才是描繪富貴的氣象。因為技巧之堆砌，不足以成為優秀作品；所以藝術創作者，必須時時注意品德之修養。

一位老師看見「風吹馬尾千條線」，就用此為上聯，命學生們各作一句下聯。由於各人平日修養不同，品格不同，心中的境界也就有很大差別。有人對以「雨濕羊毛一片氈」，也有人對以「日照龍鱗萬點金」。前者黯晦，後者輝煌；這並不是勉強造成，而是源於平日的修養。當然，我們要鼓舞學生樂觀，向上，不讓他們頹喪，消沉；因此，教師除了教導知識與技巧之外，不

能不教導學生修德立品。

既然人人都希望常有「日照龍鱗萬點金」的氣象，就該進一步問，我們要做龍呢，還是要做日呢？

龍為日所照而生光，這是被助者。日照龍而使之閃耀光芒，這是助人者。在音樂創作之中，自己做龍，受眾人讚賞，是美妙之事；但，自己做日，照耀他人，扶植他人，使受讚賞，則更為美妙。一條龍被日照，只能閃耀萬點金光而已；若能使無數龍都受到照耀，使宇宙充滿燦爛的金光，豈不更添輝煌？

凡是深入研究音樂的人，必然了解音樂就是仁愛的化身。一旦悟此祕奧，那些幼稚的自私習性，便即如煙霧之消散了。我國聖賢所說「樂者，德之華」「人而不仁，如樂何！」就是這個意思。

畫展裡掛著一幅作品，畫面是漆黑一片，隱約露出兩點微綠的光；據說，這兩點乃是貓兒的眼睛，畫題是「午夜地窖之內，黑女抱著黑貓」。從藝術觀點言之，這只是取巧的玩笑，並非真正的作品。

002

美化人生

我們聽過貝多芬《田園》交響曲的〈暴風雨〉，也聽過羅西尼《威廉泰爾》序曲的「暴風雨」，也聽過葛羅菲《大峽谷組曲》的〈暴風雨〉；作曲者描繪風雨，力求逼真，而不願太真。

若要太真實，把雷雨錄音播放便好了，何必用樂隊？

描繪市場之嘈吵，兒童之嬉戲，長舌婦之爭執，如果尋求逼真，在現實環境裡，俯拾即是；根本用不著聽斯特拉溫斯基的《小丑組曲》，穆梭斯基的《展覽會之畫》，羅西尼的歌劇《塞維亞的理髮師》。現代樂派的作曲者，喜歡用多調音樂，多樣節奏；其實，街上處處同時傳出來自不同電臺的廣播，乃是如假包換的多調音樂。人人只嫌其嘈雜，不覺其美。

有人以為情感逼真就是藝術：但只求真而不求美，則潑婦罵街，情感最真；但這只是原料

而已，尚未成為藝術品。有人崇奉盧梭的名言：「大自然的一切，都是完美的，一經人們的手，就弄糟了」。他們要回復自然，不吃廚師所煮的飯菜，硬要效法原始人的茹毛飲血。如此，他們應該不吃飯而吃穀；更好的是，不吃穀而吃種穀所用的肥田料。

藝術之可敬可愛，就在其能美化人生。心理變態的人，最喜歡的，不是美化人生，而是醜化人生，以毒害人們的心靈。藝術工作者應該秉其良知，振作起來，造福人群而不是貽害大眾。

母牛之可愛，在於吃了草料，經過特殊的消化系統，變為營養豐富的乳汁，供人飲用。藝術工作者的任務，也正如此。倘若有一天，母牛也偏愛了現代手法，吃了草之後，力求逼真，由膀胱樹出一杯傑作贈你，你願意飲嗎？

003

生命的音樂

在風雨如晦的生命路途之上，音樂並非只是享樂品，亦非用作麻醉劑。實在，音樂乃是生命的營養素；其作用是鼓舞精神，振作志氣，掃除頹喪，美化人生。

醫院樓上的一間病室，住著幾個不能行動的病人。他們每日的生活，既寂寞，又痛苦。室內有一個窗，靠近窗口床位的病人，由窗外眺，隨時把所見的情景，描述給眾人聽，以解寂寞。

他看見一個胖胖的婦人，挽著菜籃，後邊緊隨著一隻狗，偷吃籃裡的食物。有隻老狗，走近街燈柱下，細心嗅對了位置，就浩浩蕩蕩地撒尿。一隻烏鴉，歇在路旁樹上，對準胖子的光頭，就大大方方地拉屎。他描述得非常生動，引得人人歡喜，笑聲不斷。鄰床的病友心裡想，「待他死了之後，我搬到他的床位去，親眼看看窗外的奇景，纔真開心哩！」不久，近窗的病人急性痙攣，鄰床這位病友，故意拖延呼救，終於不治。這位病友真的如願以償，搬到靠窗的床位來。

由窗外眺，使他大吃一驚；窗外有高牆阻擋，實在，什麼都看不到。

這位死了的病友，實在具有藝術家的心靈。他要在寂寞之中，為眾人驅除寂寞；在痛苦之

中，為眾人減輕痛苦。他死了，眾人的快樂生活也就完結了。

作曲者要用美的心眼來看世界：叢林中楓葉片片，花瓣上露珠顆顆；黑夜裡螢光點點，銀河裡繁星閃閃；在他看來，盡是樂譜裡的音符。荷花散在池塘中，燕子歇在電線上；籬邊簇簇瘦菊，雪地朵朵紅梅；他都要一一譯作音符，編成樂曲，奏唱出來，以撫慰人間痛苦的心靈。

王道先生在「人生的歌手」裡說得好：「自從人類有了感情，世上便有了歌聲。自從人間有了黑暗，天上便有了月星。在此漫漫長夜，你我既不能醉，又不能睡；不如引吭高歌，喚醒眾生的迷夢，揭開時代的黎明。」

004

胸有成竹

一位音樂教師來信，希望我能解說下列幾句話：「動筆之時，可以目無全牛；動筆之前，必須胸有成竹」。（按，這是我所寫的一篇散文〈聖哲琪利亞的山林〉內的句語，載於《音樂創作散記》下冊，頁四四八。）我所說的「聖哲琪利亞山林」，乃是指每個人內心的音樂境界；這篇散文，是用寓言形式來解說音樂創作的道理。胸有成竹，目無全牛，是指音樂創作進程的兩個階段。今分別言之：

胸有成竹是指創作之前，設計整個的結構；目無全牛則指創作之際，追求局部的完美。這裡，先說胸有成竹的涵義。清代藝人鄭板橋愛畫竹，他的話值得我們細心玩味：

文與可畫竹，胸有成竹。鄭板橋畫竹，胸無成竹；濃淡、疏密、短長、肥瘦，隨手寫去，因爾成局，其神理具足也。有成竹，無成竹，其實只是一個道理。

鄭板橋所說的「隨手寫去」，好比鋼琴家的即興奏曲，看來是「隨手奏出」。其實，在寫竹

或奏曲之前，必須先有一個概要；否則全篇毫無結構，便成支離破碎，雜亂無章了！

鄭板橋又說，「江館清秋，晨起看竹，烟光日影露氣，皆浮動於疏枝密葉之間，胸中勃勃，遂有畫意。其實胸中之竹，並不是眼中之竹也。因而磨墨展紙，落筆倏作變相，手中之竹，又不是胸中之竹也。總之，意在筆先者，定則也；趣在法外者，化機也。獨畫云乎哉！」

所謂「意在筆先」，就是整個概念設計，也就是「胸有成竹」的本義。「趣在法外」，乃是作者的靈感活動。這兩者最明顯的表現，莫過於音樂的即興奏曲。然而樂曲創作，並不只是曲調加伴奏而已。凡是結構嚴謹的樂曲，都需要先有精巧的計劃；例如賦格曲的主題與答句，追逐與模仿；奏鳴曲的正題與副題的調性，皆須先有周詳的安排；這便是「胸有成竹」的要旨。

一位聰明的太太驚奇而佩服地問汽油站的主人，「你怎能看出這塊地藏有油礦的？」──所有精巧的樂曲，皆如汽油站一樣：若非經過胸有成竹的設計，意在筆先的安排，那能隨處挖得出汽油來？

005

目無全牛

上文解說過「胸有成竹」，現在解說「目無全牛」。

當我遠離鄉井求師的數年中，每天自己燒飯，廚具並不齊全。買一隻雞回來，我只憑一把切水果的小刀來割切。我當然不能把雞連骨砍開，但我能按照雞的骨節結構，在骨骼連接之處，用小刀輕輕割斷筋肉。割切之時，我全然沒有看到整隻雞；只看見骨節間的筋肉連繫。這種「目無全雞，只見骨節」的看法，並非由我發明而是得自莊子「庖丁解牛」的哲理。

莊子所說的廚師，按照牛的肢體結構，把整隻牛割開，非但毫不吃力，而且刀永不鈍。在他割牛之時，只見筋骨紋理，並不看見整隻牛的存在，故曰「目無全牛」。

莊子除了說及庖丁解牛，還說及斲輪老手的不徐不疾，得之於手，應之於心；這是「目無全輪」的看法。他也說及削木老手的齊以靜心，以合天人；這是「胸有成器」的做法。這些都是從巧動作，入到藝術境界的表現。

凡是整個身心投入工作之內的人，皆須有「目無全牛」的做法；能夠目無全牛，技術就趨

於熟練。可是，藝術創作並不能只靠目無全牛的做法，就可成功。目無全牛只是屬於小處著手，局部完美的技術；它必須服務於大處著眼，整體結構的胸有成竹，然後能獲圓滿的效果。

在樂隊之中，每位樂師都要盡其所長，把所奏的部份奏得盡善盡美。可是他們每個人都是「不知廬山真面目」，為了他們每個人皆是「只緣身在此山中」。指揮者的責任，就是要把各位樂師「目無全牛」的技術，合一表現出作曲者「胸有成竹」的設計。

許多人學習音樂，實在只是學奏琴、學唱歌，而不是學音樂。因為學奏琴，學唱歌，皆是音樂的局部工作，乃是「目無全牛」的學習。直至他們能夠放大眼光，將這些技術服務於整個音樂表現，然後算是達到學習音樂的本旨。然則，整個音樂是什麼？這並不是徒然的唱奏技術。

音樂原是仁愛的化身，音樂足以表現德性；孔子說得好：「人而不仁，如樂何！」

006 不可居無竹

我國藝人愛竹，由來已久；無論書畫詩詞，皆以具有竹的堅勁清秀，然後足以成為傑出之作。音樂作品，也該以此為理想，乃能表現出民族的藝術精神。且看唐代詩人王維的詩：「獨坐幽篁裡，彈琴復長嘯。深林人不知，明月來相照」。──把彈琴、唱歌、竹林、明月，組織成一個清新絕俗的境界，何等清麗！

宋代詩人蘇軾說得好：「寧可食無肉，不可居無竹；無肉令人瘦，無竹令人俗」。清代藝人鄭燮（板橋）既愛畫竹，也愛詠竹；他愛竹的原因是「風中雨中有聲，日中月中有影，詩中酒中有情，閒中悶中有伴」。他題竹石畫的詩云：「咬定青山不放鬆，立根原在破巖中。千磨萬擊還堅勁，任爾東西南北風。」這是深得竹石精神之作。

鄭板橋認為不論繪畫或書法，皆可由竹的精神獲得充份的啟示。他說，「凡吾畫竹，無所師承，多得於紅窗粉壁，日光月影中」。他題畫竹詩云：「雷停雨止斜陽出，一片新篁旋剪裁。影落碧紗窗子上，便拈豪素寫將來」。這與畫竹名家文與可，梅道人的詩，同受世人激賞。

文與可題墨竹詩云：「擬將一段鵝溪絹，掃取寒梢萬尺長」。梅道人詩云：「我亦有亭深竹裡，也思歸去聽秋聲」。這些都能寫出竹的清新意境，使詩畫雙絕。

鄭板橋說：「文與可畫竹，黃山谷不畫竹；然觀其書法，罔非竹也。瘦而腴，秀而拔，敧側而有準繩，折轉而多斷續，吾師乎！吾師乎！」又說：「書法有行款，竹更要有行款；書法有濃淡，竹更要有濃淡；書法有疏密，竹更要有疏密」。我們知道，作曲與繪畫一樣要有行款，也要有濃淡，也要有疏密；這是創作原則。作曲者必須以其造詣與修養，把竹的精神表現於音樂裡。

我們該以竹為師，與竹為友，然而我們生活於人煙稠密的都市中，很難日夕與竹為伴。我們只好學取白居易的辦法；他題長安里所居的小屋云：

院窄難栽竹，牆高不見山。唯應方寸內，此地覓寬閒。

但願音樂工作者，心靈之內常存竹的勁秀之氣，掃盡鄙俗之聲。

為歌詞作曲，必須經過朗誦，把握到歌詞中的韻律，然後能夠作出與歌詞配合恰當的曲調。

007

還欠一半

有人認為，歌詞之唱出必須如說話一樣，使人一聽就明白。實在說來，這樣的曲調，只是做到「但求無過」的一半工夫，還欠一半工夫，纔算完成。為歌詞作曲，除了易唱易懂之外，尚須打破朗誦的枷鎖，發展情感的抑揚韻律；否則只用朗誦便夠了，何必要唱？許多宣傳歌曲，廣告歌曲，為了利便聽者之了解，實在都是朗誦（例如粵劇裡的數白欖），用節奏的說白，並非歌詠。

詩人作詞與樂人作曲，常有相同之點，就是絕不草率。世人皆知貝多芬作曲之屢加修訂，其初稿與定稿之間，每經多次刪改。雖然樂人有即興演奏，詩人也有口占即景；但這些只是遊戲之作而已。唐代詩人白居易自認「舊句時時改」，永不草率從事。清代詩人袁枚，深愛漫齋所言「立意要精深，下語要平淡」；他說：「我愛其言，每作一詩，往往改至三五日，或過時而又改，何也？求其精深是一半工夫，求其平淡，又是一半工夫；非精深不能超超獨先，非平淡

不能人人領解」。

我們曉得，讀大學要四年工夫，但著名的諧劇演員威爾洛查則認為讀大學要八年。他說，「四年是求學，另四年是忘掉所學」。前半是吸收營養，後半是嘔吐乾淨，然後可以自由發展。無論多麼偉大的學者，開始都要學習，「孔子入太廟，每事問」，便是前半工夫。徒然學了，學業尚未完成；還須發揚所學，脫穎而出，纔算有成績表現出來。

學習書法，畫法，臨摹乃是初步工夫；模仿得盡善盡美，只是做了一半。還有一半，便是自由創作，獨成一家。也有人急於成就，不屑去做基本的磨練，認為自己工夫已經夠好了，足以獨成一家了；但過了相當時間，他就會省悟，這實在是「欲速則不達」。且看音樂演奏的表情速度，就很易了解。未曾經過嚴格節奏訓練的人，任他自由演奏，結果，並無充滿詩意的抑揚，而只是惹人憎厭的放縱。還欠一半就急求成功，到頭來，只是自毀前程而已。

008

半半歌

這是以偏激為風尚的時代。許多人自認全無偏見；但卻承認事情總有兩面──就是自己的一面與錯誤的一面。這樣一來，他們已經具有偏見。

音樂領域之中，經常因偏見而紛爭不已。例如：

(一)文字譜與圖表譜──以數目字或英文字母代表音階各個音，或者「工尺合士上」的國樂譜，或者「攏撚抹挑」的琵琶譜；皆屬於文字譜。五線譜以及新派音樂所用的繪圖譜，以音符位置表示樂音高低；皆屬於圖表譜。樂譜雖有繁簡之分，若能清楚表達內容，就堪成為工具。

(二)固定唱名與首調唱名──用固定的唱音來讀譜，利於器樂演奏；唱名跟隨音階移動，利於聲樂演唱。

(三)絕對音樂與標題音樂──前者偏尚樂曲結構，後者重視樂曲內容；兩者實在是相輔相成而非相斥相拒。

(四)有調音樂與無調音樂──前者在和聲變化之中，重視調性之穩定；後者在不協和弦之中，

偏尚動力的進行。

上列這些相反的兩面，實在是相尅而相生的。若能協調運用，音樂內容可更豐富；然而人們總是忽略了協調的合作而偏愛敵對的爭執。吃飯與吃麵的人，飲茶與飲咖啡的人，吃素與吃葷的人，經常互相詆譭，各自稱雄。其實，順乎自然，各適其適就好了，何必固執偏見？

兩個人為掛在店前的一塊招牌爭吵起來。這個說招牌是白色，那個說招牌是黃色；爭吵之餘，大打出手。細看招牌，一邊是白，一邊是黃。若早看清，打來作甚？可惜人們總是不夠寬容，偏要固執這一半來否定另一半。李密菴的〈半半歌〉說得好：

看破浮生過半，半之受用無邊。半廓半鄉村舍，半山半水田園。半雅半粗器具，半華半實庭軒。衾裳半素半輕鮮，肴饌半豐半儉。心情半佛半神仙，姓字半藏半顯。飲酒半酣正好，花開半時偏妍。半帆張扇免翻顛，馬放半韁穩便。半少卻饒滋味，半多反厭糾纏。百年苦樂半相參，會佔便宜只半。

009

時時誤拂弦

唐代詩人李端所作的詩云：「嗚箏金粟柱，素手玉房前。欲得周郎顧，時時誤拂弦」。

「誤拂弦」可以產生不諧和的感覺，知音的人必然忍不住要看看奏者，以察其原因；因此，「誤拂弦」乃是引起注意的最佳宣傳手法。

演奏樂曲之時，倘在主要的曲調裡加用不協和的裝飾音，就好比「誤拂弦」一樣，可以收到引人注意的效果；但，裝飾音不能用得太多，多了，就失掉吸引力量。好比一隊士兵列隊前行，走在前頭的人錯了腳步，立刻就能惹起觀眾的注意。倘若錯了腳步的人很多，就失去惹人注意的力量。且看女人頭上的裝飾吧，戴上一朵鮮花，可增嬌豔；滿頭是花，就庸俗不堪了。

曲調裡加用和弦以外的裝飾音，就是「和弦外音」，可以吸引注意。這些裝飾音，種類很多，必須用得恰當。所謂恰當，就是說，應用了它之後，要能夠正確地解決了它。例如，漣音，顫音，倚音，上助音，下助音，強的經過音，弱的經過音，變體經過音，上行留音，下行留音，交替音，回旋音；這些都是和聲學裡必須研習的材料。

樂曲中途，常常離開了原來的調子，轉到其他調子去；這是為了取得色彩上的變化。轉調有遠調和近調，轉到越遠，色彩差別就越大。在和聲襯托之下，遠近的轉調，好比遠近的旅行；不同的地方，就有不同的景物；色彩差別越大，聽者就感到更新鮮。樂曲內的轉調與詩篇內的轉韻一樣，能夠增加更多趣味。鮑雅堂作七言古詩，不喜用一韻到底；袁子才（隨園）深以為然。顧寧人云「詩轉韻方活。古詩三百篇，無一不轉韻」。如果作詩善用轉韻，作曲善用轉調，則作品自然趣味豐富了。

樂曲的節拍，可以離開原來樣子，加以變化。例如，偶數拍子與奇數拍子之互換，單拍子與複拍子之互換，附點拍子之使用，切分拍子之使用，皆能增加節奏上的趣味。例如，貝多芬提琴奏鳴曲第五首《春天》第三章「諧謔曲」，提琴與鋼琴的曲調，以一拍的距離追逐模仿，使聽者覺得它們宛如不合拍，這是拍節上的「誤拂弦」；惹人詫異，也就是該首諧謔曲的本來意旨。

現代作曲家愛用不協和弦，使聽者常常感到是奏者在「誤拂弦」。這種不協和弦，應該用得有個限度；如果不協和弦太多，就不再是「誤拂」，而是「亂拂」。把音樂污染，就不是裝飾得有趣，而是擾亂得惹厭了。

一位畫家寫紅梅，畫筆誤蘸綠色；發覺時，綠色已著畫上。所畫的紅梅，蕚帶微綠，恰似含苞剛放的花朵；於是引得人人讚賞，譽為難能之作。這是「誤著色」的奇蹟，堪稱「誤得巧，誤得妙」。然而，倘把全部紅梅都畫成了綠梅，那就沒有什麼巧妙之可言了。

010

學口學舌

學口學舌是指模仿他人的說話。在音樂裡，學口學舌是指各聲部的追逐模仿。這實在是對位作曲的方法之一，可以增加熱鬧氣氛，同時也增加了音樂趣味。

音樂裡的模仿進行，實在是從日常生活裡體驗得來。空谷傳聲，啟發了作曲者的靈感。歐洲的早期合唱歌曲，用回聲為題材的作品，為數甚多。且看老師教孩子們讀課文，一先一後的讀法，就是絕對模仿的進行；也就是卡農曲的原則。由一個曲調開展成兩個，三個，追逐模仿，就能把孤單的樂句變化成更有趣，更熱鬧。白居易詩云，「為惜影相伴，通宵不滅燈」；李白詩云，「舉杯邀明月，對影成三人」；有了影子為伴，詩人不再孤單了。

樂曲裡的模仿句子，並不一定是絕對相同的模仿，卻常是稍加變化的模仿；這樣可以消除呆滯，變成更加活潑；這也是生活裡所常見的材料。注意街頭賣藝的師徒對白，就可發現他們常用句尾的局部模仿；互相呼應，以吸引聽眾。例如，師傅說，「夥計，慢打鑼」，徒弟就回應說，（打鑼）；「打得鑼多」，（鑼多）；「鑼吵耳」，（吵耳）；「打得更多」，（更多）；「夜又

長」（又長）。有時，徒弟把句尾的模仿字音，略加變化，以作打諢，就可以獲得全場歡笑。例如，師傅說，「唱一首滿場飛」，徒弟就回應說，（唱得滿腸肥）；「買到新鮮魚」，（吃了神仙魚）。兩師徒使用這樣的模仿對答，毫不費力就把群眾的注意力控制；這是多麼方便的手法！

音樂裡的模仿進行，最豐富的例子，見巴赫所作的賦格曲。更有許多悅耳的合奏曲，如舒伯特的〈小夜曲〉，杜德拉的〈紀念曲〉，林姆斯基柯薩可夫的〈印度之歌〉；合唱曲如孟德爾頌的〈雲雀之歌〉，格魯伯的〈平安夜〉；都有極明顯而又極有趣的模仿樂句，在曲中處處出現，值得細心欣賞。

模仿進行之中，更有倒置的模仿（有如岸上人，水中影），逆讀的模仿（反方向進行的模仿），以及增時、減時的模仿，都屬於卡農曲的技術。

中國詩詞裡的回文詩，就屬於每句逆讀模仿。下列是兩位宋代詞人所作的〈菩薩蠻〉：

蘇軾的詞句：手紅冰碗藕，藕碗冰紅手。郎笑藕絲長，長絲藕笑郎。別時梅子結，結子梅時別。歸不恨開遲，遲開恨不歸。──逆讀而有新意境，誠為珍貴之作。

張孝祥的詞：(一)渚蓮紅亂風翻雨，雨翻風亂紅蓮渚。深處宿幽禽，禽幽宿處深。淡妝秋水鑑，鑑水秋妝淡。明月思人情，情人思月明。

(二)白頭人笑花間客，客間花笑人頭白。年去似流川，川流似去年。老羞何事好，好事何羞老。紅袖舞香風，風香舞袖紅。

上列兩首張孝祥的〈菩薩蠻〉，我曾編成四部合唱的歌曲，各聲部均與歌詞相似，每句都用逆讀模仿作成。這只是想把詩與樂融為一體，以增聽唱的趣味而已。

樂曲裡的學口學舌，原本是從日常生活裡體驗得來。我們該在生活裡注意到模仿進行的趣味，隨時隨地去發現它，欣賞它；這也便是生活音樂化的實踐。

沙灘之上築高樓

011

昔人認定，沙灘之上築高樓，乃是全不可靠。事實上，只要基礎穩固，不獨沙灘之上可築高樓，流水之上也可築高樓。空中樓閣並非幻想，而是真能做得到的事實。

且看那些開花結果的樹木；芬芳的花朵，鮮甜的果實，並非用人工遍插到枝頭，而是由樹根吸收營養，自己生長出來。我們不必只是看著高空的樓閣與樹梢的花果出神，而該著力於地基的建造以及樹根的培養。

花果是由根生長出來，一首樂曲也是由低音發展而成。縱使要把已有的民歌來編作樂曲，也該先造好它的低音進行。恰如一幢樓宇，建好了地基，再用精巧的組織才幹，向上立體發展。若非如此，就像遍插花果到樹梢，轉瞬之間，便即枯萎了。

華格納歌劇《名歌手》的開場曲，是用幾個樂旨為基礎，組合開展起來；故內容豐富。此曲的後段，把號角為主的「名歌手」主題，與弦樂為主的「愛情」主題，組織起來，隨著又與木管樂為主的「進行」主題，結合成為一體；造成一闋輝煌燦爛，織錦一般的樂曲。

聖賞所作的音詩《骸骨之舞》，是描繪鬼節之夜，骸骨給死神召喚出來開狂舞會。介紹此曲，每指出開始的十二下鐘聲，顯示午夜；木琴奏出的骸骨舞蹈主題，以及結尾的雞啼聲。其實，最巧妙的地方，並不是這些描繪手法，而是把兩個不同性質的主題結合在一起，同時出現。只要稍加注意，便能領略其中趣味。

柴可夫斯基所作的《一八一二年》序曲，其尾段把帝俄時代的國歌與禱歌結合為一。這些由基礎樂旨發展起來的方法，是許多名作所常用。試聽貝多芬第九交響曲的〈快樂頌〉，就可領略到這些方法的巧妙。

從基礎樂旨發展的結合方法，是憑藉和聲知識與對位技術來完成的。作曲者要學習和聲與對位，聽曲者也要學習和聲與對位。這不僅是音樂創作的工具，同時也是音樂欣賞的工具。如果作曲者只顧高音的曲調，不理低音的進行，就恰似遍插花果到樹梢：徒有外貌，欠缺生機。

f

012

天馬降落在中環

作曲者的靈感，有如行空的天馬，翱翔於無垠的天際。可是，一旦降落到香港中環❶之時，它就只好斂起翅膀，擠在人群中，逐步向前走。

靈感有如一閃即滅的火花。在它出現之前，實在經過很多準備；在它出現之後，也要隨以很多工作，然後足以產生藝術作品。且看節日的亮燈儀式吧！主禮者把掣輕輕一按，全區電燈立刻大放光明。這輕輕一按，就是靈感之觸發。試想，在這一按之前，多少工程人員，忙碌了多少日子，纔把電路完成？在打火機上一按，火花立刻出現；而這火花出現之前，必須經過許多複雜的準備工作。如果不信，可以試按你自己的鼻子，看看有無火花出現。

人們愛聽貝多芬為盲女即興奏出《月光曲》的故事。（這個原屬虛構的故事，只因美麗，我們不忍去否定它。）縱使貝多芬當時真的憑靈感即興奏出此曲，在其錄為樂譜之時，就必須逐個音符寫出來。這就如天馬降落在中環，只能擠在人群中，逐步向前走。

❶ 中環是香港的商業中心區，路上常甚擠擁。一位飛行員說過，寧願飛航兩次大西洋，也不願在中環步行十分鐘。

貝多芬作曲的草稿，使我們清楚地看到，從靈感一閃以至樂曲完成，其間經過一條多麼綿長的路途；他最初憑靈感閃光啟示而得的草稿，有時與已成的作品，因刪改而成為全不相同的面貌。在此可證「一分靈感，九分勞力」的話，實具至理。

我國詩人之刻苦創作，例子最多。杜甫作詩下苦工，是人所共知的事。周必大說「白香山詩似平易，間觀所存遺稿，塗改甚多，竟有終篇不留一字者」；可見詩人並非只憑靈感來創作。顧文煒詩云，「為求一字穩，耐得半宵寒」；這說明天馬在中環走路的情況，非身歷其境，不易了解。

諺云，「踏破鐵鞋無覓處，得來全不費工夫」；這正是唐人詩句所說的「盡日覓不得，有時還自來」。如果沒有「盡日覓」的誠心，則絕對不會有「還自來」的收穫。靈感該隨以苦工，而苦工也會產生靈感；靈感與苦工，兩者實在常是攜手而行。若只想要靈感而不肯下苦工，就等於單翼的鳥，根本無法飛翔了。

寒山一帶傷心碧

013

由於熱望中國音樂發展，每有新作樂曲演出，研究心得之演講，我都全心欣賞，細心學習。

我所得的印象，概括言之，頗似李白的詞；這是描繪深秋黃昏景色的〈菩薩蠻〉。詞云：

平林漠漠煙如織，寒山一帶傷心碧。

暝色入高樓，有人樓上愁。

玉階空佇立，宿鳥歸飛急。

何處是歸程？長亭更短亭！

自從中日戰爭結束，三十年來的中國樂壇，正如白樂天的詩句，「田園寥落干戈後，骨肉流離道路中」，真是一片黯淡。直至現在，仍然是「寒山一帶」的景象；目標遙遠，尚有無數的長亭短亭在我們的前路。這條綿長的路途，不能請別人替我們走，而必須我們自己走。既然不能希望路途變短，惟有祈求自己有更強健的腳力。這只是深秋天氣，隨著來的，尚有更艱苦的嚴

冬，等待我們去捱受。

也有人認為，世界上，好的音樂多得是，何必硬要捱苦受難，自己負起創作的任務？趣味豐富的音樂，傑出的錄音唱片，處處都能購買得到；何必硬要自己學習，自己創作，自己演奏？只要有錢在手，豈非什麼都有了？

他們所見，並非全錯；然而，可惜只知其一。且看買花與種花，便可明白。買來的花雖然又美又香，但與我並無親切的感情；自己種花，情況就全然不同。看見花的生長，就獲得精神煥發的快樂；看到花的開枝散葉，含苞待放，就感覺到前程遠大，心情暢快。未種過花的人，絕對不會了解到此中快樂；而此種快樂，全然不是用錢可以買得到。

中國音樂之花，有待我們合力栽培。我們曉得，在此存亡絕續的關頭，實在有不少默默耕耘的志士，埋頭苦幹。將來旋轉乾坤，締造天地，都是這些真誠志士的功勞。讓我們鼓勵他們，協助他們吧！目前雖是寒山一帶的深秋，只要我們堅強地捱過嚴寒的冬日，隨著而來的，便是明媚的春天了。雪萊詩云，「嚴冬已至，春尚遠乎！」此言不謬。

欲窮千里目

014

有關音樂創作的十多次演講，我都曾細心去聽。下列是我在聽講時的一些感想：

自己學習是一種藝術，教人學習又是一種藝術；兩者都不是隨意做做，就有成績可見。今

分三項來說明之：

(一)自己學過的材料，是否已經透徹了解？──許多人認為自己學過的材料，已經算是透徹

了解，可以拿出來向人解說；此舉實在近乎鹵莽。

我的世伯問我，「你認識陳華先生嗎？」我當然認識，他是我的老朋友。世伯說，「你錯了！

你只認識一位陳華而已。試打開電話簿看看，光是九龍區，就有一百五十多位陳華；你能說認

識他們嗎？」從此，我不敢以一事之細微而貿然說全懂。

一個小孩子，頭一天去拜見老師；回家時，父親正在田間做工。孩子歡天喜地說老師已經

教他讀認一個「二」字。父親很開心，用掃把蘸了水，在地上劃了一橫，問，「認識這個字

嗎？」孩子搖搖頭。父親很生氣，大聲說，「這不是一字嗎？」孩子答，「老師教的字，形狀沒

有這麼大」。

學習過的材料，非但要能伸長，擴寬；且要能縮小，放大。學習過就當作已經熟識，那就大錯特錯了！

(二)自己學過的東西，是否就能用以教懂別人？——學過的東西，必須分析研究，深入淺出；把枯燥的理論，化為趣味的材料；把呆滯的定義，用作生活的印證。長篇演講，準備較為輕易；五分鐘的演講，準備常要用到數十倍的時間。未經消化的東西，說出來，自己都不大了了，又怎能使別人聽得明白？

(三)自己所見的新東西，是否必屬好東西？——拿出自以為最新最好的東西來向人炫耀，未必能夠說服聽眾；相反，可能只博得一陣嬉笑。人皆記得唐詩兩句，「欲窮千里目，更上一層樓」（王之渙）。我想補充之以清代詩人的佳句；鄂容安題甘露寺云：「到此已窮千里目，誰知纔上一層樓」。方子雲更有兩句，可作註腳，「目中自謂空千古，海外誰知有九洲？」

學而後知不足，井蛙之見，如何能說服大眾？

沒有良心的音樂

015

諺云：「不誠無物」。音樂之所以能感動聽眾，並非只靠那外在的樂音，而是有賴於蘊藏在樂音之內的心靈。貝多芬說得很對，「只有來自心靈的音樂，乃能進入聽者的心靈去」。

音樂作品之中，也有不少是用數理推算而成。用計算尺推算出來的樂句，用電腦作成的樂曲，都屬於使用數理來組織音響。這些作品，很精巧，很有趣；只是其中欠缺了音樂的靈魂——真誠的情感；故列為音樂技藝而非音樂藝術。

作曲者可能應用數理來開展樂曲主題，例如那些逆讀卡農曲，倒置卡農曲，多重變化的複對位；雖然精巧，卻非音樂。有人歡喜拿了車票的號碼來做樂曲的主題，也有人拿獎券號碼，彩票號碼，開展而成樂曲。這些只是音樂技藝遊戲，並無音樂的心靈在內。

十二音列的音樂，專用辛辣的不協和弦為材料，又用數理的技巧來作曲，有人認為這種作曲方法，極為巧妙。雖然在理論上很精到，但欠缺了內心的情感；雖然技藝上很有趣，但失落了真摯的靈魂。老實說，這乃是沒有良心的音樂。

畫師一不留神，坐在調色板上，白袍染得彩色斑斑；於是他把屁股部份的一幅布，剪了下來，用金框鑲起，題名為「日出彩霞千萬度」，乃被譽為印象派的名作。這並非用數理推敲成的作品，但因欠缺感情，仍然是沒有良心的作品。

聽說有人把老子的《道德經》用為獨唱歌詞，也有人把《論語》各章譜為大合唱。現代作曲者，要用《易經》的八卦來作曲，也有人要用《諸葛神數》來作曲。我認為更好的是用扶乩來作曲。如果請到「俺即周倉將軍是也」，以數目砌成一首〈青龍偃月進行曲〉，則必然威震四海，豈不妙哉！

聲勢洶洶

016

流行歌曲常犯的毛病，是過份地使用敲擊樂；聲勢洶洶，喧賓奪主，使人討厭。

約翰史特勞斯作圓舞曲的原則是「不獨要眾人的耳朵聽音樂，並且要眾人的雙腳動起來」。

這使到各國舞曲的特性節奏，競相誇耀。有人認為一首樂曲之中，曲調可以廢除，和聲也嫌繁複，只用節奏變化，就能滿足聽眾；於是音樂有了畸形發展，使人懷疑，「這到底是進步還是後退？」

多年前，我在羅馬聽過盛大的現代作品演奏會，每首樂曲都偏重多樣節奏之混合使用，聽來十足一群頑童在垃圾場嬉戲。聽眾們忍耐不住，踏腳，拍手，喝倒采，混成一片；真是臺上臺下都同時上演新派音樂了！臺上的指揮停了下來，臺下的咒罵，卻更擴大。有人大喊，「靜下來！讓他們奏呀！」於是聽眾靜下來，樂隊繼續演奏。不久，仍是難以忍受，又鬧得天翻地覆。

次日報章描述這個演奏會「成績極佳，聽眾反應非常熱烈」。

我聽到電臺所播的最新時代曲，敲擊樂器從開始就聲勢洶洶，持續不斷地「蓬得得得得得拆

作拆作」，十足一群母豬吃糟。有時鼓聲亂響一陣，當然是描繪一隻較兇的公豬擠進來搶吃。騷

動之後，仍是「拆作拆作」地吃個不停。這些傑作，堪稱為「群豬夜宴曲」。

誠然，敲擊樂可以增進樂曲的活力；但必須用得漂亮。作曲大師之使用敲擊樂器，其原則

是「寧缺毋濫」。所有優秀的作曲者，都喜愛簡潔而憎惡囉唆。名作曲家勃洛克最佩服中國水墨

畫的精簡筆法，他讚美中國畫竹大師的題辭：「一二三竿竹，其葉四五六。縱或覺蕭蕭，胡為

嫌不足？」鄭板橋題竹：「敢云少少許，勝人多多許。努力作秋聲，瑤窗弄風雨」。這足以說

明，聲勢洶洶的熱鬧實屬幼稚。多，並不表示充實；何必貪多？

敲擊樂是很有用的節奏力量，但必須用得漂亮，用得其時。《論語》說得好：「時然後言，

人不厭其言；樂然後笑，人不厭其笑」。

音樂污染

017

自從電唱機，錄音機，收音機，電視機大量上市，我們的生活環境就充滿各式各樣的聲音。

平日那些不足為患的微細聲響，經過愚妄的擴大之後，就似將小貓變成猛虎，將蜥蜴化作恐龍；人們的心靈，從此不得安靜。許多年前，樂隊指揮費特勒說過，「我們被迫聆聽太多的音樂。無論到何處，音樂簡直成為污染環境的公害」。今日看來，聲音污染環境，已經到達極為嚴重的境地了！

人們嚮往清靜的環境。但，清靜環境只對內心生活豐富的人纔有好處。劉禹錫《陋室銘》所說，「苔痕上階綠，草色入簾青。……可以調素琴，閱金經。無絲竹之亂耳，無案牘之勞形。……」對於一般人，並不一定感到愉悅。苔痕綠，草色青，只能引起惆悵和寂寞。素琴的彈奏，佛經的閱讀，並不能帶來快樂。許多人還是寧願上歌廳，搓麻將。雖然有人訴說給電視騷擾，但沒有了電視，他們又感到無聊。實在，電視乃是很好的僕人，卻是兇惡的主人；當它受到控制之時，深覺愉快；被它奴役之時，就很痛苦了。

目前兒童教育所常犯的錯誤，就是盡量為兒童供應最舒適的環境，最完美的教材；藝術教學，唯恐不美。這是「以美教美」的設計。到頭來，兒童宛似在溫室栽培的花朵，不獨經不起風吹雨打，連氣溫稍變也受不了。

這種教育方法，實在有改革必要。應該使兒童更加堅強，至少能以所學到的美善，來抵抗現實生活裡的醜惡。這是「以美抗醜」的設計。

但，「以美抗醜」，仍是屬於消極的辦法；它最多只能幫助個人逃脫污染的環境，未能幫助大眾振作起來。積極而具有建設性的設計，是訓練兒童在污染的環境中，能夠「化醜為美」。這就需要培養每個人內心的「浩然之氣」了。

面對著音樂污染的環境，就好比生活在酷暑的天氣裡。與其要求處處有冷氣設備，不如手持扇子，來去自如。與其要求時時有扇在手，不如養我浩然之氣，使內心保持清靜，不受酷暑的熬煎。諺云，「心靜自然涼」，真是一語道破此中妙諦了。

018

風雨如晦

文明社會生活，有很多必須遵守的公共法則。許多人認為遵守公共法則，乃是文明生活的至高境界。辦公廳規定每日辦公八小時，人人也都習以為常。

我的朋友到倫敦旅行，皮鞋跟鬆脫了，拿去給鞋匠修理。剛修理好一隻鞋，說，「下班的時間到了；另一隻鞋，要等明天再修理。」我的朋友非常生氣，但莫奈伊何。

我也見過築堤工程的地盤，起重機把一塊巨石，提到半空之時，下班的時間剛到；於是眾人立刻拋下工作，讓那塊巨石吊在空中，一直要吊到明天，纔能被安置。這種奉公守法，按時工作的精神，是令人欽佩的；但站在工作本身而言，崇奉死板的法則，不把良心放在工作裡，人就成為機械，失去了人的價值。

這是文明社會的產品。死守法則去做工作的人，實在是內心空虛，缺少了做人的意志。完全讓法則支配了生活的人，實在已經變成機械，不再是人了。

音樂演奏，極需有正確的節奏；但死依正確拍子的演奏，卻無法感動聽眾。這是什麼原故？

演奏家所用的「表情速度」，乃是正確之外，再加感情；這是心靈的節奏。死守法則，不過是美善的入門；還有比法則更高的法則，就是心靈的法則。偉大演奏者所依據的法則，不是死板的外形法則，而是自由的心靈法則；換句話說，他們所依據的不是「僧法」，而是「佛法」。一個工作者若能依據良心的原則，同時把良心放在工作裡。一

其實，「法律不外人情」，最佳的工作態度，是遵守法則之外，同時把良心放在工作裡。一個工作者若能依據良心的原則，築堤，補鞋，都不至於半途而廢。匠人與藝人之分，乃在於此。

那天早晨，老房東要殺雞賀節，在院裡追捕他所養的一隻公雞。公雞忙著逃命。逃了幾步，又站住匆匆忙忙地啼一句，啼完又繼續逃命。牠在逃命之際，並沒有忘記本身的職責。倘你看了此種情景，有何感想？《詩》云，「風雨如晦，雞鳴不已」，這是具有良心的工作者所應有的生活態度。雞啼並非想獲取獎章，被殺前一刻，牠仍然忠於職責。我們也不曾見過早上群雞靜坐罷啼來抗議待遇不佳。牠們認識本份，盡忠職守；難怪人們稱雞為德禽。《韓詩外傳》田饒說雞，頭戴冠，文也；足搏距，武也；敢與敵鬥，勇也；有食相呼，仁也；守夜不失時，信也；是具五德之禽。）雞有五德，而人卻缺，豈不慚愧？

只要我們把良心放在工作中，不忘自己做人的責任，就不至於用死板的法則來支配了生活。

許多人訴說工作之中毫無快樂，所以終日等候，下班時間一到，就把工作拋開，另尋快樂的生活；這全然不是藝術工作者的態度。藝術工作者常把愛心放在工作裡，一邊做，一邊欣賞；工作中就時時充滿快樂。只有那些已變為機械的人，纔視工作為苦差，纔在工作之外去尋求快樂；

這樣的快樂，經常變作煩惱，反把生命損害了！

　理髮師替人理髮，如果他一邊做工，一邊欣賞自己的傑作，可以使人快樂，自己更感快樂。

如果他替人剪了一半，下班時間到了，留下一半未剪完就收了工；實在，他又有何快樂可言呢？

樂教見解

019 蘭生艾亦生

白居易的詩〈問友〉，可以啟示我們對音樂與教學的態度。原詩云：

種蘭不種艾，蘭生艾亦生。根荄相交長，莖葉相附榮。香莖與臭葉，日夜俱長大。鋤艾恐傷蘭，溉蘭恐滋艾。蘭亦未能溉，艾亦未能除。沈吟意不決，問君合何如？

很久以前，我已經把此詩作成獨唱曲；但我還想改編為合唱歌曲，然後發表。從這首詩的內容看，這個問題，使詩人遲疑莫決。其實，恐怕滋長了艾，就連蘭也不去灌溉，則未免太過迂腐；我絕不贊同如此做法。

試想，倘若沒有臭艾生在香蘭之側，又怎能顯出蘭花的芬芳？倘若沒有小人在旁襯托，又怎能顯出君子的高潔？雅樂與俗樂，只在比較之時，乃見其差別。其實，它們也是相交長，相附榮；因其衝突而感情用事，大可不必。

沈復記述種蘭的往事，就屬於感情用事：蘭坡臨終時，贈他以荷瓣素心春蘭一盆；他珍如

拱璧。種不到兩年，這盆蘭花忽然枯萎了。原來有人也很愛蘭，欲分享而不得，遂用滾湯把蘭害死。一氣之下，他決心「從此誓不植蘭」。——這樣憤激的態度，十足似小姑娘撒嬌。其實，大發脾氣，只是拿別人做錯事來懲罰自己，到底有何好處？我認為，他不應「誓不植蘭」，而該「努力植蘭」，把蘭花遍種園中。一可以成全自己愛蘭的心願，二可以氣煞那個害死蘭花的壞蛋；不亦快哉！

教導學生就好比種蘭。雖然我們決心「種蘭不種艾」，但是隨時可見「蘭生艾亦生」。這種情況，時時如此，處處相同。我聽過一位老教師訴說這樣的遭遇：他的一位音樂學生求他介紹工作，幾經奔走，終於成功。開始之時，這位學生處處宣傳老師恩重如山；數月之後，就對人說只是曾經與他共同研究過音樂；一年之後，向人說及與他乃是多年相識，並且詳知他的才幹全不高明。

平心而論，學生說老師不高明，乃是後來居上的好現象。只是，一個人才幹好，也用不著詆譭老師以自豪。凡是為人師者，都可能有此遭遇。是否我們也要學沈復那樣，憤激起來，決心「從此誓不教人」？白居易的遲疑，沈復的憤激，皆無必要。只須心平氣和，認定目標，吾行吾素，何必生氣呢！

音樂是用諧和的聲調，表達出美善的境界，引導聽者去領悟人生真理。音樂能夠培養起愉快樂觀的內心生活，使人經常具有一團和氣，不致板起面孔，冷酷無情。例如，演奏音樂，在嚴格正確之外，尚需豐富的感情；即是說，嚴格正確的演奏，尚未足以成為優秀的音樂。

著名的作曲家，除了創作結構嚴謹的奏鳴曲，交響曲，協奏曲之外，更喜歡作自由發表內心感情的自度曲。巴赫，韓德爾的作品，在嚴正之中充滿柔情；莫札特的作品則處處表現流暢而美麗。海頓是富於幽默感的作家，他後期的小步舞曲，已經由莊嚴的神態漸變為輕巧的風格。

到了貝多芬的手中，更把幽默感發揚光大；以後，舒伯特，布拉姆斯，舒曼，都把諧謔曲努力開展，獲得人人讚美。蕭邦，孟德爾頌的諧謔曲，更得人愛；柴可夫斯基，勒曼尼諾夫的幽默曲，充滿笑聲；德弗乍克的幽默曲，更是瀟灑脫俗，活潑優美。

所謂諧謔，幽默，並非一味滑稽，惹人發笑而已。它是心靈的諧和與智慧的光輝，合一表現；莊諧並出，既無道學氣味，也非小丑作風；卻是會心的微笑，是精神的消毒劑。以從容不

一團和氣

020

迫的達觀，溫暖誠懇的同情，如一團和氣，感染聽者；使聽者潛移默化，脫胎換骨。

宋代學者，程明道（大程），程伊川（小程），學問高而性格異。人謂大程常是一團和氣，小程則色厲詞嚴，使聽者感到如受斥責。看來小程就是欠缺了音樂的修養。

音樂原是要使聽者胸懷舒暢。給人欣賞音樂，並非要曉之以義理，而是要動之以摯情。音樂絕不強制聽者被動地服從規則，卻能激發聽者自動地悟出真理。禮是從外而內的紀律訓練，樂是從內而外的衷心悅服。禮如嚴父，樂似慈母；禮如凜冽北風，樂似溫煦太陽。最好的教育方法，是寓禮於樂，以樂教禮。孔子云：「樂不獨自樂，又以樂人；非獨自正，又以正人」。西諺云：「長篇演說，比不上一首動聽的小歌」。這都可說明音樂裡一團和氣的力量。教育學者勃蘭澤說得好，「你們替國家訂法律，我則願為大眾作歌曲」；這就足以說明樂教的最終目標。

021

良師處處

許多人天天抱怨「欲學而無師」，其實，這只是缺乏求師的誠意。《論語》說，「三人行，必有我師焉」；良師處處有，只是我們未有留意而已。

我未知之事，別人教我；這是直接教我的老師。有人問我，我未能答，因而考查書籍，為他解答；這是間接教我，也就可以成為我的老師。嬰兒雖未直接教導母親，但母親能夠留心觀察，誠心自省，又因能檢討事實，求教他人；故嬰兒也間接成為母親的良師。在我們的生活中，良師無所不在；只看我們有無尋找的誠意。

甚至學識低微的村夫野老，也常能做我們的老師。袁枚《隨園詩話》有這樣的記述：

少陵云：「多師是我師」，非止可師之人而師之也。村童牧豎，一言一笑，皆吾之師；善取之，皆成佳句。隨園擔糞者，十月在梅花樹下喜報云，「有一身花矣！」余因有句云，「月映竹成千個字，霜高梅孕一身花」。余二月出門，有野僧送行，曰，「可惜園中梅花

盛開，公帶不去」。余因有句云，「只憐香雪梅千樹，不得隨身帶上船」。

這段記述，說明處處留心，皆有良師可以助我創作。另有兩段，則是關於朋友可以為師的事實：

齊己詠早梅詩云，「前村深雪裡，昨夜幾枝開」。鄭谷曰，「改幾字為一字，方是早梅」。齊乃下拜。——這種虛心的態度，只有誠心創作的人纔有。下列一段所記的那位作詩者，就欠缺了求師的誠意：

某人作〈御溝詩〉曰，「此波涵帝澤，無處濯塵纓」，以示皎然。皎然曰，「波字不佳」。某怒而去。皎然暗書一「中」字在手心待之。須臾，其人狂奔而來，曰，「已改波字為中字矣」。皎然出手心示之，相與大笑。——這段記述，甚有趣味。這乃是不肯虛心求教的壞習慣。許多人都如此，終日埋怨欲學無師；好比那些訴說無氣可吸的人，總不曉得空氣經常包圍著他們，而且營養著他們。

人們只知道好的老師能教自己進步，卻不知道劣的老師亦能教自己進步。好老師教我們「應該如此做」；劣老師則教我們「切勿如此做」。更有一件人們所疏忽的事，就是仇敵亦能做老師。好老師是積極地從正面教我，仇敵則消極地從反面教我。朋友批評我的弱點，經常是留有餘地，力避過份傷害了我；但仇敵則極盡傷害之能事，唯恐傷我不深。只要我夠堅強，不至於

給仇敵氣死；則仇敵的反面教導，有時比朋友來得更切實，更激底。荀子有言，「非我而當者，吾師也」（〈修身篇〉）。《聖經》教人要愛仇敵；我認為，從這個角度看來，最為合理。這裡且敘述一段關於義大利歌劇作家威爾第的軼事：

威爾第在一八五二年作成歌劇《遊唱詩人》，他的一位性情偏激的朋友到訪，聽奏歌劇內的一段音樂，評之為「垃圾」。再聽那一段〈鐵砧合唱〉，又評為「更糟糕的垃圾」。威爾第非常歡喜，對這位朋友說，「謝謝你的指教！倘若你讚美這些樂曲，將來必定人人討厭。你既然評這些是垃圾，就預示此劇必受眾人喜愛了！」三個月之後，《遊唱詩人》上演，獲得盛大成功。只在威尼斯一個地區，便有三間歌劇院同時上演此劇。

朋友能賜助，仇敵能反激；兩者皆是良師。然而，能否運用此二者的長處，就要靠各人本身的智慧與修養。一般人只曉找尋正面幫助自己的老師，卻不曉運用反面刺激自己的老師，得益當然較少；何況他們走過森林，全然見不到一根柴，又怎能獲取良師之助呢？

022

後來居上

好的老師總是期望學生勝過自己；惟有如此，學術纔能夠發揚光大。荀子說，「青，取之於藍，而青於藍；冰，水為之，而寒於水」（《勸學篇》）。學海無涯，後來應當居上。

本來，前人生命有限，後輩接力相傳；這是戰勝死亡的侵害，這是文化永生的辦法。因為如此，師者必具父母心，切望後輩努力發揚，好將自己畢生心得，傳於後世。

在歷史上許多偉大的藝人，眼光獨具，培植後輩。傑出的學生，也不負老師期望，終能創立功業，永垂不朽。例如，歐洲在十三世紀末，義大利翡冷翠的著名畫家奇瑪部愛 (Cimabue) 教導村童喬托 (Giotto)，後來成為畫壇俊傑，是舉世稱許的事蹟。我國唐代詩人王維，教僕僮韓幹畫馬；明代藝人教漆工仇十洲繪畫；都是藝壇佳話。近代名家齊白石，書畫雕刻，馳名於世，原是學徒出身；因獲各名家之栽培，而有傑出之成就。當老師提拔學生，學生選擇老師的時候，同時也由他們之間，除了注意技術也同時注意品德。值得世人敬重的，並非只靠技術之高明，於德性之敦厚。實在說來，美與善二者，乃是同時並存的，而且是互相補益的。

我們聽過，師妒其生，生害其師的故事；尤其是闖蕩江湖的武林人物，更為常見。這實在不是單方面的錯，而是雙方面都有錯。當他們之間，師不成為師，生不成為生，就必然演出悲慘的結局。倘若為師者有愛心，有善行，不獨用言教，兼且以身教；為生者具真誠，具敬意，不獨學技藝，兼且修品德；則這些悲慘的結局，完全可以避免。

昔日逢蒙學射於后羿，盡得其藝；為想獨霸，乃將其師殺死。孟子批評此事，認為「羿亦有罪」；因為他只教逢蒙以射箭的技藝，卻沒有教逢蒙以做人的品德（見《孟子・離婁下篇》）。

一個人學到了技藝，正如軍隊之獲得了強力的武器。若無賢明的司令官去指揮他們，則軍隊可以變成土匪；力量愈強，罪惡也愈大。每個人的司令官，就是崇高的品德。良師不獨教人學習技藝，同時也教人修養品德。良師所期望的「後來居上」，乃是品學並重，術德兼修的人才。

傳說袁枚幼年嬉戲，跨過孔子畫像。老師極為生氣，告誡他說：童子跨在孔子之上，乃是不合禮法的行為。老師用隱喻作成上聯，囑他對出下聯；如果對得不好，必須受罰。上聯是：

目瞳子，鼻孔子，瞳子豈在孔子上？

袁枚才思敏捷，不久對出了下聯。這個下聯，非但獲得老師恕罪，而且受到讚賞：

眉先生，鬚後生，先生不及後生長。

這副對聯，可以用為「後來居上」的妙論。

身教者從

023

不少社會賢達樂意提倡音樂；他們經常大聲疾呼，發表言論，宣揚音樂功績。其實，只須他們親自參加音樂活動（例如，與青少年們一起唱歌或者聽聽曲），就勝過千言萬語。親自用行動來做模範，人人都樂意跟從；倘若只用說話教人，就只能引起爭論了。《後漢書》說得好，「以身教者從，以言教者訟」。

多年前，尹先生給我談及有一次在美國作客的遭遇。主人家中有一位頑劣的孩子，與眾人共進晚膳之時，要這要那，稍不愜意，就大哭大嚷，眾人莫奈伊何。突然有一位來賓也大哭大嚷起來；孩子大吵大鬧，他也大吵大鬧，而且吵鬧得更兇。這個突發事件，使孩子也好奇地停了吵鬧；眼看這位賓客哭嚷得如此滑稽，不覺失笑。這樣一來，把孩子的搗蛋行動，立刻改換了方向。這位來賓的教導方法，獲得眾人一致嘉許。好比教人游泳，必須身入水中。站在岸邊教游泳，必然得不到好效果；因為，只有動作能夠教動作，不應只用言語來教動作。

我也聽過一個奇妙的故事。醫院裡有一位精神病人，那天起來，忽然承認自己變成一隻冬

菰。他拿著一把張開了的傘，默默坐在牆角，態度嚴肅，不食不動。眾人勸他飲食，全不理會；醫院當局，大感困擾。

有一位醫生就想到使用「身教」的辦法。他也拿起一把張開的傘，默默的坐在那位病人的身邊，也是不食不動。終於，病人忍不住了，開聲問，「為甚你也坐在這裡？」醫生答，「我也已經變成一隻冬菰呀！」他們兩人默然並坐，過了頗長時間，醫生起來走了幾步，又坐回原位。病人就問，「冬菰也能走路的嗎？」醫生答，「當然能走路！冬菰有時也起來走動的呀！你不妨也試試看！」於是病人也學醫生站起來走幾步，又坐回原位。不久，醫生起來拿食物，也給病人拿食物；醫生吃東西，病人也吃東西。過了些時，醫生把傘收起來，說，「冬菰已經長成了，不用張起蓋了！」於是病人回復常態。

多言無益，實踐有功；這是「身教者從」的最佳例證。提倡音樂，不必多說，與眾人一起唱歌聽曲，就勝過喋喋不休的理論。《史記》云，「桃李不言，下自成蹊」；實在深具至理。

我有一位朋友，是聲樂教師；態度很安詳，待人很和藹。倘若昨夜失眠，心情不安；則性情立刻變為躁急，說話又多又快，使人聽到喘氣。

我見過他教學生唱歌，學生一開聲，就給他制止，說，「全不對！」於是他喋喋不休地說話。說話內容可以分為兩種：

好脾氣的時候——告訴學生如何才對；於是自己唱歌示範。唱得起勁了，就唱完一首又一首，繼續表演。又談起自己以往登臺演唱的光榮事蹟，並且說及別人唱得如何惡劣，自己唱得如何高明。他實在不是教導學生而是自我炫耀。

壞脾氣的時候——例如昨夜失眠，或者喝了咖啡，或者剛聽到別人給他不好的批評；這位學生就倒霉得很。因為發聲不正確，就連帶說到以前的錯誤，至今尚未改正，實在是無心向學，辜負他的教導。由斥責變成咒罵，愈罵愈冒火；於是罵別人如何不公平，罵別人有意詆譭他，把自己所受的冤氣，全部向學生發洩出來；喋喋不休地罵足一課的時間，然後讓學生哭著走。

024

喋喋不休

為了欠缺忍耐，一見錯誤就要責罵；他實在不是教導學生而是懲罰學生。上完一課，學生尚未有機會把練好的成績拿出來，也不曾說明下一次該做什麼功課；只是捱了罵就走。本來，責罵也是教導方法之一；但只有凜烈的寒風亂刮，沒有溫暖的陽光普照，萬物如何能繁榮滋長呢？

我也見過有些鋼琴教師，教學之時，講話很多，教學很少。喋喋不休地講及張家長、李家短，還認為，只向「好學生」纏多說些話，對「劣學生」則少說話。這些所謂「好學生」把老師所言，處處宣揚；遂由低氣壓演成大風暴。從古到今，音樂圈子裡的是非最多，原因乃在於此。

我聽過「主人請客」的故事。主人自以為口才出眾，實則是口不擇言。他說，「來客真多，該來的不來，不該來的卻來了！」因此，不少客人相繼告辭。主人又說，「該走的不走，不該走的卻走了！」於是許多客人默然而退，只留下幾個老朋友。他們就埋怨主人，「這樣說話，豈不是開罪於眾人嗎！」主人說，「我不是說他們呀！」結果，連這幾個老朋友都走掉。

這個故事，乍看來似乎是說「多言之害」；我則認為實在是說「不真誠的災禍」。多言的人，經常是欠缺真誠。內心真誠的人，絕對不會喋喋不休地說話。真誠的教師，經常替學生設想，愛護學生的精神物力，珍惜學生的寶貴時光。這一課該教什麼，下一課該完成什麼，皆有周詳的計劃；絕不把時間消耗於多餘的責罵與自我的炫耀。每位好教師都能認識這句瑞士的諺語，「言語是銀，靜默是金」；因此，在教課之時，不說廢話。

025

戒了唱高調

許多實業機構每年都舉辦業餘歌唱比賽，為社會推廣樂教，功德無量，值得讚美。為這些比賽擔任評判工作，實在是極有意義的服務；只因這幾年來，我給工作所纏，難以參加，深為抱歉。往年擔任評判工作，我最愛做初賽的評判；因為在其中我能夠切實地看清楚一般人音樂修養的水準，使我戒了唱高調。

評判初賽之時，我常見到與賽者所交來的那份樂譜，總是只有一行曲調而沒有伴奏的。也有只交來一份數目字的簡譜，使那位被聘來擔任伴奏的人員，無從著手。有時，拿來的曲譜是有伴奏的，但嫌太高或太低，請求伴奏者為他移調奏出；這並不是一般伴奏人員所能勝任的工作。

諸位評判先生們，遇到這類情形，就常對我說：「還是請你來替他伴奏吧！」於是我放下評判工作，暫充伴奏人員。我認為，既然辦事人接受了他的報名，也該讓他有發表的機會；讓他表演身手，也是一件愉快之事。

這樣的與賽者，當然是準備欠佳的人，決不會有優秀的成績。有許多次，我為他們伴奏，

使我左右為難。他們唱音不準，聽力不佳，經常把曲調唱得乍高乍低，閃爍不定。他變了調子，我也立刻追隨他變了調子；可是，我剛捉到他，他又變了。全首歌的唱出，連續地變來變去，使我的伴奏與他的歌聲，奔走上下地捉迷藏。諸位評判先生，都感到滑稽，忍不住笑出來。後來，他們說，很欣賞我在水底捉魚；剛捉到手，又給溜掉。──這真是評判工作裡的奇遇。就是由於這些奇遇，使我能看清楚大眾音樂修養的真實水準。這個水準，使我不敢遠離大眾，使我澈底戒了唱高調。

026

簡而不明

有人認為世界文化都是由繁複趨向精簡，所以音樂使用簡譜，是合理的；終有一天，簡譜可能取代正譜地位。站在教育立場看，簡譜自有它的用途；但認定簡譜能取代正譜，則未免誇張太甚。唱一首小歌，簡譜可能應付；簡而能明是好的。奏一列和弦，簡譜就難於應付；簡而不明，就失去價值。貓形似虎，但貓卻永不能取代虎的地位。

我們可以帶著一冊小字典在身邊，隨時查閱；但遇到較複雜的字句，就非查看大辭典不可。好心的教師，常常苦口婆心，盼望人人肯讀大辭典，不可只看小字典。然而日常生活所用的字彙不多，小字典已足應付，則強迫人人讀大辭典，就屬多餘之事了。

有人認為簡譜與正譜是對立的，互不相容的；但我認為它們只是量的差別。到了簡譜不足應用之時，自然需要學習使用正譜。學習生於需要，未用得著的東西，不學它也無傷大雅。螞蟻搬運餅屑，用不著向我們借用大卡車。

簡譜是文字譜。國樂的傳統樂譜，工尺合士上，也屬於文字譜。文字譜必須經過思索，乃

能辨別音符的高低，比不上正譜以位置高低來顯示音的高低之快捷明確。在歐洲通用的文字簡譜，分為兩種：一是英文字母的簡譜，另一是數目字的簡譜。

(一)英文字母的簡譜，就是 d, r, m 代表 do, re, mi，創始者是挪威的女教師伊利沙白小姐。英國牧師約翰蓋文修訂推行，並於一八六三年創立音樂院。英國許多合唱團體都採用它，這是音樂大眾化的工具。

(二)數目字的簡譜，就是 1, 2, 3 代表 do, re, mi，創始者是法國僧人蘇艾諦，後經許多人修正。法國教育部於一八八三年七月二十三日正式公佈使用它在公立學校初級部，一九〇五年列入師範學校課程中。日本採用了它，我國的東洋留學生，就把它帶回國內應用。

現代樂派作曲者，重視音響效果，偏愛繪圖式寫譜法，這也是一種簡譜。現代作品常給奏者以即興的自由，並不側重音符的明確，有如演劇時的「爆肚」。

許多人愛虎，但虎性兇而體大，不如抱隻貓來代替；因此，簡譜之使用，未可厚非。但一遇到複雜的樂曲，就成為簡而不明，有等於無了。

027

音樂的節拍

音樂是時間藝術，它的生命在於節奏進行。節奏包括速度的快慢，聲音的強弱，結構的對比；但其基礎，則是拍子的正確運用。

唐代，王元之作了一首〈拍板謠〉，內容很有趣：

麻姑親採扶桑木，鏤脆排焦其數六。

雙成捧立王母前，曾按瑤池白雲曲。

律品與我數自齊，絲竹望我為宗師。

總驅節奏在術內，歌舞之人無我欺。《小畜集》

拍板是節奏樂器，它專司音樂的節拍。它是用堅木三片造成；束起兩片而以另一片拍之。

一對拍板，共有六片；故謂「鏤脆排焦其數六」。

拍板是樂隊裡的主腦，正如軍樂隊中的鼓，乃是演奏的發令者。廣東俗語，「做錯事」稱為

「撞板」，原是樂師們的術語。

牛僧孺解釋拍板是「樂句」，謂以拍板來分劃詞句成若干節；因此又稱為「節拍」。這個名詞，乃沿用至今。

古代的樂譜，並無詳細記出拍板的符號。唐明皇愛好音樂，命黃番綽創作記錄拍子的符號。

唐明皇命黃番綽創作板譜之時，黃番綽曾在紙上繪了兩隻耳朵。唐明皇問他是什麼意思；他說，「但有耳道，自然合拍」。所謂「耳道」，即是我們今日所說的「節奏感」。愛好音樂的人，常具有優良的節奏感。當時黃番綽就拿這個意思與唐明皇開玩笑。其實，音樂的節拍漸漸發展成為複雜之時，就必須使用精密的記譜方法了。

節拍，並不是只把每拍敲擊出來，而是把各拍分別強弱，快慢，表達出來。倘若拍子沒有強弱快慢之分，敲出來也毫無意義。因此，偶數拍子，奇數拍子的強弱拍所在，非認清不可；複合拍子（每拍分為三等份的拍子），以及混合拍子（每小節之內混合偶數與奇數的拍子），都要區別清楚。

節拍是音樂最基礎的要素。從節拍訓練，可以把每個人的身心，發展成為靈敏，活潑，健康，快樂。因此，非但學習音樂的人要接受此種訓練，任何人都該接受此種訓練。

028

樂曲的速度

樂曲所用的各種速度，都有其特殊的性格。

樂曲開始之處，常有寫明速度標語；這個速度，表明拍子的快慢，用數目字說明一分鐘打多少拍。但在演奏者與指揮者看來，所謂速度，並非徒然指拍子的計算，而是包括了情感表現的適切風格。

莫札特說過，「演奏者最重要的工作，是找尋適切的速度」。華格納也說過，「指揮者的重要任務，乃是替樂曲找尋正確的速度」。布拉姆斯說，「那些拍子機的數目，並不可靠；你該自己找出樂曲的正確速度來」。

布拉姆斯所說，有些過火。實在，拍子機的數目，也有參考的價值；只是不能完全倚賴它而已。學習音樂的人，必須經過機械速度的訓練，然後可以進展到感情化的速度。

然則，如何決定樂曲的速度？下列是重要的因素：

(一)樂曲的性質──除了悲或喜以外，樂曲可能有混合的感情；例如，悲中帶喜，喜裡藏悲，

必待演奏者或指揮者加入個性性來處理，然後音樂乃有生命。

(二)樂句的長短——樂句越長，速度越快；樂句越短，速度越慢；這是一般的原則。樂句之中，可以分為許多較短的音組；細心分析音組內容，便可把握到適切的速度。

(三)和弦的疏密——和弦變換得少，樂曲就更輕快；徐緩的樂曲，和弦變化得較頻密。分析樂曲的和聲內容，可以辨定其該用的速度。

(四)樂曲的組織——複音音樂作品，是根據對位技術，把許多曲調交織而成；若速度太快，聽者就難以了解。因此，組織越複雜的樂曲，速度就不應太急速。

(五)人數的多寡——集體唱奏的樂曲，常較個人唱奏快些；因為集體唱奏之時，速度慢，就使人感到「拖慢」的疲態。同一樂曲，用於集體演奏與個人演奏，常有不同的速度，其故在此。

(六)演出的環境——不同環境，不同性質的演奏會，常常使用不同的速度。對於不同的聽眾，有時必須把樂曲奏得更快或更慢。

樂曲的速度，常因主觀因素，客觀因素而生變化。我們都要緊記這句名言：「速度的處理，足以表露出我們全部音樂才幹」。

029 表情速度

老實說，一切優秀的音樂唱奏，都是不依拍子的。這種不依拍子，並非胡亂奏唱，而是使用「表情速度」。所謂「表情速度」(Rubato)，原意是「削取了時間」；我國的音樂術語「搶板」，與此極為吻合。有人以為削取時間，乃是在小節之內，削此補彼，偷取這個音符的時值來補給另一個音符，以求小節裡的時值總數沒有缺少。這乃是錯誤的見解。

表情速度，實在是感情化的速度；這是自由節奏。奏唱者全憑它的力量，來發揮獨到的才華。音樂心理學者認為，表情速度，乃是奏唱者全人格的流露。然則，表情速度是怎樣學習得來的？

表情速度，實在是從嚴格速度變化得來。在最嚴格的拍子訓練之中，獲得熟練技巧，加入個人內心的情感，便自然產生了表情速度。語云，「熟能生巧」，此言有理。惟有通過嚴格訓練，乃可得到真正的自由；否則只是放縱而已。

蕭邦是善於使用表情速度的鋼琴家，他說「樂曲的曲調可以自由進行，但其伴奏必須保持

嚴格的速度。試看風中搖曳的樹，其枝葉可以隨風搖曳，但樹幹則屹立不動」。這句話，使許多人無法了解；其實，他乃是說，曲調可以自由搖曳於感情的風裡，而伴奏則要穩定。蕭邦重視表情速度，但他卻鼓勵學生們參加集體合奏；因為合奏訓練，可以培養起嚴格速度。只有具備嚴格速度的才幹，乃能獲得真正的表情速度。如果唱奏無法達到嚴格拍子，亂奏亂唱就自名之為表情速度，必然使聽者掩耳。

表情速度，因人而異。同一首樂曲，因演奏者修養不同，個性不同，奏出也就不同。我們常聽到有些演奏者，拍子絕對準確，強弱變化，完全依照樂譜所寫；可是，聽來全無韻味。這就是缺少了個人的表情速度。表情速度，不獨指技術與知識的修養，還包括品格的修養。我國哲人說「樂者，德之華」；西方哲人也說，「風格就是本人」(Style is the man)；這些都是至理名言。

節奏的聲與形

030

音樂與舞蹈，都是以節奏為靈魂；前者以聲音表現節奏，後者以體態表現節奏；二者同時出現，更為圓滿。在原始民族的生活中，節奏的歌聲與節奏的動作，常被看作一個整體。根據考察報告，薛治（Zeitsch）說得很正確：「音樂與舞蹈，乃是經常攜手的藝術活動。他們從來沒有歌而不舞，也從來沒有舞而不歌。」

藝術學者格羅塞（Grosse）說，「舞蹈的特質是在動作的節奏調整」。我們正要用歌唱與舞蹈的活動，來改造人們的呆滯聲音與麻木體態，使到人人變成活潑，健康，而且增進融洽團結的精神。

舞蹈的最高意義，不獨能使人活潑，健康；而且還有其社會作用。除了增進親切的感情，還有備戰的作用。操練式的舞蹈，實在相當於軍事訓練。

屬於舞蹈的社會作用，同時也屬於音樂；能夠獲得這種社會作用，應當歸功於節奏。站在體育訓練的立場看，身體強健便是最終目標；但舞蹈訓練則能兼收身體健康與內心和諧的雙重

效果。音樂心理學家斯索爾 (Seashore) 說得很詳盡，「音樂給人的愉快，大部份是完美的節奏所賜」。在心理學中，認為節奏乃是人格的投影；我們有怎樣的人格，就流露出怎樣的節奏，音樂就是傳達這種節奏的媒介。如果音樂與舞蹈合一表現出節奏進行，很容易顯示出崇高人格的感召力，也就更容易感動聽眾與觀眾。

我國古籍記載歌舞的史蹟甚多，下列兩則，最值得我們玩味：

㈠巴渝舞——《華陽國志》記載：閬中有渝水，濱民天性勁勇。初為漢前鋒，陷敵陣，銳氣善舞。高帝善之，曰：此武王伐紂之歌也。乃令樂人習之。今所謂「巴渝舞」也。（這是戰鬥舞之一種，可以振作人心，鼓舞士氣。）

㈡蘭陵王入陣曲——《文獻通考》記載：北齊蘭陵王長恭，才武而貌美，常著假面以對敵。嘗擊周師金鏞城下，勇冠三軍。齊人壯之，為此舞以效其指麾擊刺之容，謂之「蘭陵王入陣曲」。（這是面具舞的起源。）

明白了音樂與舞蹈的密切關係，我們便該明智地運用之於教育工作之內。

031

數海浪以避暈船

音樂節奏最基本的要素是拍子，這是可用數目來計算的；例如二拍子，每小節數一，二；三拍子，每小節數一，二，三。但，徒然數目，就未能表現出節奏的動力；因為，拍子有強弱之分，光是數目，是無法表現清楚的。

航行於海上，若要避免暈船，光是數海浪多少，是無法奏效的。唯一辦法，是使身體與海浪的節奏協調，同時起伏。只有如此，可免暈船，同時更可使身心舒暢。

我們聽賞一首圓舞曲或者進行曲，必須切實地感受到其強弱交替的內在動力，使身體與之適應，使心靈與之融合；才可以領略到樂曲的精神。以這樣的方法來演奏樂曲，然後能夠表現出樂曲的活力。

因此，學習數拍子，只是了解節奏的最初階段；還要進一步，去感受到節奏中的活力，使與身心融合為一。這是學習音樂的目標。

孔子教人為學之道，「知之者不如好之者，好之者不如樂之者」（《論語》第六章）「知之」

乃是從理智去了解，用數目去數拍子，力求精確。「好之」乃是從感情去體會，使身心自動與節奏相協調。「樂之」乃是生活於節奏之中，成為習慣。教學生數拍子，只是第一個階段「知之」的工作。教人從「知之」到「樂之」的過程，非常艱難，有時還得付出很高代價。例如「知道要小心駕駛」的人很多，但撞死了人之後，才真的感受到要小心駕駛。亂拋煙頭的人，直至親眼看到他所拋的煙頭引起火災，害得千人無家可歸，然後真的感受到小心煙火的重要。

音樂學生數拍子要準確，只是認識了基本節奏；其後便是把握了節奏精神，放棄了數拍子的工作。宋代學者朱熹所說「樂有節奏，學它底急也不得，慢也不得，久之都換了他一副情性」，便是這個意思。

海浪的起伏節奏，該用感受，不是計算。節奏乃是生命的活力，失之者死，得之者生；表之於動作則為禮，表之於聲音則為樂；我們必須好好去感受它。

032

不守時的人

不守時的人被認為懶漫成性，不負責任；在音樂立場言之，實在只因節奏感覺之遲鈍，遂蒙受到道德上的劣評。在教育者看來，這乃是一件大憾事。

節奏感覺遲鈍的演奏者，經常使聽眾受罪。指揮動作與樂聲稍有先後，或者伴奏加入稍遲，就使聽眾感到難以忍受的不痛快。伴奏者若等待獨奏者的樂音響出乃奏和弦，已經太遲，使人悶煞。有些人以為這樣才夠禮貌，站在通道口，互相禮讓，應行不行，害得後邊排了長龍。這是節奏遲鈍的行為。；貌似客氣，實則害人。

與節奏遲鈍的人做朋友，實在不是一件樂事。似乎母親把他生下來之時，忘記把秒錶放入他的腦中，以致經常缺少了時間感覺。倘若要與他合辦一件事，就註定要捱苦受難了。

十多年前，我住在羅馬，對當地情況較為熟悉。兩位朋友遊歐，請我帶他們去威尼斯旅行。事前，他們把準備工作做得很周詳，例如購買直通車票，預定車廂座位，收拾行裝，檢齊證件，樣樣妥善；只是約好清早在車站會合之時，就犯了遲到的毛病。火車已經擠滿乘客，差兩分鐘

就要開行了。我站在閘口，等得焦急萬分；終於他倆滿頭大汗，趕了進來。車站職員們齊聲催促，就在最尾車廂梯口擠了上去；哨子長鳴，列車開動。我們所定的座位是在第一個車廂之內，於是拿了衣箱，在人群擁塞的車廂裡攢，口中不停嚷著「對不起」，逐步擠了二十三個車廂，宛如在地底溝渠裡爬行，好不受罪！

這些人之所以不守時，並非由於有意延誤，而是由於無意地把前一件事拖慢。但他們也有出人意料的成功。例如，那位以遲到出了名的朋友，約我晨早見面，他居然比我先到，使我既驚奇，又佩服。原來他是昨夜與人談天過了時，索性不睡了，先赴我的約會。這個聰明的辦法，也給樂隊裡的懶惰樂手所採用。他們每在奏不來的快速樂段，就索性停下來，在另一段開始之處等候。有這樣樂手的樂隊，實在是倒霉的樂隊了！

不守時的人，是可以用節奏訓練來矯正的；因為節奏訓練能使人反應靈敏，思想活潑。我們鼓勵兒童接受音樂訓練，原因在此。

033 小寶貝製蛋糕

四十多年來的中國音樂，進展得極為緩慢。在對日抗戰期中，雖然音樂也曾熱烈蓬勃地被用為民眾教育的工具；但因戰事頻仍，生民塗炭，天災人禍，延綿不絕，音樂藝術就無法獲得良好的成績。現在我們要說些這四十多年前的中國音樂情況，以作今後的警惕。以前我替兒童們編過一首歌曲，名為〈小寶貝製蛋糕〉，可以借來描繪出當年中國音樂作者的一般情況。下面是這首小歌的頭一段：

小寶貝，小寶貝，蹦蹦跳跳好像一隻貓。一窩窩進廚房裡，七手八腳要學媽媽製蛋糕。雞蛋的營養好，多用幾個很應該。白糖的味兒甜，多放幾羹也可口。唉喲！麵粉過了量，攪得一團糟！……

倘若拿起當年的歌曲作品來看，許多歌曲作得有如小寶貝所製的蛋糕一樣。作曲者朗誦歌詞，句讀不清；處理字音，強弱不明；曲調進行得拖泥帶水，和弦連接得含糊不定。作曲者的

思考設計，恰似飛蟲撲窗；雖然朝向光明，但卻無法找到出路。

當年的音樂譯述，也未曾成熟。譯者一知半解，胡亂猜度，經常造成笑話而不自知。試以〈馬賽曲〉的譯文為例，便可見一斑。〈馬賽革命曲〉即是現今的法國國歌，歌詞的尾段，是慷慨的「萬眾一心，不自由，毋寧死」。當年的譯文是「敵軍大震，或死亡，或逃遁」。四十多年前，我對著這幾句譯文，想了很久；終於根據原來歌詞的英譯文，然後能夠明瞭譯者的思考途徑。這句的意思是「所有的心都融在一起，不是自由，便是死亡」。譯者把融解當作是敵人震顫，又把自由解作逃遁。把自己的英勇變為敵人的敗亡，堪稱推己及人的妙譯。這種情況，實在該用〈小寶貝製蛋糕〉的尾段為結論：

媽媽看見，生氣又好笑；對他說：小傻瓜，小傻瓜，亂作亂為會闖禍。媽媽教你留心聽，媽媽做時留心看。聽多了，看多了，明兒蛋糕一定製得好又妙。

可是今日的小寶貝們，個個自命不凡；因為他們認定這是年輕人的時代。妄作主張，為所欲為，媽媽對此，怎能不耽心呢！

學習與創建

許多人問：音樂學校課程之中，何以大部份都是西洋音樂材料而不是中國音樂知識？這個問題，我們該有所了解。

中國音樂與西洋音樂的關係，到底是橫的呢？還是縱的呢？有人認為，這是橫的關係；就是說，中國音樂與西洋音樂，本來就同時存在，分途發展，河水不犯井水。因此，中國音樂應該獨立發展，不必理會西洋音樂的行徑。這種見解，養成了自以為是的態度，形成了故步自封的習慣。

又有人認為，這是縱的關係；就是說，中西音樂都有相同的開端，發展至今，便有了落後與進步的差別。現在，中國音樂實在太落後了，應該以西洋音樂為模範，急起直追，迎頭趕上。這種見解，養成了懦弱自卑的心理，醉心於全盤西化的幻想。

其實，中西音樂的關係，橫的縱的成份都有。中國傳統的文化精神是優秀的，西洋新興的物質建設是完美的；然而，並非自己的一切傳統文化都優秀，也不是西洋的一切物質建設都完美。然則何者為優秀，應該保存；何者為拙劣，應該改革；我們必須經過學習，獲得明辨之才，

然後纔能力謀發展。

我們在學校裡要學的材料很多，應該按照需要，分別重輕，編配先後。要學我國聖賢的卓越成就，把它們再加發揚；要學世界進步的技術，把它們服務於我；這才是明智之舉。

學習音樂的人，對於現代樂器之演奏技術，現代聲樂之進步方法，著名作品之研究，分析，欣賞與奏唱，皆須有長時間的磨練，然後獲得穩健的音樂基礎。西洋音樂的音響科學，和聲技巧，對位方法，音色配合，歷史分析，皆為音樂學術的基本知識。在學校課程之中，必須儘早學習，以期來日能用之為創作的工具。好比研究食物的課程，重要的是研究營養知識；所學的歌曲之製作，都不列在普通課程之內。因此，一切民族性格的作曲技術，新派作曲方法，流行雖然是煮西餐，到了後來，我們實在要取其原則，變化運用，教人從事改良中國食品。

既然我們所學的都屬於世界化的音樂知識，該如何著手創建自己民族的音樂呢？在學習之際，我們必須時時留心，運用它們服務於我。對於音樂創作，該注意的是：

(一)認識現代音樂的結構是從「點」發展而為「線」（即是從單音進行而成曲調），又把「線」交織起來，成為縱橫交錯的複音音樂，更用管弦樂隊演奏出來，遂成立體的發展。

(二)文字的特性，句法的組織，樂語的運用，都可使樂曲表現出民族個性。學校訓練是負起準備的責任，有了熟練的技術，纔能把它們恰當地運用。

(三)民族樂器與現代樂隊的調和運用，是現代作曲者，演奏者所趨向的工作，亦是民族化與

世界化的共同目標。如何去調和運用？必須先具備良好的基礎知識。

(四)文學題材與音樂作品的結合，是音樂作者所追求的目標之一。我國詩人，畫家所慣用的題材很多，若能與音樂結合起來，乃是極具意義的作品；而這些知識，必須先經過良好的教導。

許多人因為學習基礎知識而陷入迷津；只知崇奉西洋，忘卻本身任務。這是欠缺明辨之才，學校該時時提醒他們，要做不忘目標的軍鴿，切勿做浪跡天涯的野鳥。學習的本身，是進程而不是目標。如果以為學奏貝多芬的鋼琴曲，學唱舒伯特的藝術歌，就是學音樂的目標，那就大錯特錯了！這樣的學習，不過是磨練；待基礎穩健，我們就要把才幹奉獻出來，為創建中國音樂而努力。

有人認為自己的唱奏技術不夠高明，遂感到萬分懊喪。其實，只須選擇適合自己的園地，盡力耕耘，必然可以開好花，結好果；須知民族音樂之創建，並非單靠唱奏人才就能成功。例如編作兒童歌曲，研討教學技術，介紹外國作品的內容；皆有其重要的價值。食物店並非只限出售魚翅燕窩，賣鹵水牛什，也同樣可以馳名遠近。材料本身並無貴賤之分，只要精明獨到，特具心得，就值得拿出來獻給社會了。

先植林木，後選棟樑

035

前年（一九七五年）十一月，香港音專舉辦全港公開中國藝術歌曲作曲比賽，指定二十首歌詞，任選作曲，由周文軒，安子介，米高桑伯，梁知行，李子文諸位名流善長捐出獎金。去年三月七日，評定入選佳作十名，於四月二十一日公開演唱，評定等第，立刻發給獎金。這是推廣純正樂風的珍貴措施。諸位出錢出力的善長，以仁者之心，正樂教，挽頹風，實在值得讚美。

以我個人看來，數十位參加比賽的作曲者，皆有優秀的創作才華；可是美玉尚待琢磨，乃得完善。如果作曲者能注意下列數項，成績可能更好：

（一）辨別字韻——歌詞裡各個字音的平仄與各行詩句的韻腳，作曲者須詳加辨別。若不理會各個字的聲韻，或者未加精密的研究，非但曲調難以配合歌詞，而且很容易犯了句段分劃不清的毛病。

（二）讀詩深入——作曲者當然曾經細讀歌詞；但有人把無關重要的字句屢加反覆，卻忽略了

重要字句之重現；這乃是由於讀詩未夠深入之故。

(三)工具熟練——要作出美麗的曲調，必須學習使用各種裝飾音。要作出優秀的和聲，必須學習如何選擇和弦，使連接得有效果。要作出精緻的節奏，必須學習發掘蘊藏於歌詞中的韻律。追逐模仿，並非只限使用絕對相同的伴奏之作成，並非徒然堆砌和弦，或者局限於琶音使用。追逐模仿，並非只限使用絕對相同的曲調模仿。凡此種種技巧，都要嚴格磨練。工具未熟，作品就免不了生硬和牽強。好比牧童在山上即景作詩，也許情感很豐富，內容很有趣；但若未能熟練使用文字為工具，寫出來就滿紙別字，貽笑大方了。

在此樂教衰微的今日，與賽者都是有志之士，能繼絕學，振樂風，殊屬難能。他們所欠者，是技術上的磨練；若能供他們以更佳的進修機會，前程未可限量。因此，我謹以至誠，盼望諸位作曲同仁，奮力求進；同時，盼望諸位熱心樂教的善長們，能夠明察「先植林木，後選棟樑」的至理，不獨偶然鼓舞創作風氣，而且長期栽培創作人才。如此則造福人群，功德無量矣。

香港音樂專科學校，創校於動盪不安的環境裡。二十五年以來，數經播遷，倚靠善心人士給予一枝之寄。直至現在，踏入創校二十六週年，纔真的建立起自己的家園。從無有以至實有，從流離以至安定，其中經歷困難無數，但終於能夠實現理想；此種創業精神，實在值得欽佩。

香港音專，並無政府資助，亦非教會支持，更無嘗或鄉社之津貼；只靠過去二十五年，校中諸位師生校友忠於樂教，建立起淳樸之校風與卓越之成績；然後獲得本港工商界熱心樂教的善長們以及音樂教育同仁們之信任，鼎力捐輸，乃抵於成。從此，散處四隅的音樂同仁，纔有了一個安定的家園；可以同心協力，培植人才。興樂教，正人心，重整德風，造福社會，庶不辜負諸位善長之盛意。

036

門
闌
藹
瑞

一九七六年八月，音專遷入新校之日，使我記起華格納歌劇《尼伯龍指環》第一部《萊茵河之黃金》的一個壯麗場面：

新築成的天宮，在霞光照耀的空中，巍然屹立。雷神揮動巨錘，掃清迷濛的雲霧，現出一

道彩虹長橋，直達宮門。眾神歡欣鼓舞，齊步向前邁進。在雄偉的樂聲中，明亮的豎琴聲韻，似燦爛繁星，閃爍飛舞於莊嚴的主題上下。——這顯示出音專新時代的開始：門闌藹瑞，氣象萬千。音專前程錦繡，永不染上學店的污垢，永不沾上政治的臭氣；把純正樂風發揚！把民族精神光大！謹以此為祝。

一九七六年八月

演奏活動

037

獨樂樂，眾樂樂，孰樂？

這個題目的涵義是：「獨自一人欣賞音樂的快樂，與眾人一起欣賞音樂的快樂，比較起來，何者更快樂？」重疊的兩個樂字，前者是音樂之樂，後者是快樂之樂；兩個樂字有不同的意義，也有不同的讀音。

與許多人一起欣賞音樂，其快樂乃千萬倍於自己單獨一人欣賞音樂。例如，祖母分派果餅給孩子們吃，她自己不吃，心裡也很快樂；因為眾人快樂的總和，乃等於她一個人的快樂，故以她為最快樂。

新派音樂作者，常是只求娛樂自己，並不理會別人。他作成很精巧、很複雜的樂曲，自己陶醉於其中，無法與別人共享。到頭來，快樂的氣氛，冷冷清清，有如秋夜的月亮，冬日的陽光；雖然具有智慧的光輝，但無感情的溫暖。

許多擁有財富的人，經常心中不樂。於是他們遠遠地離開親友，跑到外邊周遊世界，期望換換環境，尋求快樂。然而，無論所見的風光多麼美，所享的物質多麼好；心靈總是感覺空虛，

始終無法找到真正的快樂。如果他們能夠替別人設想，把獨自找尋快樂的設計拋棄，情形就可以立刻改觀。他們若把快樂分給四周的人們，則眾人快樂，他們也就必然得到千萬倍的快樂。

正如那個自私的巨人，花園永遠是雪凍冰封。自從他把圍牆拆掉，孩子們就把春風帶進園來，冰雪也就立刻消散了。

走遍天涯去尋找青鳥的人，有一天，忽然發覺家中所養的小鳥，就是青鳥。不辭勞苦去尋找活佛的人，有一天，忽然醒悟家中操勞的母親，就是活佛。人們總是自作聰明，捨近圖遠！

能把光輝，由身旁照到遠處，豈不更好？

為了要使人人快樂，個個歡欣，我們絕對不用那離群獨處的〈陽春白雪〉；卻要廣遍使用那淨化了的〈下里巴人〉。能使眾人快樂，自己纔更快樂。

038

巴人下里聲

《戰國策》裡，宋玉所舉「曲高和寡」的例子，提及郢中歌客所唱的四種歌曲：

（一）〈下里巴人〉——即是鄉村的通俗歌曲，愛聽而又能和唱的，有數千人。

（二）〈陽阿薤露〉——（亦作〈陽陵採薇〉）即是文雅的抒情歌，愛聽而又能和唱的，有數百人。

（三）〈陽春白雪〉——即是高深的藝術歌，愛聽而又能和唱的，有數十人。

（四）更有變化複雜的歌曲，升降半音很多，愛聽而又能和唱的，不過數人而已。

如果我們想與眾共樂，實在應該放棄〈陽春白雪〉而選擇〈下里巴人〉；這就等於現在流行的「時代曲」。

時代曲的長處是內容單純，情感真摯；唱起來，能笑能哭，絕不麻木。誠然，時代曲之中，有許多劣等歌詞與唱法，值得責罵；但並不是所有時代曲都該罵。我們不應看見狗肉和尚就否定了佛祖的地位。

有些人因愛古曲之高雅而恨今曲之俚俗，經常罵時代曲是淫曲，是亡國之音；這都是偏激之詞，意氣用事。其實，變化複雜的歌曲太繁重，〈陽春白雪〉太冰冷，〈陽陵採薇〉太典雅，還是〈下里巴人〉能夠深入群眾。既然曲高和寡，曲俗和眾；何不用俗曲而充實其內容，與眾同樂呢？

時代曲，頗似音樂家庭中的小兄弟，活力充沛，熱情奔放，最喜歡鬧戀愛。叔伯們終日罵他不長進，為的是想他變好；我則認為不必罵他而應鼓勵他。試想，此風拼命地吹，比不上太陽輕輕一照。溫暖的善意，更容易使他自發自動，振作起來，充實自己，不再做個花花公子。

我很相信，他的人緣好，他能振作起來，也就必能影響到眾人都振作起來，奮發向上。

（附記）數月前，蒙陳鐘示大國手題贈屏幅，「香海爐峰夜，巴人下里聲。先生能一顧，白雪滿江城。」特選出佳句為題，敬表謝意。

幼稚園的孩子們齊聲唱著〈先生，你早呀〉。這位新派作曲家忍不住氣，憤然對我說，「聽！這些古老歌曲！現代的音樂已經進入無調音樂，多調音樂的境界了，老師們還教唱這些老古董！」

作曲家總是神遊物外，生活在他們自己的夢境之中，往往不屑注意到實際的生活與教育。他們終日為新派舊派之事，爭論不休；卻沒有想到人們在現實生活裡，所需要的維他命音樂，乃是真實的音樂，不是理論的音樂。諺云，「上帝並非教人從理論上得救」，此言有理。我國歷代文人，為雅樂與俗樂，不停地爭論；但民間卻繼續發展其生活所需的實際音樂，對文人這些爭論，毫不關心。

能夠應用音樂來充實生活，修養品德，怡悅性情，乃是一件好事。幼稚園老師教孩子們唱〈先生，你早呀〉，乃是極為合理之事。歌無新舊，只要唱得開心，就是好歌。若嫌它古老，該作新歌供應。若新歌更好，他們自然樂於以新易舊。若新歌不佳，徒加責罵，仍然於事無補。

039

維他命「音樂」

我見過許多傑出的樂人，跑到海外，奮發努力，要做世界第一流音樂家，要創作最新最美的樂曲，把音樂發展到虛無縹渺的境界。他們認為自己很偉大，但我寧讚美那些教孩子唱歌的幼稚園老師；因為，替富人創製怪味點心的廚師很了不起，為窮人供應日常飯菜的廚師更了不起。〈放光芒〉歌詞說得好，「且莫呆等將來纔做世界偉大事，更莫空想把光照遠方。在你面前許多事情要負責去幹，無論到何處，放光芒！」

我認識何德安先生，他愛教兒童們唱歌，數十年來，從不間斷。至今，他已退休多年了，仍然捧著手風琴，處處奔跑，義務去教兒童團體，唱許多鼓舞精神，修德向善的活潑歌曲。他宛似聖誕老人，處處散放維他命音樂；兒童們唱得很快樂，眾人快樂的總和，等於他自己的快樂。音樂原是仁愛的化身。讓我套用民歌的一段詞句，說明我的感想，並祝何德安先生老當益壯：「我願做一朵小花，常在他身旁；好讓他的歌聲琴韻，像甘露般灑在我的身上」。

040

琴　歌

唐代詩人李頎所作的〈琴歌〉，是描繪琴聲的清雅：

主人有酒歡今夕，請奏鳴琴廣陵客。

月照城頭烏半飛，霜淒萬木風入衣。

銅鑪華燭燭增輝，先彈〈淥水〉後〈楚妃〉。

一聲已動物皆靜，四座無言星欲稀。

清淮奉使千餘里，敢告雲山從此始。

此詩描述酒會中聽琴的心情。大地上一片淒冷的月夜，華堂裡奏起清雅的琴聲；這是極端強烈的對照。後段敘出琴聲的靜淡，與大自然的景色，如相呼應，使聽者俗慮全消；於是想到退隱雲山的意願。

音樂偏尚靜淡境界，是中國藝人的傳統習慣。這是由老子，莊子的藝術思想一脈傳來。老

子說要「致虛極，守靜篤」；莊子說要「毋聽之以耳，將聽之以心」。音樂的最高境界，便是「無聲之樂」的境界。

曹雪芹在《紅樓夢》裡敘述賈母月夜賞笛，也與〈琴歌〉的寫法相似……

……賈母見月至天中，精彩可愛，因說，「如此好月，不可不聞笛」。……「只用吹笛的遠遠的吹起來就夠了」。眾人賞了一回桂花，那邊廂桂花樹下，嗚咽悠揚，吹出笛聲來；趁著這明月清風，天空地靜，真令人煩心頓釋，萬慮齊除。眾人肅然起坐，默然相賞。

……《紅樓夢》第七十六回

這種聞笛的境界，乃由唐代詩人趙嘏的〈聞笛〉詩一脈傳來……

誰家吹笛畫樓中？斷續聲隨斷續風。
響過行雲橫碧落，清和冷月到簾櫳。
……
曲罷不知人在否，餘音嫋嫋尚飄空。

這都是偏於虛淡境界的音樂欣賞。

其實，音樂該有情感變化；只求靜淡，活力範圍就未免太過狹窄。好比只吃糖，不吃鹽；只靜坐，不走動；就不是健康之道。聽琴以求內心清靜，只是音樂效能的一部分；虛靜生活並

非生活的全面。聽琴以求寧靜是好的；但一聽琴就想上山修道，大可不必。聽過琴曲，仍不肯上山修道的人，也不必感到慚愧。我聽過許多使我極為感動的音樂，使我如登仙境，俗念全消；但卻未曾因此而決心上山做和尚。我們要明白，音樂要服務於每個人的生活，要使人人身心舒暢；卻不是人人要被音樂所奴役，一聽了它，就放棄生活而遁世自高。

莊子說，我們的精神，應該似清水之明澈。但我們切勿忘記，水之所以能夠明澈，乃因有源頭活水。誠如宋儒朱熹的詩所說：

半畝方塘一鑑開，天光雲影共徘徊。
問渠那得清如許？為有源頭活水來。

活水就是營養精神的音樂。若無活水不斷流來，塘中所蓄，便要成為死水一池；縱使澄清，也無活力了。我國古代名醫華陀說得好，「戶樞不蠹，流水不腐，常動故也」。因此，我們該能認識，音樂不應徒然重視虛靜，而應靜動兼備，調節得宜。

觱篥聲哀

041

觱篥是胡人的管樂，截竹為管，有九孔如簫，捲蘆葉吹之，其聲悲哀。胡笳與觱篥相似，只是胡笳沒有九孔。它們都是漢代由西域龜茲傳入中國的樂器。龜茲，讀音為丘慈，即是現在新疆庫車縣地。（龜茲與庫車的讀音，實在是同源的。）

唐代的兩位詩人，李頎與白居易，最喜用詩寫出音樂的境界。他們都寫過聽奏觱篥的詩；看他們的描述，可以領會到詩與樂的韻味：

白居易〈小童薛陽陶吹觱篥歌〉，開首說明這件樂器的結構，「剪削乾蘆插寒竹，九孔漏聲五音足」；然後描寫出十二歲小童薛陽陶的吹奏情況：「翁然聲作疑管裂，訕然聲盡疑刀截。急聲圓轉促不斷，轢轢轢轢似珠貫。緩聲展引長有條，有時婉軟無筋骨，有時頓挫生稜節。下聲乍墜石沉重，高聲忽舉雲飄蕭。……」這些詩句，描出強音，頓音，柔和條直直如筆描。下聲乍墜石沉重，高聲忽舉雲飄蕭。

句子，短音句子，長音的奏出，沉重的低音，輕盈的高音；他讚美觱篥的樂音超卓，「碎絲細竹徒紛紛，宮調一聲雄出群」。這位詩人，對觱篥演奏，留下極深刻的印象。

李頎聽胡人安萬善吹觱篥，描寫得更為精細：「南山截竹為觱篥，此樂本自龜茲出。流傳漢地曲轉奇，涼州胡人為我吹。傍鄰聞者多嘆息，遠客思鄉皆淚垂。世人解聽不解賞，長飆風中自來往。枯桑老柏寒颼飀，九雛鳴鳳亂啾啾。龍吟虎嘯一時發，萬籟百泉相與秋。忽然更作漁陽操，黃雲蕭條白日暗。變調如聞楊柳春，上林繁花照眼新。……」這裡所寫的是樂曲內的境界；提及風聲鳥鳴，龍吟虎嘯，秋日流泉，激昂戰鼓，風和日麗，楊柳繁花，是樂曲內容之變化，而不止於白居易所寫的演奏技術變化。

能夠深入地聽出樂曲的境界變換，當然勝於只聽演奏技巧。觱篥之聲，並非只能使遠客思鄉皆淚垂，同時也能表現出忽聞楊柳春與繁花照眼新。音樂境界要能變化，一切演奏技巧都必須服務於音樂境界。然而，音樂並非只是教人嘆氣的藝術，它同樣也能教人快樂歡笑。

042

何須怨楊柳

詩人對音樂的反應，特別敏銳。我國唐代詩人說及聽音樂的詩作，為數甚多；若能細看他們描述聽曲情況，實在甚饒趣味。

詩人們每聽簫笛的吹奏，很容易挑動起內心的感情。他們很少說簫笛溫柔甜美，卻常說是哀怨悲傷。李白〈憶秦娥〉說，「簫聲咽，秦娥夢斷秦樓月」。蘇軾夜遊赤壁，記述吹洞簫的聲音是「其聲嗚嗚然，如怨如慕，如泣如訴」。說到笛聲，更常與秋夜並提，使人懷鄉念舊，倍覺惆悵。

趙嘏〈長安秋望〉說，「殘星幾點雁橫塞，長笛一聲人倚樓」。又在〈聞笛〉說，「誰家吹笛畫樓中？斷續聲隨斷續風」。李益〈夜上受降城聞笛〉說，「不知何處吹蘆管，一夜征人盡望鄉」。這與李頎〈古意〉的尾句相似，「今為羌笛出塞聲，使我三軍淚如雨」。

王之渙〈出塞〉詩中的名句，「羌笛何須怨楊柳，春風不度玉門關」；這個「怨楊柳」，常被用來描繪笛聲之哀怨。漢代的橫吹曲二十八首，其中第七首名為〈折楊柳〉。以後就給詩人所

活用。李白〈春夜洛城聞笛〉說，「此夜曲中聞折柳，何人不起故園情」；聞笛思鄉，已成慣例了。

杜甫〈吹笛〉說，「故園楊柳今搖落，何得愁中卻盡生」；這與王之渙的「怨楊柳」一樣，把名曲活用得極有神韻。

李白〈題北謝碑〉說，「黃鶴樓中吹玉笛，江城五月落梅花」。這個「落梅花」的曲名，與「折楊柳」剛好結成一雙姊妹名詞，常用來描寫笛子所奏的境界。

其實，簫笛聲音並不盡是哀愁，我們不應只聽它們悲哀黯淡的一面而忘掉明朗活潑的一面。

詩人盡說陌頭楊柳惹起春日閒愁；但春光明媚，鳥語花香，仍然值得歡欣鼓舞。因此，描寫笛聲的歌詞很多，我仍然最愛韋瀚章先生「秋夜聞笛」的見解❶。他說，「那不是〈落梅花〉，更不是〈折楊柳〉，也不知何歌何調。但愛它曲兒精巧，聲音美妙。……快把我逝去的童心，呼嚕呼嚕吹活了！」

──能夠保持人老心不老的童心，就必能充份地欣賞到笛聲之美。

❶

「秋夜聞笛」的詳細解說，見東大圖書公司印行的滄海叢刊《音樂人生》。

一位讀者請解說主音音樂與複音音樂的分別。他聲明不懂專門術語，幸而我也不喜歡深奧的術語；所以請讀者放心。

曲調之有和聲襯托，正如牡丹之用綠葉扶持。王介甫的〈石榴花詩〉云：「濃綠花枝紅一點，動人春色不須多」。紅一點便是主要曲調，濃綠花枝便是襯托曲調的和聲。後人繪畫，以綠蔭襯托美人的紅唇，最能說明主音音樂的精神所在。

音樂之中，主題也許不止紅唇一點。例如史達祖的〈雙雙燕〉云：「又軟語商量不定。飄然快拂花梢，翠尾分開紅影」。一雙燕子便是同時進行的主要曲調，花梢紅影就是和聲襯托。如果描繪三姊妹林中散步，公子與小姐花園相會，有書僮丫鬟為伴；則成為有和聲襯托的三重唱與四重唱了。

如果不用綠葉來襯牡丹，卻用牡丹來襯牡丹，就似園裡的群芳大會；各自獨立，同時也互為襯托，這便是複音音樂的精神所在。

043

牡丹綠葉

李白的〈月下獨酌〉云：「舉杯邀明月，對影成三人」。這是一個主題，先後出現，追逐模仿，一化為三，便是根據和聲，用對位技術編作成的複音音樂。它的長處是多樣變化而能統一。

曲調倒置進行，有如鏡中倒影，是對位技術之一種。吳小仙畫騎驢圖，題云：「白頭一老子，騎驢去飲水。岸上蹄踏蹄，水中嘴對嘴」。在樂曲裡，高音與低音的句子，倒置重疊，模仿對答，自有趣味。

顧赤芳題畫詩：「張果倒騎驢，不知是何故。為恐向前差，忘卻來時路」。這是把主題曲調逆讀而為新曲調的辦法，也是對位技術之一種，都屬於複音音樂的作曲方法。

聽音樂好比看圖畫，用牡丹綠葉的看法去聽主音音樂，用月下獨酌的追逐模仿以及倒影逆讀方法去聽複音音樂；則很容易領略到樂曲中的趣味了。

絕對音樂是純粹的音樂作品，例如，四重奏，奏鳴曲，協奏曲，交響曲等等，並沒有使用文學意味的標題。根據一般的解釋，絕對音樂側重形式之美，標題音樂則偏愛內容之美。其實，絕對音樂雖然側重形式之美，同時亦具豐富的內容；標題音樂雖然偏愛內容之美，同時也有完美的形式。有人在爭論，到底絕對音樂與標題音樂，何者更有藝術價值？實在，它們乃是一而二，二而一，並非完全不同。如果一首奏鳴曲，在速度加入「莊嚴地」「詼諧地」等表情標語，則已經接近於標題音樂了。

在宋詞之中，有許多不同結構的詞牌；例如，〈西江月〉，〈蝶戀花〉，〈虞美人〉，〈採桑子〉等等。如果在詞牌之下，加入感懷，憶舊，送別等標語，也就是加上了標題。不論是一首曲，或者一首詞，加了標題，就好比猜謎之有了提示，道路之有了指標；可以劃定情感的範圍，免除聽者與讀者費心亂闖。但，並非有了標題就能提高身價。

也有人認為標題是多餘的。王國維在《人間詞話》裡這樣說：詩三百篇，古詩十九首，以

044

詩到無題是化工

及五代，北宋的詞，都沒有另加標題。事實上，它們並非真的無題，只因詞中內容，不能用一個標題來局限住。看一幅山水畫，硬要標明某山某河，實嫌多事了。——這段話說得很精到。

西洋音樂作品，也有這種例。孟德爾頌的鋼琴曲「無言歌」，蕭邦的鋼琴「前奏曲」，有人為之加上標題，作者本人並不贊同。「任聽者自由想像更好，何必限制？」這是作曲者的意思；正與清代才子詩人袁枚（隨園）的詩所說一樣：「詩到無題是化工」❶。這句詩，可用作絕對音樂的最佳註腳。

有些樂曲，標題只是綽號。例如，《剃刀》四重奏是莫札特以此曲報答朋友贈他以剃刀；《小貓》賦格曲是史卡拉第聽見小貓跳在琴鍵上，就用此數個音為賦格曲的主題。如果有人要解說，某句樂曲鋒利如剃刀，某個音似貓兒叫；那就真是貽笑大方了！

❶
袁枚的詩句原文是：花如有子非真色，詩到無題是化工。

045

音樂風景

我的朋友愛聽歌，但只愛聽獨唱。他認為多人合唱，就把歌聲弄得模糊莫辨；覺其騷擾而不覺其諧和。問我有何妙法，教他欣賞合唱。

合唱與合奏，實在是把音樂立體化的設計。單音是碎點，點的進行而成為線，線開展而為面，面開展而為立體；這是很自然的進展。聽混聲合唱的歌曲，好比觀賞山明水秀的風景，必須注意其立體之美。

山巒起伏的線條，相當於曲調進行，雲彩濃淡的變化，相當於力度強弱；這些材料，都能使風景更增秀麗。辛稼軒詞云：「楚天千里清秋，水隨天去秋無際。遙岑送目，獻愁供恨，玉簪螺髻。」山巒起伏，乃是女高音的特長。

波平如鏡，山巒雲彩倒影其中；是男低音的個性。他與女高音常成對比，為合唱的「外聲」，結成最高與最低的風景線。

岸上有綠草叢林，山崗連綿；這是女低音的職責。她輔助女高音進行，使畫面充實，景色

清新。

岸上景物，倒影於水中，倍添山明水秀的豔麗；這是男高音的任務。他有時與男低音並肩攜手，有時與女聲互相呼應，使景物充滿生機。他與女低音乃是合唱的「內聲」，好比三明治的夾心肉片，能增加食品的美味。

倘再加入女中音（就是次高音）與男中音（就是上低音），則風景之內，材料更多；好比空中有飛鳥翱翔，水中有游魚嬉戲。戴式之詩云：「春水渡傍渡，夕陽山外山」；這實在增強了立體之美。

聽樂曲有如賞風景，也如看戲劇；不要只聽一個曲調，不要只看一座高山，也不要只看一位主角；該擴大範圍，注意到樂曲的立體開展。大合唱曲，初聽一二次，當然未能顧及整個的優美所在；該細聽多次，以求了解。兩夫婦在前座看闊銀幕電影，大家約定各看一邊，有好看的就招呼一聲。我們實在不必學此辦法。倘若照顧不來，寧願少看岸邊景物也要多看起伏的山巒與水中的倒影；因為「外聲」才是重要的風景線。

三家歡敘

046

音樂境界有多樣變化，好比一個人的生活，有時在靜夜裡對月凝思，也有時置身於賓客如雲的盛會之內。聽獨奏樂曲，如聽一個人的獨白；樂隊合奏就似一群人的敘談。若能認識各人的性格，聽他們各展所長，則趣味更為豐富。

合唱團是用四部聲音組織而成（就是女聲的高音，低音，男聲的高音，低音），有如一個家庭之有老有少，這是合唱之家。管弦樂團是用三個家庭組織而成，他們是木管之家，銅管之家，弦樂之家，更加入敲擊樂器。每家都有老有少，可以獨立活動，也可以聯合活動。管弦樂曲就是這三個家庭的歡敘大會。

到底這三家之中有些什麼人物呢？

㈠木管之家是木管製成的吹奏樂器，是全樂隊的心靈所在。有笑聲明亮的娃娃（短笛），情感豐富的姊姊（長笛），嬌羞愛哭的妹妹（雙簧管），端莊慈祥的媽媽（單簧管），和藹可親的爺爺（低音管）。這是溫文爾雅的書香世家，可惜陰多陽少，男丁很弱；幸有由銅管之家入贅女家

的法國號，乃能振起家聲。這家擅長表達柳永〈雨霖鈴〉的境界：

寒蟬淒切，對長亭晚，驟雨初歇。

都門帳飲無緒，留戀處，蘭舟催發。

執手相看淚眼，竟無語凝咽。

念去去千里烟波，暮靄沉沉楚天闊。

多情自古傷離別。更那堪，冷落清秋節。

今宵酒醒何處？楊柳岸，曉風殘月。

此去經年，應是良辰好景虛設。

便縱有千種風情，更與何人說？

（二）銅管之家是用銅管製成的吹奏樂器，是全樂隊的威力所在。有敦厚沉著的義士（法國號），入贅木管之家；靠他見義勇為，調和了木管與銅管兩家的情誼。英雄氣概的青年（小號），聲威顯赫。雙重性格的好漢（長號，即是伸縮喇叭），時而莊嚴肅穆，時而詼諧瀟灑。還有飛簷走壁的老翁（低音號），聲低沉而極活潑。這是尚武精神的少林後裔。若非重要關頭，不須全體上陣。他們宛如御前侍衛，出動時轟轟烈烈，平時則比較清閒。這家擅長表達蘇軾〈念奴嬌〉的境界：

大江東去，浪淘盡，千古風流人物。

故壘西邊，人道是三國周郎赤壁。

亂石崩雲，驚濤裂岸，捲起千堆雪。

江山如畫，一時多少豪傑！

遙想公瑾當年，小喬初嫁了，雄姿英發。

羽扇綸巾，談笑間，檣櫓灰飛烟滅。

故國神遊，多情應笑我，早生華髮。

人間如夢，一樽還酹江月。

(三)弦樂之家是用弓拉的弦樂器，是全樂隊的靈魂所在。有俠骨柔腸的詩人（小提琴），能文能武的女俠（中提琴），多才多藝的書生（大提琴），穩如磐石的家長（低音提琴）。這是文武全才的博學家庭，個個靜如處子，動如脫兔，儀容壯麗，氣象萬千；表現各種音樂境界，都能恰到好處。例如李白的〈關山月〉：

明月出天山，蒼茫雲海間。

長風幾萬里，吹度玉門關。

又如辛棄疾的〈破陣子〉：

醉裡挑燈看劍，夢回吹角連營。

八百里分麾下炙，五十絃翻塞外聲。

沙場秋點兵。

除了上述三個家庭之外，還有各種專司節奏的敲擊樂器。其中最重要的是執法如山的司令官（定音鼓）。這是具有固定音高的鼓，樂隊常用一雙（所定的音常為該曲的主音與屬音）；有時再加一個（下屬音），合共三個。定音鼓的作用是要使全個樂隊的音響穩重，節奏堅定。

其他的敲擊樂器，可多可少，屬於吶喊助威的群眾。有些具備固定的音高，如：木琴、鐵琴、鐘、鋼片琴。有些並無固定的音高，只為了供給節奏趣味，如：大鼓、小鼓、鐃、三角鐵、響板、搖鼓、木棒、鑼、鈴等等。

獨奏樂曲的音色單純，樂隊合奏曲則有多樣的音色變化。不同音色的樂器，可以配合使用而產生新鮮音色；好比紅加黃成為橙色，黃加藍成為綠色。研究這種音色配合的學問，就是「配器法」。有了配器法，就使音樂能夠表達出更精巧，更優美的內容。我們看圖畫並不局限於欣賞三原色，而期望彩色繽紛；聽音樂也是如此。

樂隊裡的三個家庭，原可各自獨立；但三家歡敘的演奏，內容就更為豐富。它能表現出宜

濃宜淡，可剛可柔的感情境界；例如陸游所作的詞〈秋波媚〉，其樂觀的態度與勝利的信心，都可從合奏裡表現出來：

秋到邊城角聲哀，烽火照高臺。
悲歌擊筑，憑高酹酒，此興悠哉！
多情誰似南山月，特地暮雲開。
灞橋烟柳，曲江池館，應待人來。

047

梅花落地魚鱗薄

我有一位老朋友，是很好的聲樂家。他教學生之時，學生開聲唱出第一個音，他就察覺到其錯誤之點。（這是精明教師的特長。）可是，他不能忍耐，惟恐不及，立刻要糾正其錯誤；詳加解說，整小時都是老師講，學生聽。學生預備好的材料，根本未能唱給老師聽。（這是愚昧教師的行徑。）

我曾勸告這位老朋友，「先聽完，再修訂，豈不更好？」他也同意我的見解。但，他過份熱心，無法忍耐得住。他一開始說話，就口若懸河，無法停止；恰似一部沒有摰的跑車，飛馳於懸崖窄道之上。

本來，教學生唱歌，要求每音正確，每字清楚，絕不苟且；這是好老師。但，這樣就很容易使學生養成一個不良習慣：稍有不妥之處，就自動停下來；把整首歌唱得支離破碎，不能一氣呵成。分開來很好，合起來很壞；這就不是優秀的演唱。

昔日國文老師教學生對對，這類的故事多得很；現在且列一則在此，可作我們的警惕。

老師說，「梅花」該對以什麼？學生說，「竹葉」。

老師說，「落地」，學生說，「上天」。

老師說，「魚鱗薄」，學生說，「龜殼高」。

這些詞藻，對仗得非常工整。但，整個對聯合起來讀，則所對的一聯就全然不行。

「梅花落地魚鱗薄」，說及梅花的花瓣落在地上，看來薄得宛若魚鱗一樣；這是極美的描寫。

「竹葉上天龜殼高」，則全然不知所謂。

局部拆開非常好，整體合攏很糟糕；正是小事精明，大事胡塗。那些拿起歌詞，見字配音的作曲者，就是只知有局部，不知有整體的藝術家；看來顯然是與「龜殼高」同一血統了！

048

蛾眉鳳眼櫻桃口

我認識兩位提琴家，他們都是技術高明，教學認真的好老師。其中一位，每聽到學生奏出一個不大精美的音，就立刻要停下來，再磨練到完美，然後繼續奏去。另一位則先讓學生把全曲奏完，然後逐一指出待改善之各點。於是，這兩位老師教出來的學生，遂有不同的表現。前者的學生，奏得每音都很精美；但卻不能把整個樂曲的氣氛表現出來。後者的學生，奏曲中途，可能有些瑕疵；但能把整個樂曲的氣氛表現得恰到好處。前者以零售見長，後者以批發佔勝。

如果任我選擇，則寧取後者。

當然，零件要完美，整體也要完美，才是最高理想。但分開來樣樣皆精，合起來就不成模樣，則全然無用。須知蛾眉，鳳眼，櫻桃口，樣樣完美，合起來卻不一定能成為美人。「回眸一笑百媚生」的美人，並非預先給人度過三圍的尺碼。

如果我們赴宴，樣樣菜都極為名貴，極為精巧；可是上桌的次序，雜亂無章——先吃甜品，再吃水果，隨著來一盤酸菜，又來一道拼盆；如此吃法，只能使到人人都拉肚子。側重局部，

兼顧整體，乃是藝術的重要原則。讓我為讀者說個小故事，以作例證：

一位姓石的國文老師，在鄉間教學，甚獲鄉人信任。有一次，在村長及諸位父老面前，他特別誇獎一位小孩子；因為這孩子，聰明伶俐，善於對對。石老師並請村長親自試試這孩子的才華。村長想起，剛才經過山崗後邊，見到一隻小貓死了；於是就用此為題目。他問孩子，「小貓」該對什麼？孩子很靈敏，立刻答，「老狗」。眾人在旁，齊聲喝采。

村長又問，「崗後死」如何對？孩子立刻答，「石先生」。眾人讚不絕口，譽為神童。

但村長說，「小貓崗後死」，下聯對以什麼？

這回眾人哈哈大笑。這位石先生面紅耳赤，默然無語。

只見局部，不顧整體的藝術家，經常大鬧笑話；但願這些老師不是姓石。

049

魚兒被水淹死了！

許多人都有錯誤的見解，以為學習音樂，乃是要做音樂專家；這是一種誤會。讓我問：學習吃飯，是否要做吃飯專家？

音樂是我們生活的必需品。我國聖賢有言，「民有好惡之情而無喜怒之應，則亂」（荀子）。希臘哲人有言，「音樂之於心靈，猶空氣之於身體」（柏拉圖）。沒有空氣，身體便要窒息而死；沒有音樂，心靈也要窒息而亡。

哀樂之情，藉音樂來宣洩，乃是健康之道。但，音樂不獨要宣洩哀樂之情，且要吸收純潔之情，以洗滌心靈的污垢。古詩說得好，「誰能思不歌？誰能飢不食？日冥當戶倚，惆悵底不憶？」（〈子夜歌〉）因此，讓人們學習音樂知識，磨練音樂技巧，乃是助益他們整個人的生長，並非為了做專家。

許多人為了長久沒有注意到音樂，對於音樂便感到很陌生；這是不健全的生活。有人在缸中養了一尾魚，每天減少一些水，終於水乾了，魚兒已經慣了無水而能生活。他拿去給人看，

見者皆稱奇事。走過小橋，給人一碰，魚兒就跌下水中。看！魚兒被水淹死了！誠然，這不過是個笑話；但可以說明一個重要的意旨：人們的生活，不能沒有音樂；恰似魚兒的生存，不能沒有清水。但，人們慣了不要音樂，也能生存；一旦身在音樂之中，就手足無措，恰似那尾乾水的魚兒跌入水中，終於被水淹死了。

當然，淡水魚不能生存於鹹水裡，鹹水魚也不能生存在淡水裡；該各適其適，乃感愉快。

但，無論是淡水魚，或鹹水魚，皆不能生活在污穢的水裡。因此，我們時時都要淨化音樂環境，以保眾人健康。

裝模作樣的演奏

050

年輕人嚮往於登臺演奏與受人喝采的場面。他們以為只要是夠聰明，夠靈敏，就足以成為大演奏家；總沒想到真功夫乃是長期苦練的結果。

三十年前，在投考音專的學生群中，我見過一位小姐：聰明，靈敏，略帶神經質。她無法好好的奏出一首小曲，但她卻聲明，能奏自己創作的協奏曲。我讓她試奏。她坐在鋼琴前，雙手在鍵盤上溜動；沒有曲調，沒有節奏，只是一堆堆隨意按出的音群，一串串奔騰上下的琶音；偶然用手甲拖鍵滑奏，忽然用雙手奏出顫音，然後停了下來。我請她把剛才所奏的材料，照樣再奏一次。她說，忘記了；但可另奏新的。我說，你可以奏新的，但不得再用剛才那些音群，琶音，滑奏，顫音。她想了一下，說，太難了！太難了！

另一位青年帶了提琴來演奏。他說明所奏的是自己作的〈群鳥晚唱〉，並解說，「我只奏印象，不用曲調與和聲」。於是他在提琴上，用短弓奏顫音，又用手指交替的顫音，用雙弦，用琶音，模仿鳥兒的鳴聲。我問他能否寫出樂譜，交給別人演奏。他認為，即興奏出，更為生動；

而且，古有明訓，「求人不如求己」。

這樣的愛樂青年，聰明，靈敏，但欠基礎訓練；甚至音符的時值與譜表的寫法，也不願費心去學習。如果他們得知現代作曲，只須繪圖形，不必寫音符，就必然大感愉快了！如果他們是幼童，能用音樂發表印象；則這樣的演奏，可能被認為是天才。只可惜，他們始終停留在這個天才兒童的階段，永遠都是自由發表，永遠都是未經磨練。

要表達內心思想，必須學習使用工具。先天的才華是重要的，後天的訓練尤為重要。那些不肯磨練素描的畫家，把自畫像繪成肥豬模樣，還說「不求形似，只求神似」；更聲稱繪畫必須同時把性格表現出來，真是奇妙之至。

日夜夢想登臺顯威風的青年，稍加思考，便會醒覺起來：若不肯磨練基礎工夫，只是裝模作樣的演奏罷了。歌德說得好，「人們把崇高當作遊戲。如果他們一旦看到了崇高的真實內容，就連支持崇高外表的勇氣都要消失掉！」

051

奏琴非徒用指彈

音樂是表達心聲的藝術。奏琴，唱歌，除了表露於外的音樂技巧，還有蘊藏於內的品德修養。迷信「技術至上」的奏唱者，經過長期磨練之後，終會發現到音樂的最後決勝點，不在技術而在心靈。指頭的靈活，聲音的美妙，只是受心靈所指揮的工具而已。

《西遊記》敘述，孫悟空說，「師父念心經，只是念得，不曾解得」。悟能，悟淨卻嘲笑悟空只會使棒，並不曉得講經。三藏道，「你們休得亂說。悟空解得，是無言語文字，乃是真解。」（第九十三回）

「真解」要用心靈去領悟而不是徒然憑藉外表。諺云：「巍巍佛堂，其中無佛」，就是斥責徒有外表，卻欠內容。老實說，念得不解得，比不上解得不念得。

一位不識字的漁夫，每次出海之前，必到聖堂禱告。神父教他念禱文，他總是念不熟。他認為把自己整個身心，在神的面前展開，讓神的光輝照耀，就使心靈充滿神聖的光明與力量；這乃是最虔誠的禱告。

昔日孔子跟隨師襄子學習奏琴，練了十日，老師說，奏得不錯，該另學其他樂曲了。孔子認為還須研究樂曲的結構。過了幾天，老師說，成績很好，該另學其他樂曲了。孔子認為還須探究蘊藏曲內的意旨。過了幾天，老師說，奏得已能表出樂曲神髓了。孔子說，「我還未能學到作曲者的品德哩」。

從這段記載看來，孔子學習奏琴是何等精細；學到了演奏的技巧，還要研究樂曲結構，細察樂曲意旨，更要學習作曲者的品德。這種學習精神，足作我們的模範。

一群鋼琴學生聽完巴德瑞斯基（Paderewski）鋼琴獨奏之後，一致讚美，「他的指頭如此靈活，真了不起！」他們的老師立刻糾正，「不是指頭靈活，是頭腦靈活！」頭腦就包括了思想知識與品德修養；手指的靈活，只是表現於外的工具而已。

如果你遣女傭送禮給親友，你的親友誠心誠意只向女傭致謝，你以為是否恰當？手指不過是忠實的僕人而已；它們的主人是誰？

音樂會裡有一項男聲獨唱，只用長笛伴奏。長笛不停反覆著一個樂句，使聽眾感到不耐煩。

節目完了，冷落的掌聲響過之後，鄰座的朋友就向我挖苦：「你們這些作曲家，到底憑了什麼靈感，寫出這樣的長笛伴奏？一個句子，反覆不已，胡天胡帝，胡天胡帝，響個不停，其美安在？」

胡天胡帝

052

他用「胡天胡帝」來描述所得印象，實在是文雅之至。另一位聽者告訴我，他聽到的是「媽你的皮」。

本來，反覆樂句可以加深聽曲的印象。大概為了此故，許多作曲者愛用此種方法。流行歌曲的結尾，就常常染上這個時髦的病症；宛如祖母叮嚀一樣。藝術創作的原則，是「在統一之中求變化，在變化之中求統一」；而他們則只知求統一，忘記了求變化；使聽者但覺其囉唆，不見其優美。

有些樂曲結構，是專用「固定低音」；即是使用一句曲調，反覆出現於低音部。西班牙舞

曲夏康納，義大利舞曲巴沙卡雅，都以「固定低音」為特色。但，樂句每次反覆，都有變化的和聲，節奏，音型，與它相輔進行，以增趣味；卻不是儘用麻木的反覆，向聽眾作疲勞轟炸。

我相信，發現反覆方法的人，是極感快樂的。「獻曝」的鄉人，發現到曬太陽如此溫暖，親嘗到發明家的喜悅；所以處處向人介紹陽光之溫暖。他的快樂，與諸位科學名人相比，殊無遜色。可惜基礎知識太低，只能被人傳為笑談。

一位愛好研究食品的人，常以發明家自居；終日沉思，忽然悟出「鹹蛋必是臘鴨所生」，於是快樂非常，自鳴得意。他以此種才華設計釀香腸的妙法，就是把肉料餵豬之後，殺豬取腸，則香腸已自動釀成，何等快捷！你有勇氣去吃他所釀的香腸嗎？

使用自以為是的見解，創作自以為佳的作品，認定聽者皆應讚美；這樣聰明的人物，處處都有。我曾在一家理髮店中，聽到兩位店伴談話；其中一位，自命學識較高，教訓那年輕的小伙子說：昨晚我聽廣播，有人念唐詩，「牀前明月光」，真是又錯誤，又俗氣。李白是唐朝的詩人，他的詩，原文實在是「唐朝明月光」……

這位聰明的店伴，如果作曲，必然也會作出「胡天胡帝」一類的長笛伴奏。

匈牙利的音樂

053

匈牙利的音樂是充滿熱情的。自從布拉姆斯把許多匈牙利舞曲編給雙鋼琴和提琴演奏，李斯特用匈牙利民歌編成多首狂想曲，就使匈牙利音樂威震世界。關於匈牙利的音樂，我們應該有所了解。

匈牙利是包括數個種族的國家。人口最多的一個種族，是摩耶族（Magyar），佔全國人口四分一以上。摩耶族的祖先是韃靼蒙古族，他們由烏羅山移往卡士賓海，然後抵達基夫。在第九世紀，乃在匈牙利建國。除了摩耶族之外，匈牙利的其他種族便是斯拉夫族，日耳曼族，華列芝族，猶太族，吉卜賽族。在這些種族之中，摩耶族是地主，而吉卜賽族乃是特權的音樂家。

一般說來，匈牙利音樂是指摩耶的音樂，也即是吉卜賽的音樂。吉卜賽人是處處流浪的人，故也稱為流浪者的音樂。

摩耶的音樂，以節奏趣味為首要；吉卜賽的音樂則在曲調中充滿裝飾音並且有東方的特性音階。這兩個種族的特性合併起來，便成為現在的匈牙利音樂。今分述如下：

㈠摩耶音樂的節奏特點，常用切分拍子，他們稱為「跛行的步法」，如果曲調裡不用切分拍子，伴奏裡也必用。

㈡吉卜賽音樂的曲調，常用許多裝飾音。這些裝飾音，是奏者隨意加在曲調之中；這是東方民族所慣用。

許多作曲家喜歡使用匈牙利音樂的特性來豐富其作品內容。海頓的《吉卜賽迴旋曲》（也稱為《匈牙利迴旋曲》，甚獲聽眾之喜愛。後來，舒伯特，布拉姆斯，李斯特，把匈牙利音樂加以發揚。提琴樂曲尤愛使用吉卜賽的主題，薩拉撒特的《流浪者之歌》，胡貝的《海約吉第》，拉威爾的《流浪樂曲》，皆膾炙人口。

匈牙利的民間舞曲很多，最著名的是薩打斯（Czardas），這原是波希米亞的舞曲，傳到匈牙利乃發揚光大。薩打斯舞曲常分為兩部份，前半極慢而抒情，後半極快而狂烈。這兩個極端不同的境界，經常交替出現，依據舞者的示意而立刻轉變。這種舞曲最初表演於普斯達的一間旅舍中。匈牙利稱旅舍為薩打（Tcharda），故薩打斯就是「旅店舞曲」的意思。正確的寫法，此字第二個字母是 s 而不是 z（Csardas）。許多著名作曲家都有編作這種舞曲，杜立的舞劇，柴可夫斯基的舞劇，以及約翰史特勞斯的歌劇，均有人人喜愛的薩打斯舞曲。

054

《天鵝湖》的結尾

舞劇《天鵝湖》是柴可夫斯基根據神話的故事編劇及作曲，在一八七七年首次演出，極為失敗，以後就不再上演。柴氏在一八九三年逝世，後兩年，全劇重訂上演，獲得盛大成功；這已是首演後十八年的事。柴氏在生之日，未曾見過此劇之受人喝采。

《天鵝湖》的結尾，王子誓為愛而犧牲，立刻破了邪術；天鵝回復人形，王子與公主成婚。

如果我們留心聽賞此劇的音樂，就可以聽到嬌羞的主題（雙簧管獨奏）終於變為壯麗的樂曲（樂隊合奏）；開始是哀怨的小調，結尾是歡欣的大調；聽者很容易體會到，這是充滿光輝的團圓結局。

一九四九年，此劇經薩勒韋爾斯公司 (Sadler's Wells Co.) 之重訂，在美國演出；後來拍成電影，也就是根據這個重訂本。它放棄了團圓結局而用了悲劇的收場；就是，妖術使洪水氾濫，王子與公主都溺死於浪濤之中。

本來，用悲劇收場，可增劇力；但是，這種設計，全然不能配合音樂的原意。音樂是光輝

燦爛，充滿歡樂氣息，而導演則偏要把一雙愛人置諸死地；這是心理變態者的嗜好。他們面對劇本，視而不見；面對樂曲，聽而不聞；一意孤行，以醜化人生為能事。看見耶穌被釘在十字架上受苦，還要發動啦啦隊，高呼「再來一次！」

在羅馬看歌劇《蝴蝶夫人》，我也見過這類的導演設計。本來，結尾之時，蝴蝶夫人用巾蒙了兒子的眼，然後自殺。平克頓上尉喊著蝴蝶的名字，跑入屋來，蝴蝶指指小孩，便即氣絕。這是劇力萬鈞的情節。但有一位導演卻另出奇謀，使蝴蝶夫人把孩子放在屋門之外，關起門來自殺。平克頓上尉喊著，跑到屋門外，觀眾可以從黑影動作看見，他有如小偷一樣，抱了孩子就走，根本不曾踏入屋裡。這樣的導演手法實在大大削弱了劇力。導演只想醜化美國人，但卻違背了音樂進行。上尉既然只來偷走孩子，則喊著蝴蝶的名字作甚？

我國的優秀文化精神「敦厚之情，忠恕之道」，這些導演可說全然不懂；所以造成了這個神經失常的世界。為逞一時之快，專做大煞風景之事，以震駭世人。我相信，這些人最愛吃的菜式，必然是生炒蘭蕊，酥炸梅花，紅燒白鶴，清燉熊貓。

欣賞方法

055

靜默裡的音樂

聲音只是音樂所借以表達意思的工具，它主要的目的，在於表達心聲。人們有了內心的音樂之時，反而不喜歡外間的聲音橫加騷擾了。那些音樂化的人們，總以心聲為重，不約而同的讚美靜默。認定靜默就是音樂之母。

詩人羅賽諦說：「靜默比任何一首歌曲更音樂化」。

樂聖貝多芬說：「聽得到的音樂很美，聽不到的音樂更美。」

樂壇奇才莫札特說：「語言靜止之處，便是音樂開始之時」。我國唐代詩人白樂天，也在〈琵琶行〉裡說過：「此時無聲勝有聲」。

這些聖哲名言，都可以說明：真正的音樂，全賴內心的耳去聽內心的聲；他們寧願「有樂無音」，也不要「有音無樂」。

然而，在我們的生活中，卻不能迫使人人皆成聖哲。人們每在寂寞之時，就不停嘆氣：「沙漠般的靜寂啊！可怕的孤獨啊！」因此，我們雖然讚美「有樂無音」的境界，但必須用「有樂

有音」的演奏，去引導眾人。司馬光說得好：「樂，非聲音之謂也，然無聲音，則樂不可得而見矣」。

我們聽音樂，最重要的是用「心耳」去聽，體會出聲音所蘊藏著的內容。用內心的感情去聽，非但可以聽出音樂之中所說何事，同時亦可以聽出音樂作者心中所想何事；這才是真正欣賞音樂。

一切重視技巧的奏唱者，經過長期磨練之後，必然會發覺到，音樂之學習，最重要的是內心修養。聲音上的技巧，指頭上的靈敏，都不過是音樂工具而已。蘇東坡的〈琴詩〉說得好：

若言琴上有琴聲，放在匣中何不鳴？

若言聲在指頭上，何不於君指上聽？

056

陶淵明的無弦琴

「至文無字，至樂無聲」，這是我國聖賢的名言。這是說，最好的文章，不必用字寫出來；最好的音樂，乃是沒有聲的音樂。

「好鳥枝頭亦朋友，落花水面皆文章」，這是至高的藝術境界。胡適先生的詩，也正是表明這個意境：「花瓣兒紛紛的謝了，勞伊親手收存。寄與伊心上的人，當一封沒有字的書信」。這樣的信，雖然無字，內容則並不空洞。

莊子在〈天運篇〉說，「鐘鼓之音，羽旄之容，樂之末節也。」又在〈天地篇〉說，「視乎冥冥，聽乎無聲；冥冥之中，獨見曉焉；無聲之中，獨聞和焉」。這些名言，與西方音樂名家的見解完全一致。貝多芬說過，「聽得到的音樂很美，聽不到的音樂更美」。

無聲之樂的境界，乃是音樂創作者生活所在的境界。作者自己，當然陶然自樂於其中；且看他如何把這境界，描述給別人聽。那美妙的境界，並非鼓樂喧天，而是一片靜默。他應該運用眾人能懂的樂語，無字天書，並非人人能讀；必待他詳加解說，然後可使眾人明瞭。他應該運用眾人能懂的樂語，好比一本

以引導眾人進入未懂的境界，然後可以與眾共樂。

根據傳說，晉代詩人陶淵明，每於醉後，便拿出一具無弦琴，撫之以寄意。這是極端重視內心音樂境界的好例子。以我看來，其實連那具無弦琴，也可以不用撫。因為，一個人的心中有樂，則不必用琴；心中無樂，則捧著琴，也未足以進入音樂的境界去。

司馬光在其所著《資治通鑑》裡的〈樂論篇〉說得好，「夫禮，非威儀之謂也；然無威儀，則禮不可得而行矣。樂，非聲音之謂也；然無聲音，則樂不可得而見矣。譬諸山，取其土一石謂之山則不可；然土石皆去，山於何在哉？」這是教育者最公允的見解。

無聲之樂，是音樂欣賞的終極目標，但不是音樂欣賞的活動過程。終極目標，並非可以一步踏上去。我們只是靠它的光明指示方向，好朝著它走。一般人把目標與過程混淆，爭執就多了！

057

無聲之樂

《紅樓夢》第二十八回，敘述馮紫英請寶玉喝酒，行酒令。寶玉的酒令是，每人作四句詩，分別說明女兒的悲，愁，喜，樂。輪到薛蟠，這位老粗久久說不出來。終於，他說：「女兒悲，嫁了個男人是烏龜」。眾人聽了，都笑彎了腰。薛蟠瞪了瞪眼，說：「女兒愁，繡房攢出個大馬猴」。眾人哈哈大笑，都說該罰。寶玉說：「押韻便好」……

曹雪芹借寶玉的口，說出「押韻便好」四個字，真是諷盡了一般附庸風雅的詩人。在一般人看來，詩詞不是押韻的句子，又是什麼？如果這群鬧酒的寶貝，行酒令不是作詩而是唱歌奏琴；則作者必然也會借寶玉的口，說「有聲便好」。然則，音樂不是聲音，又是什麼？

誠然，音樂必須藉聲音來表現；但，聲音並不就是音樂。古來聖哲，都曾詳細論及，聲音並非音樂，隱藏在聲音裡面的思想，才是音樂。音樂，實在是有聲音的思想。

貝多芬到了晚年，雙耳已經全聾；但他仍能憑其心聲，創作出受人稱頌的第九交響曲。試想，如果作曲者只曉得記錄所試奏的曲譜，則貝多芬在聾了之後，到底如何作曲？我們想深一

層，立刻可以明白：一切美麗的音樂，都來自美麗的心聲；一切美麗的心聲，都來自內心的思想。這些內心的思想，發源於靜默；凡重視音樂的人，也必重視靜默。音樂很美，但非人間之最美者。樂音屬於暫時的，有易忘性；靜默屬於永遠的，有恆久性。

靜默之中，蘊藏著無盡的音樂；這是「無聲之樂」。可惜這種無聲之樂，並非人人都能欣賞，必待有人為他們傳譯，從靜默中偷得一點出來，分給他們共享。這些人，我們稱之為作曲家。

無聲之樂，需用內心去領悟，而不是憑耳朵去聽賞。無聲之樂的領悟，是音樂教育的最後目標，卻不是我們的工具。我們所用的工具，乃是有聲之樂。

雖然我們重視無聲之樂，但絕不會輕視有聲之樂。此二者並非相背，而是相成。只有憑藉有聲之樂，我們纔能夠完成心與心之間的通訊，纔能把高潔的心靈，傳到每個聽者的內心去。因為創作音樂的人，把崇高的德性，化而為音樂；我們便可憑藉這些音樂之力，去潛移默化聽者的德性。這種傳遞的工作，非賴有聲之樂不可。這是我們的見解——用有聲之樂，以啟發無聲之樂。用人人聽賞的音樂，以啟發人人自己內心的音樂。明乎此，乃不致陷於空談。

樂譜之內，休止符也是音符；因為靜止也是音樂。請看看這幅圖畫吧，白色並非沒有顏色，白色實在是顏色之一，而且是最重要的顏色；沒有了它，其他顏色都無法鮮明顯現出來。

我曾在唱片欣賞會裡介紹韓德爾的《哈利路亞大合唱》。此曲的尾句之前，有兩拍休止；這個靜止，實在是替尾句蓄勢。可是，管理唱機的人，一聽到靜止，就立刻把唱機關掉；使我非常生氣。一般人總是這樣想，「音樂停了，豈不是結束了嗎？」他們沒有想到，靜止實在是聲音的先導。

我聽過廣播青主所作的蘇軾詞〈大江東去〉。尾句「人生如夢」與「一杯還酹江月」之間，原有頗長的靜止。大概這樣長的靜止，嚇倒了管理唱機的人；於是只唱了人生如夢，連酹江月的一杯，也節省掉。

樂曲有如講話，其間有或長或短的休止，乃是讓聽者有內省的機會；好讓聽者的心聲來發揮內在的力量。然而一般人並不認識休止的重要，惟恐沒有聲音來填塞空位；該停之處，照例

058

靜止也是音樂

是偷工減料。如果要唱一串頓音，總是每個頓音停得不夠；於是造成越唱越快的情況，不獨唱者喘氣，聽者也隨著喘氣，成為喘氣傳染病。

哲人有言，「已知者上帝，未知者亦上帝」；這是教人尊重未知的事物，不可憑了已有的成見，蔑視未知的學識。我們也可套用此語，「有聲的是音樂，無聲的也是音樂」。有聲的是外在的音樂，無聲的是內心的音樂。若要音樂更鮮明，必須靜止為之襯托。繼續不斷的音樂，只能使人厭煩，不能使人生愛。明白了此，我們就更懂得如何講話。

有時，靜止的力量竟然遠勝於聲音。罵街的潑婦是人聽人怕的角色；但居然有人能在罵戰之中，勝了潑婦。你曉得這人的戰略嗎？他罵了一句就停下來，以逸待勞。讓潑掃到聲嘶之時，又激她一句，惹得她大發雷霆，罵到斷氣。罵戰持續一整天，這位勝利者，只說了幾句話。

靜止的威力，何其強大！

且看天空中的白雲吧！它們看來像什麼？你說它像綿羊，他說它像白兔；可能有人說，很像他爺爺的面孔，也可能有人說，很似鄰居的胖婆婆。且莫管他們描述得如何不同，有一點卻是相同的：就是每人都運用其想像力，去增加所見形象的意義。這就是創作的精神，是一切藝術欣賞的基本要素。同一篇文章，同一首樂曲，流傳千百年，給千千萬萬人吸取靈感而永不枯竭，就是由於欣賞者具備創作精神之故。

然而過份運用創作精神的欣賞者，有時竟然全不在乎作品本身之是否完美；因為欣賞者只要加入聯想力，就可以利用作品為橋樑，使自己很容易進入陶然的內心境界。例如，熱心的母親，聽她的小女兒奏琴，雖然奏得生硬，她也極受感動。因為她用了創作精神去把所聽到的演奏，增加，補充，覺得內容極為豐富，堪與名家的演奏相比。更有一位老太婆，聽到劣等的提琴演奏，也感動得眼淚汪汪；因為由琴聲使她思念起已故的兒子——他生前是彈棉花的工人。

任何人都具有創作的慾望。要發展一個人的欣賞能力，最佳方法，是鼓勵他經驗到創作的

059

好曲不厭百回聽

快樂。在創作活動之中，縱使其技術很低，但其創作時的內心之喜悅，精神之飛揚，並不遜色於任何偉大藝術家。牧童在山上順口作詩，且莫管其句法是否通順；人們在浴缸裡大聲唱歌，且莫管其發聲是否正確﹔都是由於創作潛力湧現，發表出來，實在是精神生活的正常出路。這是合理的，健康的。

許多人因為沒有機會磨練發表的技術，無法使用發表的工具；例如，未曾學過唱歌，未曾練習奏琴；但其音樂的創作精神，始終不會消失掉。他們要享受創作的快樂，就要把創作力量，寄託在欣賞之中。用創作精神去欣賞，才是真真正正的欣賞。在欣賞音樂之際，整個人的精神，附託在音樂的翅膀，翱翔於無極的境界之中；內心得以舒展，身體得以和暢，精神得以振作。

——音樂之所以能陶冶性情，其理在此。

060 教人讀「無字天書」

天書無字，天樂無聲，我們必須運用教育方法，教得人人能讀無字天書，能聽無聲之樂。

給聽眾欣賞音樂，必須憑藉精密的教育設計，帶引他們進入那內心的音樂境界。因為他們各人的準備程度不同，我們必須運用多量雅俗共賞，老幼咸宜的優美作品。雖然聽眾很懶進修，仍該原諒他們，尊重他們，忍耐地，使他們能懂的樂語，去引導他們進入未懂的境界。

音樂教育工作者，經常站在兩個極端的中間：一端是老唱著「月兒像檸檬」，一端則已飛馳到無聲之樂的境界去。這兩端的距離，何其遙遠！但我們必須運用無比的神力，把它們努力拉近，使兩端連成一起，永不脫節。這是一件艱難的工作，非有極大的忍耐力與同情心，不足以負起此任。

記得在一個夏夜，許多鄰人在草地上乘涼。我曾靜觀弟妹們如何向鄰人解說尋找北極星的方法。因為弟妹們剛從童子軍課程學了「方位」，故很熱心教人尋找北極星。大弟弟指手劃腳，解說那是大熊星座，那是小熊星座。眾人舉首望天，但見滿天星斗；於是哈哈大笑，亂說亂叫：

「大熊小熊，兒纔看得見熊！」大弟弟失望了，心灰了，一聲不響，走開了。

小弟弟不服氣，為眾人逐一解說；可是眾人仍然只見滿天星斗。小弟弟忍不住氣，大罵他們愚蠢；他們則嘻笑愈甚，更來欣賞小弟弟生氣的樣子。

小妹妹趕快走回家中，拿來一枝強力的電筒。憑這一道光芒，指示他們看到大熊星座，小熊星座；結果，人人都能尋到了北極星。個個歡喜無限，更欣賞小妹妹的聰慧。

大弟弟屬於藝術家的態度，人們既然不了解，只好走開，我行我素了。小弟弟雖有教育之心，但無創造之力；情急起來，禁不住大罵眾人愚蠢。小妹妹則以其同情之心，體察到眾人困難所在，因而運用智慧去幫助他們。

只要有同情心，有忍耐力，助人讀無字天書，聽無聲之樂，是有可能的。謹祝音樂教育的同仁，都能手持明亮的電筒，幫助每個人都能在黑夜裡找到北極星。

061

熱情的聽眾

在音樂會中，演奏者很怕遇到冷冰冰的聽眾。每當一曲既完，他們就禮貌地輕輕鼓掌數聲，表示已經聽過了；於是，全堂重新給麻木的寂寞所籠罩。然而，最可怕的卻不是冷冰冰的聽眾，而是過份熱情的聽眾。由於他們過份熱情，時時刻刻都準備鼓掌；偶有時間上的空隙，他們就攢了進來，翻江倒海的鼓掌，把清靜的氣氛破壞殆盡。這真是大煞風景的事！

記得在音樂會中，我演奏溫約夫斯基所作的提琴《傳奇曲》。中間那段雙弦樂曲，由弱變強，發展到強烈的頂點之時，就由高下墮，用一個強力的減七和弦，戛然而止；經過靜默之後，乃接以哀怨的獨奏樂句。當戛然停頓之時，熱情的聽眾立刻狂烈鼓掌。我無可奈何，只能停了下來，讓他們吵鬧完畢，再續奏去。本來這個靜默，本身就是音樂；它乃是替後來的樂句蓄勢。但熱情的聽眾全然不加理會，全曲的精神就被破壞了。許多人不歡喜赴音樂會，就是為了此故。

熱情的聽眾常有湊熱鬧的習慣，不能安靜。他們只用耳朵去聆聽，不用內心去欣賞；只聽有聲之樂的熱鬧，不曉無聲之樂的優美；更沒有注意到，有聲與無聲的對比，就蘊藏著音樂的生命

線。例如，聽穆梭斯基的《荒山之夜》，或者聽聖賞的《骸骨之舞》，在群鬼狂舞的高潮，突然停止；靜默以後的音樂，掃清了恐怖氣氛，顯現出晨曦的光亮，聽來更覺溫柔與甜美。如果靜默之際有熱烈的掌聲騷擾，樂曲精神就被腰斬了！

熱情的聽眾，總以為樂曲的進行就是聲音的流動，沒有想到靜默也是音樂，休止符也是音符。蘇東坡說及要作得好詩，必須內心恬靜而空虛；能靜就可以擺脫了一切動的紛擾，能空就可以容納一切美的境界。這不獨作詩要如此，音樂的創作，演奏，欣賞，亦皆如此。只要能夠注意到靜默中的音樂氣氛，我們立刻就能夠領略到「四座無言星欲稀」的優美境界。蘇東坡原詩云：「欲令詩語妙，無厭空且靜。靜故了群動，空故納萬境」（〈送參寥師〉）。靜與空的內心生活，就是最高的藝術生活。

062

知之為知之

音樂會裡，正演奏著一首新派作品。樂隊合奏之中，包括鳥叫幾聲，雷響一陣，靜默些時，突然狂風折樹，驟雨敲窗；於是結束。聽眾照例熱烈鼓掌，這個說，音色美妙；那個說，意境新奇。次日報章，同聲讚美，譽為有史以來的最偉大作品。許多愛樂人士，對此瞠目結舌，莫明其妙；暗想，「他們到底在弄什麼把戲？」

許多年前，在一次全國教育會議之中，各省的代表，輪替報告該省教育概況。有一位代表，所講的國語是用家鄉話，扭歪一點點，加入一些自以為是的國語腔調。除了他自己，實在沒有一個人聽得明白；但人人裝模作樣，不聲不響。講了一段時間，就有人忍耐不住，起立發言，要求主席轉請這位代表，改用國語來講。他答，「我本來就是用國語講呀！」

現代新派音樂的作曲者，演奏者，就像那位代表。他自己也許很清楚要說些什麼；但所用的腔調與語彙，卻使眾人無法懂得。人人在摸索，在猜度；不懂，卻裝作懂；這與我國昔日各朝代的君主們，裝模作樣地聽雅樂，如出一轍。

我們不想埋怨現代音樂的作曲者與演奏者，只想提醒欣賞音樂的聽眾。聽音樂，最壞的是裝模作樣，不懂而硬說懂，造成了一種虛偽的音樂風氣。為皇帝造新衣的騙子，就是利用人們這種虛偽的心理來行騙。他拿出無形的新衣，聲明，「凡有地位的人，都必能看得見；只有下賤的人看不見」。害得人人裝著看見，並且說這套新衣極華麗。只有天真無邪的小孩子，明明看見皇帝沒有穿衣」。一句話說穿了，喚醒各人的良知，騙子就失敗了。

孔子說，「知之為知之，不知為不知；是知也」《論語》第二章）。這是說，不曉得的，不要勉強說曉得；這就是為學的道理。我們可以套用此語為欣賞音樂的座右銘：「懂則說懂，不懂則說不懂；是懂也。」

根據音樂心理研究，聽音樂的人，可分為四類：

(一)主觀類——專心注意音樂對於感覺，情緒，意志的影響，而不理會音樂本身的形式與內容。他們喜愛此曲，厭惡那曲，完全由於主觀的愛與憎；所以其美感程度最低。

(二)聯想類——專注重聽曲時的聯想，忘記了音樂的本身。那些聯想，全憑其個人的偶發。

譬如，聽曲時忽然想到幼年的生活片段，可能聯想起鄰家的一隻小貓，或者聯想起溝渠的死鼠；但說不出何以會想及這些材料。由聯想而生快樂或悲傷，都可以得到快感；但並非美感。慣於聽音樂就聯想往事的人，根本用不著聽音樂；聽到某種音響或一句說話，便可被帶進聯想的境界。

愛聯想的聽者，常是感情豐富的人，常給音樂感動得涕淚縱橫，獲得的快感也最大。

(三)客觀類——這類聽者多數是經過高深的音樂訓練。他們熟識樂曲的內容與技巧；因此，聽曲時，處處不由自主地用了批評的態度。這種批評態度，理智成份超過感情成份；所以，實

063

聽眾分類

際上是評判而非欣賞。聽音樂時，很難樂在其中，遠比不上聯想類的聽者那般幸福。

㈣性格類——喜歡把音樂的各種聲調加以擬人化。他們能聽出各種曲調，各種和弦的性格。每種速度，每種樂器的音色，都賦以性格。他們能用內心去體察樂曲內容，可說是藝術化的聯想類。在聽音樂之時，能夠物我合一；故其美感程度，較上列三類聽者，都來得高。

站在音樂教育立場，無論聽者屬於那一類，我們都一律接納。只要他們肯聽音樂，就可以使他們的生活變得更豐富，同時也就能使他們的身心，有發展機會了。

064

聽者的創作才華

欣賞音樂之時，聽者可以自由發揮想像力；用創作精神去聽音樂，是值得鼓勵的事。倘若聽者心存成見，或者受了先入為主的暗示，則經常會大鬧笑話。

多年前，我到粵北的傜山旅行。當地人說，每早黎明時分，山上傳來陣陣山歌，非常悅耳。那天，晨光未現，他們就說，「聽！遠處傳來的美麗山歌！」我細聽，果然有一縷清脆的歌聲，繚繞空際。可惜這種愉快的欣賞，並不久長；因為這只是一隻蚊兒，在我耳邊嗡嗡地飛過而已。何以我會聽到山歌？只因事先受了暗示，遂把蚊聲美化而為歌聲。因此，老太婆聽到劣等提琴演奏，也因思憶生前彈棉花的兒子而感動得眼淚汪汪，我們就不應嘲笑了。

欣賞樂曲之時，聽者各人修養不同，所得的印象也各不同；你說它描寫爬山，他說描寫戲水，乃是常有之事，不足為怪。貝多芬的第七交響曲，華格納認為全曲動力豐富，充滿舞蹈韻律；但是，丹第則認為是田園風味，充滿鳥語花香。作曲者對此情況，實在是無可奈何。正如和尚與補鞋匠談佛偈，真是笑話連篇，說之不盡。

一位遊客晨早起來，以國語吩咐酒店的侍者買報紙，於是拿來了一籠包子。這遊客乃說明，是想買新聞紙，侍者又拿來了一份三明治。你想著精神食糧，他想著物質食糧；觀點不同，有什麼好責怪的呢！

我的朋友很愛吃咖啡糖，去信請美國的親戚為他買兩磅咖啡糖。不久，包裹寄到了；打開一看，一磅是咖啡，一磅是糖，使他大為生氣。我勸他不必生氣，且把兩磅東西一齊吞到肚裡，豈不結成咖啡糖了嗎？

我的同事們想吃紅豆沙，又命這位鄉老兒買些糖蓮子同煮。大家高高興興來吃蓮子紅豆沙之時，就有人問，「忘了買糖蓮子嗎？·為甚總不見有蓮子？」老頭兒答，「那些片糖，已經連同包糖的紙一齊放進去煮，當然都溶化了。」細看紅豆沙裡，浮滿毛茸茸的紙料，誰也吃不下。

我們當然盼望聽者更精明。只要聽者學識高些，就必然不會讓我們吃那些片糖連草紙合煮的紅豆沙。

065

劉老老看電影

劉老老帶了外孫板兒到市區來探親。這位親戚很想讓她老人家開心一下。知道她們久住鄉間，從來未看過電影；當天下午就帶她們到街口的電影院，替她們買了門票，告訴她們，「現在快開場了，你們進去，看完戲便回家，我等候你們回來吃晚飯。」

半小時後，婆孫二人就歡天喜地回到家來。這位親戚感到詫異，問：「你們看完電影了？」

「看完了！真有趣！」事實上，婆孫二人都開心得很。劉老老更愉快地敘述情況：她們一踏入戲院門口，就很快樂；那些七彩的畫片，琳瑯滿目，又有許多好玩的東西；看見別人磅體重，她們也磅體重；看見有糖果汽水賣，她們便飲汽水，吃糖果；並且買了一大包爆穀，一邊看畫片，真是妙極了！看，這包爆穀還未吃完哩！看到兩張門票尚未被撕去聯根，這位親戚終於明白了：她們兩人只在電影院門口遊玩，欣賞過劇照畫片，根本未曾踏入電影場內。

沒有看到戲，便很快樂，遂即回家。

許多赴音樂會的人，實在與劉老老看電影差不了多少。

音樂會實在是用有聲之樂的表演，來引起聽眾的內心共鳴；它只是帶聽眾到心聲樂境的敲門磚而已。當人們聽了有聲之樂，激發起澎湃的心聲；此時，真正的音樂會才算正式開始。但，許多人並沒有踏進這個真正屬於自己的音樂境界；好比劉老老，拖了板兒，只看過院門所陳列的畫片，就心滿意足，回家去了！

欣賞音樂，並非聽過就完，必須憑藉有聲之樂來激發起內心的無聲之樂。沒有創造的動力，就沒有欣賞的快樂。欣賞音樂的快樂，是由創造活動而生，並非僅由聽愉悅樂音而來。

兩個孩子在玩模型汽車，討論及「有現成的車可玩」與「自己製造一架車來玩」，何者更覺快樂？終於一致同意這個結論：「造車更為快樂」。原因很簡單，在創造活動之中，處處都充滿快樂，絕非據有現成物件的人們所能享受得到。

欣賞樂曲之時，每個聽者都各有其不同的感受。例如貝多芬的第八交響曲，森邦說它是一首充滿歡笑的豪放作品，丹第則認為全是鄉村情調。蘭茲則把貝多芬的第七交響曲，第八交響曲，以及《維多利亞之戰》，合稱為「軍事三部曲」；真是仁者見仁，智者見智。有修養的音樂專才，其感受差別尚且如此之大；則一般聽眾，當然各有各的聽法了。

上列的批評雖有不同，仍然不算是惡意。古往今來，藝術作品給惡意的刻薄批評所傷害者，不知凡幾。作者經年纍月創作完成，因刻薄的評語，蒙上陰影，實在使人憤慨。利於說明，且用詩句為例：

唐詩，孟浩然的〈春曉〉云：春眠不覺曉，處處聞啼鳥。夜來風雨聲，花落知多少。這是一首惜春的好詩；但給人把它解作「盲子詩」，實在大煞風景了。但這還未至於醜詆原作，下列詩句，就倒霉得很：

唐，貫休所作的〈覓句詩〉：盡日覓不得，有時還自來。被認作是「失貓詩」。有某人的

066 仁者見仁

〈詠梅詩〉云：三尺短牆微有月，一彎流水寂無人。被認作是「偷兒行樂圖」。雖然很有趣，實在太刻薄了！曹唐所作的〈仙家詩〉云：樹底有天春寂寂，人間無路月茫茫。有人認為這是「鬼詩」。程師孟詠其心愛的新築華堂：每日更忙須一到，夜深還自點燈來。有人指這是「登廁詩」，真把作者氣煞！

人們欣賞藝術，常是仁者見仁，也常愛吹毛求疵。本來，文人相輕，古今一轍。為了嫉妒，不禁醜詆；為了笑謔，難免刻薄。批評者當然博學而慧敏；可是，能醜詆者，亦必能美化。對一個作品之醜詆抑或美化，實在皆源於每個人的品德修養。敦厚的人，愛美化他人的作品為快樂；刻薄的人，愛醜詆他人的作品以自豪。從古到今，人們皆敬重敦厚的批評者，此乃事實。

因為，能看到別人的弱點，極為容易；能發現別人的獨到，則非常艱難。只有才華出眾，品德崇高的人，乃能明察到別人的傑出之處，並且樂於讚美。

林和靖的梅花詩是人人讚賞的：疏影橫斜水清淺，暗香浮動月黃昏。也有刻薄的批評者對蘇東坡說，「此二句詠梅詩，用以詠桃，詠杏，有何不可？」蘇東坡答，「只恐桃杏不敢當。」

這一當頭棒喝，實在大快人心了。

067

自比公冶長

如果我們能用心耳去聽，則立刻可以發現，大自然裡處處都充滿美妙的音樂。

昔日公冶長能識鳥語，實在並非將鳥語譯為我們的語言，而是用心耳去體會出鳥兒聲音裡所藏著的情感。例如，他聽到小鳥們快樂地唱歌，便體會到不遠之處有可吃的食物，是真的；說他聽出小鳥們唱「公冶長，公冶長，南山有隻虎拖羊，你吃肉，我吃腸」，這就是後人穿鑿的神話了。他聽到小鳥驚慌地亂飛亂叫，便體會到那邊有人在追擊，是真的；說他能聽小鳥報訊，調有敵人來攻城，那便是後人編作的故事了。

許多人聽音樂，不用內心去領悟樂曲內容，卻直接以諧音方法，把樂句填成說話的腔調；於是造成許多笑話。有一位自比為公冶長的朋友，他告訴我說能聽鳥語。他說，有些鳥兒向他說「可口可樂」，又有些美麗的鳥兒對他親暱地叫「哥哥」；更妙的是，他聽見一隻大黑鳥向他罵粗口，不停地「丟！丟！」──這真是仁者見仁，智者見智的好例子。

這位公冶長如此歡喜「音譯聽曲法」，所以他最佩服那首小孩子填詞的 Are you sleeping，

「蚊帳裡頭，蚊帳裡頭，有隻蚊，有隻蚊」；當然他更讚美那句名曲：「落街無錢買麵包」。

頑皮的孩子們，用「吹你喇叭」來代替罵粗口，這位公冶長欣賞之至。事實上，他就是處

處用「吹你喇叭」的方法來欣賞音樂。一首多麼嚴蕭的音樂作品，遇上了他，就要倒霉。絕世

美人也可以給他解說變成花面貓。他聽過韓德爾的《彌賽亞》內的《哈利路亞大合唱》，對我

說，只聽到合唱團不停地對他說「打你籮柚❶」，打你籮柚」。我告訴他，「你聽得非常正確，快

些服從命令，洗淨籮柚給人打吧！」

我們欣賞音樂，乃是為了享受音樂之美，自己吃不下的東西，該讓給別人去吃；不必強迫自己把整隻烏龜連殼吞下去。

不用苛刻的批評態度，乃是避免自尋煩惱的好辦法。例如，精於烹調技術的食客，常是處處捱餓的笨人。如果他能放棄尖刻的批評態度，則立刻可以使生活變為愉快。遇到劣等烹調，認為常見之事，加以原諒，用不著生氣。遇到稍為可口的食品，便即引以為慰，該對自己說：「這不算太壞，真幸運！」遇到水準較佳的食品，認為意外的收穫，該為自己的好運氣而欣慰。能用這樣的態度去欣賞音樂，必然可以使自己常沐浴於快樂的氣氛中；這是卻病延年的最佳辦法。

愛樂的人們，有偏愛古典作品，也有偏愛新派作品；這實在不必爭辯。我們要拋棄成見，放寬心情，盡情去享受美的音樂。正如我們用餐，實在不必堅持己見；無論是中餐，西餐，上

068

整隻烏龜連殼吞

唯其要享受音樂之美，自己吃不下的東西，該讓給別人去吃；不必強迫自己把整隻烏龜連殼吞下去。

海菜，四川菜，潮州菜，廣州菜，只要可口，都一律欣賞。在日常生活之中，不必只限於與老朋友敘晤，也該有時間與新朋友談天。不必勉強新朋友遷就自己的習慣，卻該使自己適應新朋友的趣味。能夠如此，生活內容，必可更為豐富；非但能夠卻病延年，且可青春常駐。對於新朋友，也許未能一見鍾情；但經過了解之後，可能愈覺可愛。——欣賞音樂的秘訣，就是如此。

當你聽到那些太繁複的樂曲，或者太新潮的樂曲，聽不下去時，切莫生氣，也切莫裝模作樣，不懂也說懂，不好聽也說好聽。把整隻烏龜連殼吞下肚去，我與你都難以辦到，讓那條大蚰蛇去做便是了。

069

請聽眾吃「半魯」

聽音樂的人，當然都有心理準備；只是人人準備程度，各有不同。聽眾們赴音樂會，恰似飛機場上的記者群，在等候著拍攝新聞圖片。他們各人所攜帶的照相機與軟片，各有不同；各人拍照的技術，各有不同；所以拍出來的照片，就大有差別。何況更有些人，帶相機而無軟片；或者，連相機也不曾帶，只在人叢中擠來擠去趁熱鬧。

聽眾程度雖然各有不同；但有一點卻是相同的：他們赴音樂會，多多少少是為了欣賞音樂。如果廚師給他們一顆藥丸，便算是一份大餐；則他們當然大為生氣了。如果演奏者給聽眾以「最高境界的無聲之樂」，試想，聽眾們會有何反應？這就好比那位被人請去吃「下半魯」的朋友，非大發脾氣不可！

事情是這樣的：甲請乙去吃「半魯」，原來是請他吃魚；因為「魯」字的上半是「魚」。改天乙請甲去吃「半魯」，甲以為也是吃魚；心理準備是有魚可吃。可是，乙請他去曬太陽而非吃魚；這是「下半魯」而非「上半魯」。

聽眾一心一意來聽音樂，如果聽到的不是理想中的作品，他們就不禁生氣。這是由於他們心理上準備要吃「上半魯」，卻臨時吃了「下半魯」。

現代的作曲者，最害怕的是「平庸」。他們抱著要與別人不同的宗旨來創作，寧願光怪陸離，也不願流於庸俗。因此，現代作曲者所用的方法，變化萬千，使聽眾瞠目結舌，莫測高深。

恰似那位當代大廚師，覺得山珍海錯已經太過平凡，硬要替客人換換口味。他創製了許多新菜式，例如，「高度幻想的大餐」，「羅曼諦克的酸酒」，「野獸派的牛奶茄汁加醬油」，「未來派的胡椒芥末加甜醋」。胃口正常的食客，看見便無法下咽。雖然有好奇的青年人，吃了一口，譽之為「超級美味食品」；但，總不能天天吃它作為飽肚之用吧？

作曲者必須憑良心來抉擇，到底要請聽眾吃「上半魯」，還是吃「下半魯」？

070

自以為是的欣賞

許多年前的一個下午，電臺播出舒伯特的《未完成交響曲》。當時通用的唱片是七十八轉的唱片，每個樂章，通常是三面。我所聽到的樂曲，並不銜接；奏出第一章的一段，便接奏第二章的一段，忽然又接奏第一章的中間部份；聽來甚覺顛倒。我當然明白，這是懶惰的工作人員所為。大概播音人員認定，下午的節目不會有人留心聽，於是用了自動換片的唱盤，也不管唱片的分頁是否順序，播出來的順次是一三五，整疊反轉便是六四二（不是二四六）。

但這樣的聽曲方法，並不是粗心的廣播人員首創。我有一位老朋友，也能用他的懶惰才華，發明這個辦法。他在自動換片機上擱上十只唱片，一直聽去，任由樂曲的進行顛顛倒倒；總之有音聽音，有樂聽樂，全然不理會整個樂曲的結構。這種欣賞方法，真是「不可言妙」了！

在音樂會裡，我曾聽到鄰座的紳士，向他的女朋友熱心地解說樂曲內容，其妙無匹。節目單上列明，奏完羅西尼的《威廉泰爾》序曲之後，便是演奏貝多芬的《田園交響曲》。他倆是遲到的聽眾，入場時，樂隊剛奏完序曲的第一段〈黎明〉；他們坐下之後，便演奏其他各段，依

次是〈暴風雨〉、〈牧歌〉、〈勝利進行曲〉。這位紳士大概把羅西尼的暴風雨跟貝多芬的大雷雨混亂了，於是向女朋友解說樂隊描繪雷雨多麼成功；又把〈牧歌〉的一段當作貝多芬《田園》的最後一章〈農人感謝上蒼〉；更說，貝多芬的音樂很優美，很偉大，使人一聽就認得出來。這回輪到我替他著急了：序曲的尾段，勝利的喇叭聲一響，該解釋為什麼？誤認羅西尼是貝多芬，將如何下臺？我相信，這位紳士平日必然慣於採用自動換片機來聽任何一套唱片。由於並不顧樂曲結構，只用了盲人摸象的辦法，自以為是地欣賞，終於養成一個習慣，就是「有鬚便是爹，有奶便是娘」；生活於似是而非的境界裡。

有一位音樂老師，介紹法國名曲《魔術師的門徒》的作者杜卡 (Dukas)，把名字讀作「丟」，西班牙名曲《火之舞》的作者法雅 (De Falla)，讀為法拉。這屬於自以為是的讀法。難怪學生們讀 Full stop 為葫蘆屎塔，Ritardando（漸慢）讀為烏里單都了。

071

音樂調味

我有一位朋友，只愛聽提琴獨奏，對於其他樂器的聲音，全無好感。聽到簫笛聲音，尚能勉強忍受；聽到低音號角，就討厭萬分。這位情有獨鍾的聽者，恰似只愛吃糖的小姑娘；這種偏食的習慣，實在不合營養原則。我們在用餐之時，常將蔬菜與肉類混合；這不獨為求美味，且是衛生之道。

食品的調味，為了增進食的趣味；音樂的調味，為了增進聽的趣味。進步的音樂，並不以只聽單音的樂器為滿足。人們飲咖啡，加入牛奶與糖；這杯飲品便不再是三種不同的材料，而是三位一體的新飲品。音樂裡的配器方法，就是如此。當數種樂器同時響出，它們就不再是數種獨立的樂音，而是融成一體的新樂音。有些樂器同時奏出，可以互增光彩，相得益彰；宛如水乳交融。但有些樂器同時奏出，就互相排斥，全不協調；宛如油與水的混合。下列所說，專以食物調味為例，以說明音樂調味的知識，好介紹「配器方法」的內容：

巧古力糖夾著果仁，冰淇淋夾著威化餅干同吃，可以增加趣味；好比單簧管與長笛八度音

同奏，聲音變得更加光彩。

咖啡加入幾滴威士忌酒，豆腐加些蔴油，都能增加美味。雪裡紅炒毛豆，能增加了甘香味道；吃燒鵝要加梅子醬，吃潮州鹵鵝要加白醋；吃蟹要加紅醋與薑絲，吃糯米飯要夾吃酸菜。

凡此種種調味方法，恰似提琴加長笛高八度，中提琴加單簧管的蘆笛聲區，大提琴加低音管，低音管加法國號；非止音色成為豐厚，且能增加不少魅力。

人人都有此經驗：吃完甜點心然後吃水果，必嫌果味淡薄。這就似聽完弦樂合奏之後，再聽鋼琴獨奏。無論作曲配器或者編排節目，對於這類的事實都要知所警惕。

在烹調技術上，有些前人的心得，為後人樂於遵守的。例如，熬蘿蔔湯不能加鹽同煮，否則湯味變為苦澀。好比雙簧管與提琴齊奏，聲音立刻變得貧弱。雙簧管與法國號齊奏，或者提琴與法國號八度齊奏，皆似水加油，無法融洽，都使人聽得不愉快。

有人在燉蛋之前加些醋，可使燉蛋更加嫩滑。燜牛腩加入少許冰糖，可使牛腩更易燜。先用少許生油，混和白米，可以煮成更香滑融化的粥。還有許多這類的烹調特技，恰似音樂裡的特殊配器方法，能把合奏的樂音變得更豐富，更奇妙。這就是十九世紀法國作曲家白遼士所倡導的配器技術。他混和各種樂器的音色，宛如畫師之混和顏料，也如藥劑師的巧配藥方。直至現在，這種音樂調味的方法，已經進展到極為精巧的境地；我們該磨練聽力，然後能夠充份地去欣賞它。

貝多芬在所作彌撒曲的首頁這樣寫：「來自內心的，願能進入人心去」。我們聽音樂，並非只用耳聽而是用心聽；從音樂裡，可以聽到崇高的精神呼召，把整個心靈沐浴於聖潔的光輝中；於是精神追隨著音樂，不斷高揚，以達無極的境界。音樂之能潛移默化人們的品格，其理在此。

《樂記》說，「君子之聽音，非聽其鏗鏘而已也；彼亦有所合也」。後人解釋「有所合」的涵義為「聽什麼音，就想起什麼人」；這就成為胡說了。且看原來的解說：「鐘聲鏗，鏗以立號，號以立橫，橫以立武；君子聽鐘聲則思武臣。石聲磬，磬以立辯，辯以致死；君子聽磬聲則思封疆之臣。……」這樣解說鐘聲，磬聲，絲聲，竹聲，鼓聲，每種聲表示不同的臣，乃是占卜式的解說，實在流於滑稽。但唐代詩人白居易，卻偏偏跟隨了它。

唐代，天寶年間，雅樂採用了新式的華原磬，代替了古式的泗濱磬。白居易認為樂工愛新樂，棄古樂，實屬可惡；於是作了一首〈華原磬〉。原文云：

072

聽音有所合

華原磬，華原磬，古人不聽今人聽。泗濱石，泗濱石，今人古人何不同？用之捨之由樂工。樂工雖在耳如壁，不分清濁即為聾。泗濱浮磬出泗濱，立辯致死聲感人。宮懸一聽華原石，君心遂忘封疆臣。果然胡寇從燕起，武臣少肯封疆死。始知樂與時政通，豈聽鏗鏘而已矣？磬襄入海去不歸，長安市兒為樂師。華原磬與泗濱石，清濁兩音誰得知？

此詩後段提及古代著名的樂師擊磬襄，出海失蹤；就是說真正的樂人不復存在，只拉了些毫無學識的人來充當樂師，所以低劣的新磬（華原磬）與優秀的古磬（泗濱磬），也無人能夠分辨了。白居易是維護雅樂的詩人，他見到樂官全不負責，便大發脾氣；如果我們細讀他所作的〈立部伎〉，便可見其義正詞嚴。但在〈華原磬〉裡引用到「聽磬聲則思封疆之臣」的解說，我們就不敢讚美了。

音樂知識

073

抑揚頓挫

音樂之所以能感動聽眾，實在由於進行中的抑揚頓挫；這是使用聲音的強弱，高低，長短之變化為基礎的音樂效果。這種變化，包括最強最弱的漸變與突變，配合以漸快，漸慢，突快，突慢，加入濃淡的感情變化，遂使聽者全然受到音樂所支配。

不論古今中外，所有描述音樂唱奏的詩詞傑作，無一不是把握這種抑揚頓挫的印象，加以發揚。唐代詩人李頎，以詩繪樂的例子最多；他敘述琴師董庭蘭演奏琴曲〈胡笳弄〉❶的詩，是膾炙人口的作品：

……空山百鳥散還合，萬里浮雲陰且晴。

嘶酸雛雁失群夜，斷絕胡兒戀母聲。……

李頎描述胡人吹觱篥的詩，也有很傑出的寫法……

❶
〈胡笳弄〉，見本集內第一百一十篇。

……忽然更作漁陽操，黃雲蕭條白日暗。

變調如聞楊柳春，上林繁花照眼新。……

白居易作〈琵琶行〉，其中最音樂化的句子，並不是直接描寫琵琶的聲音，而是描寫演奏琵琶之時，其抑揚頓挫所給予聽者的印象。例如：

……別有幽情闇恨生，此時無聲勝有聲。

銀瓶乍破水漿迸，鐵騎突出刀槍鳴。

曲終收撥當心劃，四絃一聲如裂帛。

東船西舫悄無言，惟見江心秋月白。……

韓愈描述穎師奏琵琶的詩❷，使後來宋代詞人蘇軾不勝佩服。其中抑揚頓挫的描寫，非常突出：

……浮雲柳絮無根蒂，天地闊遠隨飛揚。

喧啾百鳥群，忽見孤鳳凰。

躋攀分寸不可上，失勢一落千丈強。……

❷ 韓愈，蘇軾的〈聽琴〉，見三民書局出版之《音樂創作散記》第一冊。

由上列各段詩句之中，我們可以領悟到何謂抑揚頓挫的對比手法。宋代學者陳善，在其所著《捫虱新語》卷五之中說得好：「予因學琴而得為文之法。文章之妙處，在能掩抑頓挫，令人讀之疊疊不倦」。——這可以說明，從音樂裡更易體會到抑揚頓挫的特點；我們必須把這種抑揚頓挫的趣味，廣遍地應用於生活的藝術中。

朝三暮四

074

《列子‧黃帝篇》說及古代一位養猴的老人，他與群猴能互相體察心意。為了養猴，弄到家中窮困；乃想減少牠們的食糧，以求節約。他分派栗子給牠們吃，就向牠們說，「早吃三個，晚吃四個」；猴子們嫌少，為此發怒。老人說，「那麼，早吃四個，晚吃三個好了」；猴子們認為比前加多了，皆大歡喜。莊子引用這個故事，說明「達道必須求本，不可誤認形變就是質變」。我們使用「朝三暮四」這句成語，就是表示「以術愚弄他人」的意思。

音樂的基礎訓練，絕對不應忽略聽音與讀譜。有些學校的音樂課，卻從來都不做這些工作。

不少鋼琴學生是不懂讀譜的，唱音聽音都不準確；以為奏琴就是學音樂了。有人在小學校提倡用手號教唱；就是用手的動作表示音階各音，使兒童不用讀樂譜，只是看動作來學唱一首歌曲。

其實，手號教唱，乃是小學前期，幼兒教育所採用的方法。在小學校，拿來玩玩，並無不可；但拿來代替了讀譜訓練，就屬於騙人的勾當。讀完小學的兒童，有譜不會讀，有音不會聽，成為既盲且聾，豈非罪過!?

科學天天進步，人們的知識並不見得因進步而快樂；因為只知其一，未知其二。我們經常給新知識所愚弄；有人說雞蛋吃最好，又有人說雞蛋煮得愈熟愈好。有人說這種維他命對人體有益，又有人說它能引致癌症。於是，人人變為敏感非常，終日患得患失，庸人自擾。

音樂創作也走上這條路。有人說曲調重要，又有人說和聲重要，更有人說曲調與和聲都可刪除，只是敲擊節奏最為時髦，樂曲已經不用調性了。凡此種種，皆是形變而非質變，倘不明白基本知識，信了它就是受了愚弄。

關於「夏令時間」用作「本地時間」，實在是「朝三暮四」的化身。人們常愛強執真理的一半來否定另一半，不惜違背自然。既然學音樂可以不用讀譜，作樂曲可以只用敲擊；既然法律進步到猥褻合法化，欺騙合法化，殺人合法化；則強將夏令時間當作標準時間，也就不足為奇了！

自助練耳

075

一位朋友的小女兒，正在中學校裡讀書，平日勤練鋼琴，成績很好，準備數月後考技術試。

最近她在鋼琴課後回家，總是哭得雙眼紅腫；問其原因，並非奏得不好，而是聽音很差。老師給她聽曲調，聽拍子，聽音程，聽和弦，沒有一樣能達水準。每次測驗聽音，每次都要挨罵；但她根本不曉得如何去練習。眼看考期漸近，仍然無法改善聽力，焦急得只有天天哭泣。父母也很替女兒煩心，但是欲助無計。終於在一次偶然的機會，與我談及這件煩惱之事。我約略他們的小女兒，下列是談話的內容：

這位小妹妹認定自己的耳朵很笨拙，聽音總是矇查查，只覺得有如狗咬龜，不知從何入手。

重要的還是設法補救自己的笨拙。

我告訴她，埋怨耳朵笨拙，即是埋怨父母生下了笨女兒，把罪過歸到父母身上，於事並無補益；

我試把三和弦的三個音先後奏出，她能很正確地唱出來。我就對她說，她並不笨拙。她說，

「先後奏出，當然很容易唱得出；但考試之時，是三個音同時奏出的呀！同時奏出的三和弦，

「我就聽不清楚了！」

於是我為她解說，困難之所以成為困難，只因它是許多困難的堆積。如果把這些困難分開來逐個擊破，困難就不存在了。先把牛奶，糖，咖啡，分開來嘗嘗味道，然後混合起來喝一口，就很易逐一分辨出來。只因我們未曾分開來認識，一旦同時出現，當然無法辨認。老師給她聽音，只是考試；事前未有好好準備，當然不能有好成績。如此聽音，感到困難，乃是天公地道之事，誰也不應埋怨自己笨拙，更不應歸咎於父母生得自己笨拙。

於是我為她解說練習聽音的要點：

(一) 把困難分開來逐一解決。

所有聽音程，聽和弦的練習，皆將各音由低至高，分開先後奏出 (Sounds melodically)，然後同時奏出 (Sounds harmonically)。當各音先後奏出之時，只須靜聽；同時奏出之時，乃由低至高，逐個音唱出來。唱音之時，不得用啦啦啦，而必須用音階內的唱名 (do, re, mi，等唱名)。

為了要給予建立音階感覺的機會，可以先奏出該音階的主和弦，也是先用琶音奏出，然後同時奏出。只有如此，乃能練成「用音階去思想」的習慣。

(二) 聽音的基礎工作，是練習唱音階。

由於小學校裡的音樂教師沒有充份時間給學生練習讀譜及唱音階，鋼琴教師也很少理及此事（鋼琴教師只教奏琴，不教唱譜，也是很難加以責怪的事）；於是許多學生對於音階各音的

讀譜與唱音，全不準確。因此之故，聽音程，聽和弦，聽拍子，聽轉調，皆欠缺了穩健的基礎。若能聽音，

若能讀譜，就可以練成「能聽的眼」；即是聽到音響的高低，便如聞其聲音之高低。這種「能聽

就可以練成「能看的耳」；即是見到音符的位置，便如見其音符寫在譜上的位置。這種「能聽

的眼與能看的耳」，就是訓練聽音的目標，也就是學音樂所必需的才幹。

(三)聽音樂必須留心低音的進行。

不論聽音程，聽和弦，聽二部合奏，都要留心低音；這是音樂的基礎。樂曲如花木，不要

只看枝上的花朵；該留意花木的根。所有美麗的花朵，都是由根生長出來的。

解說要點之後，我便為她設計練耳的進程。我請她用卡式錄音機來幫助自己練耳，先錄音

階裡的各度音程。錄二度音程的步驟是這樣：

先奏 do，隨即奏 re，然後把 do, re 兩個音同時奏出。順次奏去，是 re, mi，然後兩音同時

奏出。直至把一組之內的所有二度音程奏完，然後聽卡式機播放出來。分開奏出之時，不用唱；

兩音同時奏出之時，立刻把這兩音先後唱出，並且告訴自己，這個二度音程，是大二度還是小

二度。人皆知道 mi–fa, si–do，是半音距離；無論聽到 mi–fa，或 si–do，都該立刻認識是小二度

音程。其他的二度音程，皆為大二度音程。

錄完二度音程，應該錄三度音程。它們的順序是 do–mi, re–fa, mi–sol，……凡聽到 do–mi

或者 fa–la 或者 sol–si，皆為大三度，其他皆為小三度。(所有音程，均是先用分開奏出，然後

同時奏出。）

四度音程，皆稱為純音程，只有 fa-si，是增四度音程。錄音之時，最好把純四度音程與增四度音程，輪流出現，交替練習。例如 do-fa, do-#fa（do-#fa 就等於 fa-si 的聲音，皆為增四度音程）。

五度音程，皆稱為純音程，只有 si-fa 是減五度音程。錄音之時，最好把減五度音程與純五度音程，輪流出現，交替練習。例如 si-fa, si-#fa（si-#fa 就等於 do-sol，同樣是純五度音程）。

六度音程，可以從中央 C 下方的 sol 音開始，以便利唱出。sol-mi, la-fa, si-sol,……（前面的音是低音）。原來的三個大三度音程，現在回轉成為小六度音程；凡聽到兩個音是 mi-do，或 la-fa，或 si-sol，都是小六度音程。其他的皆為大六度音程。

七度音程，也是從中央 C 下方的 sol 音開始，以利於唱出。sol-fa, la-sol, si-la,……（前面的音是低音）。原來的兩個小二度音程，現在回轉成為大七度音程；凡聽到兩個音是 fa-mi，或 do-si，都是大七度音程。其他的皆為小七度音程。如果 sol-fa 的 sol 音升高半音（#sol-fa），便成為減七度音程；這是和聲小音階所特有，該多練習辨別小七度音程與減七度音程的分別。這個減七度音程的回轉，便是增二度音程（fa-#sol），也是和聲小音階所特有。

若能跟隨錄音機唱熟音階內的各度音程，則聽辨大，小，增，減的音程，都不再成為困難了。在聽音測驗之時，聽音程，聽和弦，都用不著先聽一個調子的主和弦；因為兩音或三音之

間的距離，並不需要指定屬於什麼調。

聽唱熟了各種音程，便可練習聽唱三個音或四個音的和弦。錄音之時，也是把和弦各個音先後奏出，然後同時奏出。聽它同時響出，立刻把各音由低至高全部唱出來。聽和弦，實在可以分開來，逐個音程重疊聽上去；若能聽辨音程，則聽和弦並非難事。例如，能分辨牛奶之中有糖的人，加入了咖啡，也很容易認識出來。

把聽音測驗的材料奏出錄音，每一則都應連續奏兩次。聽錄音之時，看著譜聽第一次；這是要用眼來幫助耳的方法。聽奏第二次之時就不看譜，只憑耳聽就如見音符在譜上所寫的位置；這是練習「能看的耳」。無論看譜聽或不看譜聽，都要用音階內音名唱出。每次練習的時間不必太長，但每天多練幾次；凡有暇時都用錄音機幫助練習。經過數日練習，聽力就立刻有大進步了。

聽辨拍子的樂句，必須用心記憶其曲調進行。錄音時，可以把每小節的第一拍奏得稍重些，以求感覺到拍子的強弱。須知樂曲的拍子，不是單數（每節內有三拍）便是雙數（每節內有二拍或四拍）；必須感覺到強拍所在（就是第一拍的所在），乃能區別其為單數拍子或雙數拍子。誤把四拍當作二拍，並非大錯誤；誤把單數拍子當作雙數拍子，就是嚴重錯誤了。每拍之內，必分為三等份，便是複合拍子（Compound time）。聽辨拍子與說出音符的時值，可以先看譜聽錄音，後則不看譜，隨聲打拍並以雙數再分，便是單純拍子（Simple time）；每拍之內，必分為三等份，便是複合拍子

唱出來。因為這個測驗並非要辨認音程大小，不用音階的唱名，只用啦啦唱出便夠了。許多人嫌所聽的樂句太長，記得頭，忘了尾，焦急起來就更感混亂。如果覺得樂句太長，可以集中精神記憶前面的材料。與其全句皆錯，不如有正確的前半。諺云，「樹上兩鳥，不如手上一鳥」，可以為訓。

　聽轉調的方法，極為容易。由大調（主音是do）轉到屬調（sol大調），下屬調（fa大調），關係調（la小調）；或者由小調（主音是la）轉到屬調（mi小調），下屬調（re小調），關係調（do大調）；都是規定的近轉調。

　再進一步的轉調，是由大調（主音是do）轉到三個關係小調去；它們是中音（mi小調），上主音（re小調）以及本身的關係小調（la小調）。由小調（主音是la）轉到三個關係大調去；它們是不升高的導音（sol大調），下中音（fa大調）以及本身的關係大調（do大調）。

　所有轉調的聽辨，應該先學了和聲方法，然後能夠理解其進行。但未學好和聲的學生，最好放棄了和弦上的理解。只要聽清楚開始的主音，與結尾的低音，就能判定轉到什麼調。例如，由大調開始，緊記它的主音（do）再聽最後的低音是sol，則立刻可以說出，這是轉到屬調。所奏出的樂曲，除了頭尾兩個和弦之外，其他一概不要聽；因為聽了它，就可能被它擾亂目標，迷失了主音所在。

　我為這位小妹妹解說之後，她立刻用卡式錄音機試辦。她從那冊聽音測驗的材料中，每項

選錄數則，每天有暇就播出來細聽。開始，看著譜，跟著錄音唱出；再聽之時，不用看譜，也唱得很正確。熟了之後，又另錄新材料來聽。

當然，將來她在考試之時，聽音測驗的材料，並非就是這些。她的鋼琴老師測驗她聽音，所用的也並非她所聽熟的材料。但經過這樣的練習之後，她就可以習慣了聽音的方法；對於任何新材料，也不再會張惶失措了。

一星期後，她告訴我，鋼琴老師對她聽音的進步，極表驚詫。她的眼睛，不再紅腫，已經恢復了明亮；大概已經把自信心重新建立起來了。我預祝她考試成績卓越，她笑得很甜；她的父母也為此開心無限。

076

共鳴的趣事

我國古代有很多音樂趣事，說及一般人因為欠缺科學常識，而致大鬧笑話：

沈括在他所著的《筆談》裡，有這樣的記載：「友人家中有一琵琶，置之虛室。以管色奏雙調，琵琶絃輒有聲應之。奏他調，則不應。寶之以為異物」。──其實，這只是琴弦共鳴之故。為了欠缺物理常識，就把琵琶視為異寶奇珍；今日我們遂傳為笑談了。

《國史異纂》也有相似的記載：「洛陽僧房之磬，子夜輒自鳴。僧懼而成疾。樂工曹紹夔，鑢磬數處，其聲遂絕。僧問所以，曰：此磬與齋鐘律合，故擊此而彼應。僧大喜，疾遂愈」。

──樂工懂得共鳴的道理，故把磬鑢了數處，使音律改變，不再能與鐘聲共鳴。倘若樂工故作神秘，先舉行儀式，然後畫符念咒，鑢磬數處，表示驅邪逐鬼；則僧人就可能以為真的有妖魔作祟了。

我國有一句典故，就是「銅山西崩，洛鐘東應」；是說明「子母互相感應」的道理。這純粹由於共鳴的故事所造成。《世說》劉孝標注引《東方朔傳》有這樣的記載：

漢，孝武帝時，未央宮前，殿鐘無故自鳴，三日三夜不止。詔問東方朔，朔曰：臣聞銅者山之子，山者銅之母，子母相感，山恐有崩弛者，故鐘先鳴。後五日，南郡太守上書言：山崩延袤二十餘里。──這是接近共鳴道理的解說；但嫌解說得神怪了些。

我國昔日研究音律，偏愛以管的長短量度音律之低高；為了黃鐘管的長短問題，紛爭不已。西方國家，希臘古哲畢達哥拉斯則用弦線的長短量度音律之低高；故對於音律的研究，成就較快。因為律學發展迅速，直接幫助了樂器的改良，和聲之進步，樂曲創作技術之精巧；這值得我們引為警惕。古人欠缺科學常識，把共鳴認作鬼神作祟，乃成笑話。但今日學習音樂的人，並不見得比古人高明；因為唱者只唱，奏者只奏，徒然磨練技巧，不讀詩詞，不看書畫，不聞不問科學知識。藝術知識如此狹窄，與那位聞磬而病的僧人相較，豈非同樣幼稚？

念曲與叫曲

077

詩與樂的結合，能同時從理智與感情來說服聽者；所以唱歌常佔音樂的重要地位。諺云，「取來歌裡唱，勝向笛中吹」，就是說明此意。芝庵論曲，引古人名句：「絲不如竹，竹不如肉，以其近也」。古人認為，「樂無詩，非樂也」；因為樂要有詩，就非用演唱不可。但人聲有優劣之分，而天生麗質的歌聲，還要經過磨練，然後可以成為完美。我國古代著名的歌者事蹟甚多，茲引唐代段安節所撰《樂府雜錄》的一則為例：

開元中（開元是唐玄宗的年號），內人有許和子者，吉州永新縣樂家女也。開元末，選入宮，即以永新名之，籍於宜春院。一日，賜大酺於勤政樓，觀者數千萬眾，喧嘩聚語，莫得聞魚龍百戲之音。上怒，欲罷宴。高力士奏，請命永新出樓歌一曲，必可止喧。上從之。永新乃撩鬢舉袂，直奏曼聲。至是廣場寂寂，若無一人。

永新的歌聲，我們可以想像得到，必是美麗豐厚，極具吸引力量。這樣優美的歌聲，半由天賦，半由磨練得來。當其磨練之時，必須經過呼吸與口形，發聲與共鳴的技術訓練，更須咬字清楚，表情獨到，然後可有優良成績。如果以為拼命叫喊便是雄壯歌聲，則實在貽笑大方了。

沈括在其所撰《筆談》裡說，「不善歌者，聲無抑揚，謂之念曲；聲無含蘊，謂之叫曲。」

這是說，有了唱歌的技巧，還須表達出詩中的感情。白居易贈詩給江陵的著名女歌者楊瓊，說得很清楚：

　　欲說向君君不會，試將此語問楊瓊。

　　古人唱歌兼唱情，今人唱歌惟唱聲。

其實，人人都可以練成優美的歌聲，只要先掃除那些發聲時的壞習慣，歌聲雖然不特佳，也必良好。例如，喉頭緊張，口形不確，口唇與牙齒開得不充份，呼吸之時又把肩部聳動，面部肌肉不能放鬆；這些都是有待改善的習慣。須知道，我們縱使不要做個優秀歌唱者，也該做個說話清楚，語言正確的工作者。

發聲技術，不獨唱歌的人要磨練，日常講話的人也要磨練。通過唱歌的發聲訓練，就可助益於講話效果。著名聲樂家卡羅素說：「不善於控制呼吸的人，決不能唱得好」。梅爾伯說，「正確的呼吸，是美聲歌唱的基本技巧」。要唱得好，必須先學習呼吸的方法。

078

要學習正確的呼吸方法，應該以嬰兒為模範。嬰兒的呼吸，是自然的呼吸，全不是一般人那樣「吸呃空氣」。嬰兒是因肺部擴張而吸氣，並非因吸入氣而擴張肺部。一般人在吸氣時要聳動雙肩，要用力吸呃，把空氣抽進肺裡；這是人為的吸氣，是錯誤的吸氣方法。如果見過橡皮球因充氣而脹大，則明白呼吸的原理了。

發聲技術

嬰兒的呼吸是正確的，可是欠缺控制能力。聲樂家弗林明教人唱歌，先教人正確站穩，全身放鬆，把橫隔膜收緊。開始，他教人呼氣，假設要吹熄一枝蠟燭的火燄。每一吹的動作，橫隔膜都要向內推動。由吹氣動作，進而為發聲的練習，分別用啊，噢，嗚各個母音發聲，並使口形正確，使發聲更為響喨。

各個母音的發聲練習，皆要練習長音與頓音，再加入輕聲，強聲，漸強，漸弱的訓練。這些技術訓練，必須由聲樂教師指導，然後可免因錯誤而練成壞習慣。

如果你能細心觀察小鳥的唱歌動作，就必然有所領悟。聲樂家德拉哥涅蒂便是因為觀察白燕唱歌而獲得唱的秘訣。她說：白燕身體如此纖小，卻能唱出如許響喨的歌聲，當然有它的原因。白燕唱歌之時，不獨細小的喉頭震動，全身也都震動。實在，整個身體都是一個共鳴箱。

人們說「深呼吸」，應該改為「完全的呼吸」；因為呼吸不獨要有深度，還須有完全的身體合作。

有人以為壓緊喉頭，歌聲就有力量；這是最大的錯誤。緊張的喉頭，只能發出難聽的叫喊聲音。要練好歌聲和講話聲，第一件要務便是放鬆身體，學好呼吸，發聲，口形與共鳴的技術。

這些必須請聲樂老師指導；因為，只有動作可以教好動作，理論只是增進了解能力而已。

日常的講話與音樂的曲調，實在有很密切的關係。我國文字的平仄變化，全是音樂的變化。

昔日盧梭承認法國語言，不利於唱；故流行用義大利語的歌唱。當時，民族思想尚未抬頭，無論法國，德國，均認定義大利語音，更利於唱。從語言發音來說，我國的單音字，實在是最利於唱。黎韋斯在其所著《中國音樂藝術之基礎》裡，很老實地承認，中國語比義大利語更利於唱。

不論古今中外，朗誦經文，皆用唱的形式出之。這種唱法，並非有什麼固定的曲調，而只是依據字音的高低，誦讀而成歌唱。由此說明中國根本不曾有「樂經」，樂經就是《詩三百篇》的詩句。（請勿把「樂經」與《樂記》混淆。《樂記》是解說音樂的理論，樂經則是唱詩的曲譜，相傳是秦始皇焚書把它燒掉。歷代許多學者皆曾力證樂經不存在，不是一燒就能失蹤的。）南方流傳民間的白欖，木魚，龍舟，南音，皆是由歌詞之朗誦變成樂曲。

我國字音，平上去入變化，各有不同的意義。唐代的《元和韻譜》說：平聲哀而安，上聲

好，「作曲者應該是詩人的朗誦者，字音與曲調，必須結合得自然而且融洽」。

得恰到好處。反之，字音與樂音配合得不好，就成為不自然，使人不想唱，也不想聽。歌德說得悅耳的曲調。試留心聽聽所有歌曲，就可以發現到，令人喜愛的歌曲，常因其字音與樂音配合在字音的聲韻裡，便蘊藏著優美的曲調。凡熟識字音聲韻的作曲者，很容易為詩詞找到自然而外國人認定藝術歌曲的曲調創作，是靈感與天才的產物。但我國的詩詞，在朗誦出來之時，

為「音的繼續滑變」。因此，外國人稱中國語言為「音樂的語言」，極為恰當。短言，去聲是重言，入聲是急言。這些寶貴的心得，皆說明字音的音樂變化。巴頓稱這些變化呼猛烈強，去聲分明哀遠道，入聲短促急收藏。清代語音學家張成孫說：平聲是長言，上聲是屬而舉，去聲清而遠，入聲直而促。明代釋真空《玉鑰匙歌訣》說：平聲平道莫低昂，上聲高

080

朗誦與歌唱

在歌劇，神劇，清唱劇之中，朗誦調（Recitativo）是宣敘式的講話，抒情調（Aria）是感情化的歌唱；前者詞句多而音符少，後者詞句少而音符多。巴赫的《受難樂》，海頓的《創世記》，韓德爾的《救世主》，貝多芬的《橄欖山》，皆有顯著的例子可以參考。介乎此二者之間的，是吟誦調（Arioso），也有人譯為「小抒情調」；其中有時講的成份較多，有時唱的成份較多，實在沒有固定的界限。文藝復興期中，十六世紀至十七世紀，翡冷翠的作曲家們，裴麗（Peri），卡契尼（Caccini），蒙台威爾第（Monteverdi），為了要恢復古希臘的藝術，力求歌唱接近於語言；所作的歌曲，都傾向於吟誦調。倘若增強講的成份，就變為朗誦調；倘若增強唱的成份，就變為抒情調。華格納處理其樂劇中的獨唱，早期所用的方法，純粹適應歌者的需要，供給許多炫耀技巧的機會。後來就使歌曲適應演劇的動作，以歌曲服務於戲劇。最後則把講話與歌唱合一使用，朗誦調與抒情調，不再有截然的分界；他的「連續不斷的曲調」，實在是朗誦調與抒情調的混合物。

現在讓我們先看清楚朗誦調與抒情調的特點，然後設計去運用它們於創作之中…

朗誦調是打破了縱線的約束，擺脫了曲調的限制，而依據了講話的自由節奏。純粹講話的

說白，可以完全不用音樂伴奏。倘若加用一些和弦為伴奏（頓音和弦或延長音的和弦），就成為

「單純的朗誦調」（Recitativo secco）。(secco 就是乾燥的意思，即是指伴奏很少的單純朗誦。)

倘若加入較為精細的樂器伴奏，便成為「吟誦調」（Recitativo stromentato），也便是 Arioso 了。

巴赫作曲的習慣，常用朗誦調來連接兩首抒情調；而在朗誦調的結尾之處，經常使用吟誦調的

風格，以顯示結束的趨向。

諸名家的樂器獨奏曲，常用樂器模擬講話的語態；這些都稱為朗誦風格的樂句。例如巴赫

的《半音幻想曲及賦格》（Chromatic Fantasia and Fugue），在幻想曲裡就有明顯的朗誦式句子。

貝多芬鋼琴奏鳴曲，作品三十一號第二首 D 小調奏鳴曲，在第一章的再現部開始之處；又，作

品一百二十號降 A 大調奏鳴曲的慢樂章開始之處，都有朗誦式的句子。舒曼的《兒時情景》鋼

琴曲集第十三首〈詩人講的話〉，韋伯的《邀舞》，其引曲與尾聲，皆有明顯的朗誦風格的句子，

值得參考。

抒情調（Aria）的原義，是指有風格的獨唱；即是重視詩句結構，規模較大，伴奏精密的獨

唱曲。在應用時分為抒情的，活潑的，特性的，敘述的，技藝的等等不同類別。有些作曲家在

所作的歌劇中，各首抒情調都給以不同性質的名稱；例如，緊張的抒情調，狂放的抒情調，盛

怒的抒情調，悲傷的抒情調等等。

十六世紀至十七世紀，卡契尼所作的抒情調，常是各段的低音進行相同而高音的曲調不同。蒙台威爾第則在固定低音之上，有變化更多的曲調。以後，抒情調演變為三段體的結構。十八世紀，史卡拉第乃發展為較大型的三段體抒情調 (Da Capo Aria)；中間的一段，有新的性格，以求變化得更加豐富。

許多作曲家所作的器樂獨奏曲，也稱為抒情調或吟誦調，這是指獨奏之時「宛如歌唱一樣」；實在與表情標語 Cantabile 意義完全相同。

昔日歐洲的作曲家，認定音樂與詩歌，好似兩個漠不相關而暗中抱著敵意的世界，合一使用，必須犧牲其一。但我國的語言，詩詞朗誦本身就具備了節奏性與曲調性，我國單音字的平仄變化，實在就是音樂變化。中國語言被尊為「音樂的語言」，甚為合理。朗誦與歌唱合一使用，非但可能，且是極為自然之事。

朗誦所用的是自然的節奏，可以將意義清楚顯示；歌唱所用的是藝術的開展，可以將情感擴大發揚。試注意粵劇裡的「數白欖」以及民間的「木魚書」，從「龍舟」到「南音」，都可以看到朗誦與歌唱的不同程度的份量變化。

如果細心聽聽廣播節目裡的廣告歌以及地方語言的流行歌，就可以明白，為了人人能懂，所有歌唱，皆是字句的朗誦。朗誦字句，並非藝術化的歌唱。然則如何把講與唱，調和應用呢？

作曲並非只求處理好字音之強弱拍與高低音，不應將詩句貶為音樂之奴，也不能讓音樂為詩句所奴役。除了正確的作曲技巧之外，尚須培養起優秀的音樂風格。我們努力學習，就是要建立起音樂創作的風格。且研究兩首短短的藝術歌曲（貝多芬的〈在黑暗墓穴中〉，舒伯特的《死神與少女》），就可以領悟到朗誦與歌唱的合一使用方法。對於詩句與音樂，經過分析，了解，就能用藝術技巧去融化它們，結合它們，超越其間的障礙，使朗誦歌唱化，歌唱朗誦化。

對於中國藝術歌曲，聽眾很懷念早期的作品；例如，黃自先生的作品，經常都受到尊重。

然而，當年諸位作家，受人喜愛的作品，為數不多。合唱團體建議把他們的獨唱歌曲，編為合唱，以增可用的樂曲。為此之故，我乃選了十首歌曲，編為合唱。它們是蕭友梅的〈問〉，趙元任的〈教我如何不想他〉，黃自的〈本事〉，〈踏雪尋梅〉，〈思鄉〉，〈花非花〉，〈農家樂〉，勞景賢的〈五月薔薇處處開〉，劉雪庵的〈紅豆詞〉，〈飄零的落花〉。經各合唱團體試唱之後，皆認為此路可行，值得去做。

為了要把諸位作家的藝術歌曲加以發揚，除了將獨唱歌曲改編為合唱之外，更應把數個聲部的合唱歌曲，改編而為獨唱。這是「繁簡互易」的設計，不獨可以增強作品本身的趣味，亦能幫助聽眾對作品之了解。

例如，黃自先生所作的清唱劇《長恨歌》（韋瀚章作詞）其中第八章〈山在虛無縹渺間〉，是女聲三部合唱。聽眾很愛此曲；但合唱裡的各個聲部，交織呼應，互相重疊的歌詞，很難聽

081

繁簡互易

得清楚。例如歌中的後半：

卻笑他，紅塵碧海，幾許恩愛苗，多少癡情種。

離合悲歡，枉作相思夢。

參不透，鏡花水月，畢竟總成空。

在合唱裡，女低音唱出「幾許恩愛苗」，女高音立刻接唱「多少癡情種」，這樣的連扣句子，很難使聽眾清楚了解。有些版本，根本漏去了「幾許恩愛苗」的句子；只是重複了「癡情種」，忘記了「恩愛苗」。如果改編為獨唱，聽眾明白了內容，再聽合唱，則必能更增興味；因此，我著手把這首女聲合唱，改編為獨唱。

此外，趙元任先生所作的〈海韻〉〈海韻〉（徐志摩作詞），是混聲四部合唱。若用獨唱，可使唱者表演出三種不同的語調（敘述的語調，警告的語調，女郎的答話）；這可以媲美舒伯特為歌德的詩所譜成的〈魔王〉。我聽過莊表康先生獨唱此曲，效果很好；若再加安排，必能獲得更圓滿的成績。

上列兩首歌（《山在虛無縹緲間》《海韻》），我都已編訂，費明儀小姐曾經在她的獨唱會中唱出。諸位愛樂同仁聽過之後，就會同意我這「繁簡互易」的設計了。

任何時代的藝術創作，都有新派與舊派的爭執。音樂作品，有時偏重情感，有時偏重結構。

正如人們的服裝，質料與外形可能日新月異，但其內在的精巧，卻永遠不能缺少。

老爺要讀報紙，大叫「阿福，拿我的眼鏡來！」阿福素不識字，一聞此語，立刻恍然大悟：「我若戴起眼鏡，也就能讀報紙了！」這是誤認形式為內容的笑話。誰也曉得，披起袈裟，並不能就有高僧的法力；神氣十足的守衛兵，並不就是司令官。

人皆認貝多芬，蕭邦，德布西的音樂作品屬於新派；但他們只是力求充實作品的內容，從來不承認自己是什麼新派。後人只是為了利便識別，於是分門別類，把他們歸到不同的新派去。

其實，作曲者只顧全力創作有份量的樂曲，並不理會到樂曲是否夠時髦。諺云，「太陽底下無新事」。古老服裝，忽然變成最趨時時；最新鮮的花樣，明天就被視為殘舊之物。如果徒然給這種外形變化來支配創作路向，則只有變成牆頭草，隨著風兒東西倒了。真正的藝術創作，並不著眼於外表的時髦，而要刻意追求內容的充實。聽眾要求的是作品之中，言之有物，卻不是只求外

082

時裝音樂

表之趨時；若以為裝模作樣就可以產生好作品，就好比阿福想戴起眼鏡讀報紙，全然錯了！

我很愛一幅名畫，繪著貝多芬披著晨褸，從深夜作曲以達天亮，窗外的陰暗天邊正露出一線曙光。畫題是「一首傑作的黎明」，旁邊附錄美國詩人朗弗羅的詩句，詩中大意是，「偉人們所抵達的高峰，並非一蹴即成。只在眾人倦睡之時，他們通宵不寐，逐步攀登，纔能達到。」

好的作品，全是用真誠的心血造成，並非堆砌流行服裝就獲眾人歡喜。我聽過自命為新派的作品演奏會；；因為內容貧乏，雖然手法很時髦，奏得很熱鬧，而聽眾只在交頭接耳，細語喁喁。

聽眾裡，最穩重的老人，雖然沒有與別人談話，但閉起雙眼，好像誠心禱告——也許他所用的是英語禱文，聽起來是徐緩的長音⋯O GOD─O GOD─GOD─GOD。這真是閻羅王開獨唱會

（鬼來聽）了！

恭聽洗耳

083

客氣話常說「洗耳恭聽」；但洗耳該在聽曲之前還是聽曲之後，就大有分別了。聽優美的音樂，洗了耳才聽；聽劣等音樂，則該聽完才洗耳。

有些作曲者，在樂曲裡喋喋不休，只使用他的私家密碼，全然不顧聽眾。他說，創作這首樂曲很吃力，苦思十日十夜，才作成一段。也許這首樂曲真的很深奧，很精巧；但全然缺少惹人喜愛的音樂之美，又有何價值可言？好比一個人，費了九牛二虎之力，才說服了鍾離春來參加選美；群眾當然不會欣賞他的苦心①。

誠然，有不少優秀的作品，開始不為大眾所愛；要過了一段時間，才被人賞識。但，這類作品，總不是艱深得成了怪癖。試看那些已經作成了七十多年的作品，每次演奏都被喝倒采；我相信，它受到歡迎之時，必在人人患了神經病之後。

音樂是人人皆能享受，用以充實生活的藝術。它不應艱澀，怪癖，而應使人人樂於親近。

①《列女傳》的記載：「鍾離春，齊鹽邑女也，為人極醜無雙。」

新派作曲者最怕與他人相似，拼命要與人有別。人皆有鼻，他就要把鼻子扭歪。正如那些新派畫家，把自畫像繪成宛如一隻豬，把父親畫成牛頭馬面，還要發表高論：「不求形似，只求神似」；「不獨畫外形，兼畫出個性」。終有一天，新派藝人走路之時要用雙手穿鞋，腳底朝天，以顯獨到。

音樂會的主理人，安排節目之時，應該提高警覺。除了好心之外，該有明辨之才；不要只憑好心，硬要聽眾欣賞怪癖的作品。

從前有一位好心的管家，孩子在睡前要飲牛奶。剛好牛奶用完了，他就摸黑跑到牛房，擠些鮮奶應用。可惜他擠的是一隻公牛。但覺牛奶來得又快又多，如此幸運，實在感到欣慰。猜來怎樣了？孩子洗了口才飲，還是飲了才洗口呢？我以為，只要飲一口，就不獨要洗口，兼且要洗胃了！

084 白堤火粉朔拿大

這個標題，是四十多年前的音樂譯名。當年的讀者，對於這些名稱，實在感到莫明其妙；不但讀者，甚至譯者本人，對於此等名詞，也是莫明其妙。例如，下列的一句話，就與齊天大聖的咒語不相上下：

這句咒語，譯清楚些，實在是：

白堤火粉披阿娜朔拿大「帕第諦克」，有格拉維的引曲，繼以強力的阿勒各羅主題。

貝多芬的鋼琴奏鳴曲《悲愴》，有極慢的引曲，繼以強力的快速主題。

說來簡單得很。只因當年，音譯、意譯的名詞，都未統一；譯者只是一知半解地隨意譯出，讀者也馬馬虎虎沒有深究。這類可笑的譯名，時時出現，俯拾即是。

意譯的名詞，有時比音譯的更可怕。英國民歌裡有一首 Londondery Air，有人譯為倫敦大

利空氣，實屬胡塗。但，還有更胡塗的譯名，巴赫根據《聖馬太福音》作成的耶穌受難樂（Passion）竟然被譯為「聖馬太熱情曲」。譯者顯然缺少了音樂知識，胡亂譯了；於是闖下大禍，貽害不小。

經過數十年混沌時期，終於把白堤火粉譯定為貝多芬，修裴爾德譯為舒伯特，白藍士譯為布拉姆斯。由音譯名詞改為意譯名詞的也不少，例如，薰風你變為交響曲，朔拿大變為奏鳴曲，康塔塔變為清唱劇；各種樂器名稱的譯名，也漸趨統一了。

「工欲善其事，必先利其器」，這是有力的格言；譯名不統一，只能拖慢了文化的進展。此種過失，教育工作者，難辭其咎。今日從事編課本，譯名詞的工作者，應該振作起來，為音樂文化，作出奉獻。在未把一個名詞的涵義弄清楚之前，總不應敷衍塞責。

近年的譯者，一般說來，已經較從前進步得多。如果你翻出一冊昔日香港編印的英文字典看看，可能會大吃一驚。「愛人」（Sweetheart）並不譯為「甜心」而譯為「契家婆」；這比之朔拿大，康塔塔，更嚇煞人了！

085

玻璃和玻璃佬

一個音樂會節目表上，有兩個舞曲，其譯名，一為「玻璃」，一為「玻璃佬」。到底，玻璃和玻璃佬有無關係？。Bourree（布雷舞曲，被譯為玻璃，名字很有趣，但容易導人誤會），是法國的舞曲，快速的四拍子，常在第四拍開始。巴赫在其《法國組曲》的第五首，第六首之內，都有這種舞曲。

Bolero（波列羅舞曲，被譯為玻璃佬，實在與玻璃絕無關連），是西班牙的舞曲，中等速度，三拍子，伴奏之中，常用響板，有典型的節奏樣式。蕭邦鋼琴曲作品第十九號是著名的例。

近代作家拉威爾的管弦樂曲，以單純的內容，狂烈的力度變化，風靡一時。

譯名未能統一，玻璃和玻璃佬這類的怪名，就常會使人莫明其妙。一個名稱的音譯與意譯，常使讀者紛擾，也常使介紹音樂的人上當。例如小步舞曲的名稱，有人譯為梅呂哀，米奴哀，迷奴愛，梅麗愛。圓舞曲的名稱，至今仍然有人用音譯的華爾滋。

我見過有人這樣介紹義大利歌劇作家威爾第的作品：「他所作的著名歌劇有《弄臣》、《黎

哥雷多》、《咒詛》、《茶花女》、《拉達拉維阿她》⋯⋯」這許多名字，實在只是兩套歌劇的不同譯名。

華格納的歌劇《徬徨的荷蘭人》，以前譯者未識其內容，誤會地譯為《飛行的荷蘭人》，等到明白了內容之後（荷蘭人被神懲罰，要他永遠飄流海上）；於是又有人譯為《幻舟》，或《鬼船》。馬先奈的歌劇《黛絲姑娘》（Thais），有人依照小說的名字，譯為《女優泰綺絲》。有些新聞報導的譯者，因為不知道這是一個女人的名字，自作聰明，譯為「泰國人」；這就錯得可怕了！

理髮店裡的顧客，大罵理髮師，「為甚把這麼燙的毛巾拋到我的面上」；理髮師答，「燙得連我也拿不穩呀！」譯者就是這樣，「我自己也不懂呀！」他是「己所不懂，拋給別人」。可惜的是譯壞了才拋給別人；使人看了，必須再思索一頓，譯回原文，然後能查考，這樣一來，比不譯更壞。

因為玻璃和玻璃佬毫無關係，統一譯名，實是當前的急務。你願為這件工作獻出力量嗎？

我走過樹下，聽到一位補習英文的學生在唸課文。他正坐在石櫈上忙於唸句，讀音十分古怪，使我好奇地看看他的課本。原來他根本不曾學習拼音方法，只用中文注音來讀。「逗點或句號」的一句（Comma or full stop），他注音是「妗媽，疴啊，葫蘆屎塔」。這樣奇妙的注音，不愧為新奇的創作。我不曉得他的老師是何人，但我很為這位學生惋惜。學習不由正途，走入這條窮巷，其前程就永遠被困在葫蘆屎塔之內了！

有些人聽音樂，並不理會樂曲的強弱，快慢，也不管曲調與和聲，只是把說話諧音地填入曲調之中，以為這便是了解樂曲的捷徑。他們用理智的語調去音譯樂句，而不是用內心的感情去體會樂旨。他們把「晨興號」填詞為「黃衫黃袂，白衫白袂，快的慢的，一齊來到」。這樣的趣文，拿來玩耍，可以說無傷大雅。但聽到莊嚴樂曲，也同樣填入諧音的劣等詞句，就近乎褻瀆；例如，優美的雙簧管奏《天鵝湖》的主題曲，他們描述是不斷地說「媽的皮，媽的皮」，那真是大煞風景的事了！

086
葫蘆屎塔

記得幼年我在童子軍隊伍之中，隊長宣佈絕對禁止污言穢語的談話。有幾個頑皮的孩子就用這種音譯方法來惡作劇。他們爭吵之時，大罵「吹你喇叭」。這明明是粗口，但小隊長卻抓不到理由來罰他們。但中隊長認為，光是說「吹喇叭」可以通融；但其中加了一個「你」字，就有罵粗口的動機。雖然唱歌譜而沒有唱詞句，也一樣要受處罰。

我們必須明白，要讀英文，應該從發聲，拼音的基礎工夫開始；要聽音樂，不能放棄音階的練習。倘若徒然用「葫蘆屎塔」的注音法去讀英文，用「媽的皮」的音譯法去聽樂曲，則實已遠離學習的正途，只好攢進葫蘆屎塔去生活了！

不論是配詞入曲或按詞作曲，若高低音與字的平仄聲韻不相吻合，經常成為惹笑的材料。

廣告歌曲裡的「洗衣冀」，「漿棍」，「愛煲屎」，是最常見的例子。廣告歌如此，可收反效果的宣傳之益。嚴肅的生活歌曲，就絕對不能犯此毛病；一旦犯了這樣的毛病，歌曲的生命就完結了！

我們聽過那首鼓勵市民「多些與警方合作」的宣傳歌，此句反覆數次，本來很有意思。可惜曲調把「警」字配上一個較高的音，聽來就成了「多些與驚慌合作」；聽的人，常在尾補充一句結論：「不要攪我！」

校際音樂比賽所公佈的小學生齊唱歌曲，常是選取外國小曲，交給別人譯詞應用。譯詞的人，奉命行事，可能並未研究過這方面的技術；常常敷衍塞責，把「是」，「了」，「的」之類的弱字，放在強拍，或長的高音，使唱者不便，聽者不懂。教師們一邊教，一邊罵；學生們一邊唱，一邊恨。

例如，上述那首「多些與警方合作」的宣傳歌曲，顯然是作好曲調，然後按音填詞應用。

087

洗衣冀與漿棍

詞句之中，有一句「在黑暗的街上，見到警察真歡喜」；這句歌詞，意思很好。可惜填入曲內之時，沒有注意到各音的強弱位置，把「到」字放在較強的拍；聽起來，只是「倒警察，真歡喜」。這就變為嬉笑的材料了！

雖然我很小心處理歌詞的聲韻，但有時也無法避免失敗的惡運；老貓燒鬚的機會，隨時可能光臨。記得當年，我曾為掃毒會作一首進行曲，開始的句子是「掃蕩，掃蕩！」眾人一唱，馬上變成「收擋，收擋」；真使我哭笑不得，多可怕的遭遇啊！

088

槐花幾時開

民歌詞句裡，常常說及槐花；因為槐與懷同音，是雙關語，槐花幾時開，乃指何時開懷。

這個開懷，說得文雅些，是開懷暢飲的懷；說得猥褻些，乃是肉體懷抱的懷。

雲南民歌《雨不灑花花不紅》的第二段詞句：高高山上一樹槐，手把槐樹望郎來。娘問女兒望什麼，我望槐花幾時開。

另一首江陵民歌《三句歌》的歌詞：高山頂上一樹槐，手攀槐樹問郎來，問郎槐花幾時開。娘問女兒，比較單純；直接問郎，則並不單純。選這樣的歌詞給學生唱，實在有些那個。正如那首偷漢子女人所唱的《小路》（綏遠民歌），我真不明白，教師到底如何向學生們解說歌曲內容。把《三句歌》用為學校比賽歌曲，可能是教育當局的一番好意；因為目前非但推行性教育，而且提倡人體寫生，「懷花開」乃是最佳題材了。

這兩首詞句，雖然頗為相似；但內容卻甚不相同。

一位音樂老師訴說《三句歌》中，有很長的高音，在慢板唱出，既吃力，又難聽，問我有

無補救之方；因此，我要詳細看看那份公佈的標準譜本，乃見其中錯得可怕。

〈三句歌〉是三十多年前，陸華柏編給女聲三部合唱的民歌，速度是「輕快明確」；但這份標準譜本，則印為趙元任作曲，速度是「中等的慢板」。當然，這是由於選自以訛傳訛的版本而造成這種可笑的錯誤。也許有人說，唱慢些，豈不更優美？他不曉得曲內有兩次很長的高音，用慢板唱，不獨小姐們唱到生氣，音樂老師也會氣到腦充血。

歌曲版本的印刷錯誤，是慣見之事。繪譜者的手邊，常有許多印好的作曲者姓名與速度標語，貼在曲譜上拿去製版。也許他剛剛貼了一首〈教我如何不想他〉的作曲者姓名，他就粗心地把這首改編的民歌，也貼上「趙元任作曲」；也許忙中有錯，亦會貼上「李抱忱作曲」。但選曲的人就必須明辨，以免製造笑話。

我真替評判合唱的人員耽心；因為公佈的版本印了慢板，而此曲實在是輕快速度，該如何評判才好？但這樣的耽心，乃屬多餘；因為評判合唱的人，可能是不識中文歌詞的外國人❶。

❶　香港校際音樂比賽，每年都是從英國聘請專家來港擔任評判。近年似乎改善了不少，已經願意改聘中國的聲樂人才擔任評判中文歌曲了。

089

鼓的威力

鼓聲雄壯，為軍中精神表現的樂器。《黃帝內傳》記述，「黃帝與蚩尤戰，元女請帝製角二十四以警眾；又請帝製鼓鼙以當雷霆」。《國語》說：「執枹鼓於軍門，使百姓加勇焉」。

鼓聲除了用於軍中，平常也被用為通訊工具。在敲擊之時，以其強弱，快慢，疏密音響的變化，就可以表現出不同的意義。非洲的部落民族，常用不同節奏的鼓聲，傳遞訊息於廣闊的林野之中。他們把敲鼓的技術，發展到精巧的程度。龐大的鼓，放在河邊；用巨大的木棒播起來，可以聲聞數十里。這些節奏變化的鼓聲，實在是他們的通訊密碼；土人們常能從這些「鼓語」之中，辨認出是那個部落的通訊。

我國古代，能把鼓聲發展而為樂曲者，三國時代的禰衡最為著名。這位性情剛傲的才子，當時被曹操所戲弄，召他做鼓吏，命他穿起鼓吏的服裝，以羞辱他。禰衡乃當曹操面前更衣，裸身而立，播鼓為「漁陽三撾」，音節雄壯，座客動容。這是鼓曲的著名事蹟。

在歷史上，為後人所樂道的鼓之傳奇，便是梁紅玉播鼓退金兵的事蹟。這是宋代的史實：

金兀朮領兵十萬，渡江來犯；鎮江守將韓世忠，領兵八千與之大戰於黃天蕩。敵眾我寡，局勢危殆。韓世忠之妻梁紅玉，武裝上陣，親自播鼓助戰；士氣大振，終把金兀朮打退了。這便是鼓的威力。

歐洲在三十年戰爭之時，也有過一個關於鼓的事蹟。波希米亞的將軍戚茲卡 (Zizka) 是一位英勇善戰的鐵漢。他曾率領四萬民眾，驅退了十萬餘的「十字軍」。他在臨死之時，心中懷念他的軍士，於是命令在他死了之後，要把他身上的皮剝下來，用作鼓皮。如此，他就可以仍然用雄壯的聲音，帶領著軍士們作戰。每在戰爭之中，播起這個人皮造的鼓，軍士們無不肅然振奮，勇氣百倍。

鼓的聲音，鼓的節奏，實在具有無比的威力。能夠適時運用，必然可以獲得振奮精神的效果。

090 玩具交響曲

不要小覷了玩具樂器；運用恰當，不獨能增加生活的趣味，協助教育的發展，並且有救急扶危的功效。

據說，海頓在遊樂場買到七件玩具樂器；它們是哨子，三角鐵，小喇叭，小鼓，仿杜鵑叫的有兩件，仿鵪鶉叫的一件。他把這七件玩具樂器用於交響曲中，使樂師們一邊奏，一邊笑，大家開心得很。這是海頓在一七八八年作成的《玩具交響曲》，用第一提琴，第二提琴，低音提琴，與這七件玩具樂器合奏。後來也因時地不同，玩具樂器之中，加用搖鼓，大鼓，鐃，棘輪等等配合使用。這首《玩具交響曲》，一直流傳至今，仍然受人歡迎。

在海頓之後，還有一位德國提琴家安德列隆拔（Andreas Romberg），也作了一首《玩具交響曲》，並加入鋼琴二重奏與鐘。這首作品，常與海頓的一首同時演奏；但安德列的一首，較為複雜，沒有海頓所作的那麼單純有趣。

孟德爾頌也曾仿照海頓的《玩具交響曲》，作了兩首同類樂曲。一是一八二七年慶祝聖誕之

用，另一首則是次年為慶祝聖誕而作。這兩首樂曲，都是湊熱鬧的作品，現在已經失傳；只有海頓的一首，仍然常被演奏。

用玩具樂器加入樂隊去演奏，實在是作曲家的遊戲文章；但我們卻不可輕視玩具樂器的教育作用。請看下列的史實，便可明白：

第一次世界大戰的時候，有一團英軍由蒙斯 (Mons) 撤退。因為連續一個月的苦戰，他們已經個個筋疲力竭；抵達聖桓廷 (St. Quentin) 之時，已經無法前行。團長湯姆 (Tom Bridges) 明白，德軍正從後邊緊追，而各人則疲勞得無法走路。湯姆從破爛的玩具店中，尋到一個破舊的鼓和一個哨笛，他便諧趣地吹出《士兵進行曲》，敲著活潑節奏的鼓聲，周旋於這群疲勞萬分的軍士之間。眾人受到節奏活力的感染，稍能恢復一點氣力。他們又再搜羅玩具樂器，全體吹奏起來，唱著，敲著，離開這個地方，走向安全的防線去。

從這個史實可以看到，玩具樂器能以活潑的節奏力量，來振作士氣，驅除疲勞，實在有救急扶危之功。今日音樂教育重視節奏樂隊的效能，並非出於偶然的事。

作品介紹

091

巖洞與石鐘

芬格爾山洞在蘇格蘭西海岸希伯拉底群島中的一個小島上。洞內闊三十英尺，長二百英尺，水深二十三英尺；天然的石柱排列形如風琴的管。碧綠的波濤，沖激洞口，聲音有如雄偉的樂曲。孟德爾頌於一八二九年遊覽該地，感受到大自然的莊嚴氣氛；三年後，乃作成一首序曲，名為《芬格爾山洞序曲》（Fingal's Cave Overture），或稱《希伯拉底序曲》（Hebrides Overture）。

一八三二年此曲初奏於倫敦，被人批評為失敗的標題音樂。後來華格納卻對此曲大加讚揚，說曲中的雙簧管能繪出微風吹拂海面的優美景色，極為精到。後人就根據了華格納的評語，並說孟德爾頌具有音樂畫家的技巧。其實，孟德爾頌並非要描繪風景，也不是要寫風浪之聲；只想表現海的清澈與浪的流動所給人的美麗印象。

中國地大物博，山川壯麗，如芬格爾一般美麗的巖洞，何止千百！可惜我們的畫家，曲家，在天災人禍的環境中，尚未能把它們繪之於畫，描之於詩，表之於樂；誠為憾事！但我們卻曾讀過蘇軾的好文章〈石鐘山記〉。（最容易找到的是在《古文評註》第十二卷。）篇中所說：

江西鄱陽湖口，有石鐘山。北魏人酈道元註釋《水經》，說此山下臨深潭，微風鼓浪，水石相搏，聲如洪鐘。唐代李渤，訪其遺跡，在潭上得雙石，扣之有聲，自認查明了石鐘山名稱的來源。有人以為用斧扣石，便有鐘聲；蘇軾不以為然，親臨視察。他在月夜與子乘舟至絕壁之下，聞水聲如鐘鼓。視之，山下皆石穴，微波沖激，遂有此聲。舟至兩山之間，有大石當中流，可坐百人，中空多竅，與風水相吞吐，發聲雄偉，與石穴的鐘鼓聲互相呼應，有如天樂。蘇軾乃說，古人所言不差，只是後人不求其詳，便加臆斷，貽人誤解。註《水經》的酈道元所見確實，但說得太簡略；漁夫鄉人皆能實地見到，但又不能詳言。若非親自夜遊湖口，就可能誤會，以為真是「用斧扣石而得鐘聲」了。

蘇軾的親自考察，實在極具科學精神；所寫的《石鐘山記》，不啻為珍貴的文獻。我們生長在錦繡河山之中，為甚不能把靈毓之氣，表之於美術和詩樂之中呢？

092

水底教堂

拉羅（Lalo）曾經作了一套歌劇，名為《懷斯國王》（The King of Ys），是採用法國布勒塔尼（Brittany）古代神話為題材。內容是說及懷斯國王有兩位女兒，同時愛上一位勇士。姊姊為了嫉妒之故，勾結敵人缺海堤以淹沒全城。百姓紛紛逃難上山，姊姊因此心中懊悔，投身入海以贖罪。此時，神靈顯現，令海水立刻退落，國土轉危為安。

這個神話題材，使德布西獲得靈感，作成序曲〈水底教堂〉。這是他所作的二十四首鋼琴序曲裡的第十首。本來是鋼琴獨奏曲，後來許多作曲家編為管弦樂演奏，也有加入人聲合唱，以增瑰麗。樂曲內容是：

一個晴朗的早晨，海水清澈。一個漁人看見水底的懷斯國教堂，從水底傳出古代的聖歌與教堂的鐘聲。

這個故事當然並非真實。但在這個題材之中，德布西能夠在作曲之時使用兩種他所愛用的工具：一是使用高級不協和弦，以表現海上波濤；二是使用古代的和聲方法，就是專用平行五

度的奧爾干農（Organum），以顯示古代聖歌風格。能夠運用神話題材，恰當地介紹出自己的和聲設計，乃是創作者所應有的技巧。

德布西的另一首序曲《牧神午後》，也有相似的創作設計。這是象徵派詩人瑪拉梅的詩與印象派作曲家攜手合作的樂曲。在歐洲民間，人頭羊身的牧神，常是吹著笛到處遊蕩，它根本不是神。羊，乃是好色的畜牲。牧神是不務正業，專追女人的壞蛋。原詩內容是：

在早晨，頭腦簡單，感情奔放的牧神在林中醒來了。它想起昨天下午的遭遇，也記不清會晤女神的一回事，到底是真實還是幻象。睡眼惺忪地遙看遠方，夢想著百花開，女神來。陽光暖洋洋，它一轉身又重入夢鄉。

德布西在樂曲開始就用長笛奏出懨懨欲睡，如打呵欠的主題；配以明亮的豎琴，溫柔的圓號，熱情的提琴，朦朧的氣氛，以表現詩中境界。他能把握特性的音樂來表達出特性的題材，言之有物。所有藝術創作，皆應如此。

克羅采奏鳴曲

093

《克羅采》奏鳴曲（*Kreutzer Sonata*）是貝多芬所作十首提琴奏鳴曲中的第九首；因為題贈給法國提琴家兼作曲家克羅采，故有此名稱。

克羅采（Rodolphe Kreutzer, 1766–1831）是歐洲四大提琴名師之一。其他三位，是義大利的韋奧第（Viotti），法國的羅德（Rode），白耀（Baillot）。他們不但是技術精練，作曲也是極為著名。克羅采也並非因貝多芬題贈此曲而聞名於世；他所作的四十二首提琴練習曲，早已馳譽樂壇，一直都是提琴學生的必修課本。

本來，這首奏鳴曲之作成並非為了克羅采，而是為了英籍提琴家佐治布列治滔瓦（George Bridgetower, 1780–1860）。貝多芬寫他的名字為 Brischdower。布列治滔瓦原籍非洲，人們給他的綽號是「阿比西尼亞王子」。他是在法國學習提琴的，常居留於法國與義大利。曾在一八一一年赴英國，接受劍橋大學的音樂學位。是他請貝多芬作成這首提琴奏鳴曲，一八○三年五月初次演奏，布氏奏提琴，貝氏奏鋼琴。此曲在演奏時，布氏所用的提琴譜，抄寫得很潦草，奏得

並不完美。貝多芬所用的鋼琴譜，處處都是空白和一些只有作者纔看得懂的符號；他是依照腹稿即興奏出的。此次演奏的報導是貝多芬奏得很出色，尤其是第二章，由於氣質高雅，博得滿堂喝采；並且在熱烈掌聲之中，再奏此章。根據鋼琴家丘爾尼（Czerny）所記述，布氏奏提琴的姿勢很怪，聽眾看見常會忍不住笑。根據布氏自己所寫的回憶錄，說他在演奏會中把其中一頁臨時加以改變奏出來。奏完此曲，貝多芬甚為高興，擁抱他，大叫「好極了！再來一次吧！」

可是這兩位夥伴，友誼並不久長。後來貝多芬把此曲改贈給克羅采，布氏就極為生氣；兩人為此事大吵一場，分手了。

這首提琴奏鳴曲，共分三章。第一章由慢的引曲開始，帶出激昂興奮的主題。第二章是徐緩的小曲以及四次變奏；初演受到喝采再奏的，便是此章。第三章是活力充沛的急速終曲。在首尾兩章之中，提琴與鋼琴的合奏，並非描繪靜美的和諧，而是狂烈的節奏與沸騰的熱情，其中表現出衝突的協調，使聽者很難感到平靜。

俄國大文豪托爾斯泰（Tolstoy, 1828–1910）聽了此曲，深深受到刺激；他既愛聽此曲，同時又害怕此曲。他那敏感的心靈，體會到在這種興奮的音樂裡，隱藏著極為危險的成份。他用此曲的名字寫成一本小說，敘述一位太太與一位提琴家合奏此曲，感染了音樂中的奔放感情而私奔，使丈夫因妒恨而殺妻。托爾斯泰認為音樂裡的奔放感情，很容易破壞德性，造成社會悲劇。

他熱愛貝多芬，也很喜歡蕭邦作品；但他很害怕音樂裡所蘊藏著的危險力量，他怕音樂用得不

當之時，就能使人墮落。他忍不住說，「音樂應該是國家的事業。這種具有危險魔術力量的音樂，必須由國家控制」。他讚美中國古代之設立太常樂官，禁止人們濫用音樂。他卻不曉得，比他早生一千餘年的中國詩人白居易（七七二——八四六），曾經憤然斥責太常樂官之無能。我們若能讀到他的諷諭詩〈立部伎〉就可明白了 ❶。

其實，對於一般人，音樂並不會有如此的危險性；唯有感覺奇銳的衛道者，才有如此的憂慮。事實上，音樂有如烈性的藥品，能立刻致命，也能起死回生；用於惡，易得惡果；用於善，也易得善果。使用音樂之前，必須修養德性。音樂之為善為惡，並不是要靠樂官來控制，卻該由每個人自己來主持。德性良好的人，使用音樂，實在是百無禁忌的。

❶

〈立部伎〉，見本集內第一百四十篇。

094

浩歌待明月

《大地之歌》是奧國作曲家（原籍波希米亞）馬勒所作的交響曲，內分六個樂章，每章之內，加入獨唱。所用的歌詞是根據德國詩人漢斯比特治所譯的中國唐代詩作，包括李白的〈將進酒〉、〈青春樂〉、〈採蓮曲〉、〈春日醉起言志〉；孟浩然的〈宿業師山房期丁大不至〉；王維的〈送別〉，並有摘譯自張繼的詩句。（關於張繼的詩句，有人因譯音而誤為錢起；但因並非根據其全首作品，只是斷章取義，究竟是張繼還是錢起，可以不必查考。）

馬勒這首作品，創作於苦惱與疾病的生活中，樂曲內容，偏向於憂鬱厭世。他甚至耽心聽者會受不了樂曲的悲傷而自殺。但我們看了這些譯為德文的唐詩，實在啼笑皆非。詩句經過增刪，已經全部走了樣；更可怕的是誤解詩意。根據錯誤的詩意作曲，無論樂曲作得如何精美，也實在是一大憾事了。

現在選出其中的歌詞，加以分析，便可明白我感慨的原因。《大地之歌》第五章是男高音獨唱，歌詞是李白的〈春日醉起言志〉。原詩云：

處世若大夢，何為勞其生。所以終日醉，頹然臥前楹。

覺來眄庭前，一鳥花間鳴。借問此何日，春風語流鶯。

感之欲嘆息，對酒還自傾。浩歌待明月，曲盡已忘情。

德文歌詞的內容如下：（按歌詞內容譯回中文）

如果人生僅為一場幻夢，努力與勞苦均為何？我要喝，要整天喝酒，喝到不能再喝。當喉嚨與靈魂唱到不能再唱之時，我就搖搖地走到我家門口，舒舒服服地睡一覺。當我睡醒時，聽到了什麼？聽！小鳥在草叢中歌唱！我問，是不是春天已經到來了？真有點像在夢境！鳥兒婉囀，是啊！是春來了！她在一夜之間來到大地。我聽得入神。小鳥在歌唱，在輕笑。我重新斟滿酒杯，將之喝乾；並且一直唱到月亮照耀於黑暗的天空。等到不能歌唱，再進到夢境安息。管它什麼春天！只給我泥醉吧！

且看最後這幾句，與李白的「浩歌待明月，曲盡已忘情」的意境，相差何止千萬里遠！

095

白雲無盡時

馬勒作《大地之歌》之時，正在苦惱的病中；樂曲偏向憂鬱厭世，不足為怪。此曲加入的獨唱歌詞，標明是採自中國唐代詩人作品；而譯詩者太過幼稚，又加增刪，使原詩面目全非，實在是罪過。

此曲第一章，男高音獨唱的詞句是根據李白的〈將進酒〉。原詩內的「天生我材必有用，千金散盡還復來。……五花馬，千金裘，呼兒將出換美酒，與爾同銷萬古愁」，聲韻鏗鏘，情感奔放；在德文歌詞裡，卻是：「朋友們，拿酒來，齊乾杯。生既黑暗，死亦黑暗。」這就全然走了樣，根本不應涉及詩人李白的名字！

第六章女低音獨唱所用的歌詞包括兩首唐詩；第一首是孟浩然〈宿業師山房期丁大不至〉。原文是：「樵人歸欲盡，煙鳥棲初定。之子期宿來，孤琴候蘿徑」。這是寫出黃昏景中，詩人抱著琴久候朋友未至而絕不埋怨；這種閒逸的心情，充份表現出詩人敦厚的品格。但德文歌詞的後段，經過增刪之後，就全不是原來的意境：「小鳥靜棲於樹枝，世界進入夢境。

冷風吹過松蔭下，我站在此地等候朋友，為的是作最後的告別。我抱著我的琴，在柔軟的草叢中徘徊。多美啊！永恆的愛，生命，醉了的世界！」在歌詞中說及「最後的告別」，根本不應提及是孟浩然的詩！

此章內的第二首詩，是王維的〈送別〉。原詩云：「下馬飲君酒，問君何所之。君言不得意，歸臥南山陲。但去莫復問，白雲無盡時」。德文歌詞內容是：「他下馬伸手來喝離別之酒。我問他到底要到那兒去，也問為什麼要離去。他以黯淡的聲音回答，我的朋友啊，此世間沒給我幸福。我到何處？我到山中去，尋求讓孤獨的心休息之所。我徘徊著尋求故鄉，找尋我的地方。……春天一到，所愛的大地處處開花。新綠，永遠地呈現一片青色。永遠地，永遠地！」

且不談所加的尾巴是否恰當，譯詩者與作曲者全然無法了解原詩的意境。灑脫超然的胸懷，絕不應演繹為憂鬱厭世的思想。至此，我們就該醒悟：靠外國人來介紹我國文化，非但錯誤百出，而且錯得可怕！

李白的〈採蓮曲〉

096

唐代詩人李白所作的〈採蓮曲〉，原詩如下：

若耶谿傍採蓮女，笑隔荷花共人語。日照新妝水底明，風飄香袂空中舉。岸上誰家遊冶郎，三三五五映垂楊。紫騮嘶落入花去，見此踟躕空斷腸。

這首詩的前半，寫出少女們的美麗快樂，後半則寫出少女們的蕩漾春心。兩段各用不同的韻，顯示兩種不同的境界。瀟灑脫俗的詞藻，流水行雲的句法，實為難得之作。

馬勒的交響曲《大地之歌》，第四章〈美〉，是選了李白這首〈採蓮曲〉譯成德文，用作獨唱歌詞。這是德國詩人漢斯比特治所譯。今按其歌詞內容，譯為中文，以明其內容：

年輕的姑娘們在岸邊採蓮，她們坐在荷花叢中，採得花兒放在圍裙裡，互相呼喚，高聲談笑。黃金色的太陽照耀她們的身段，影子投在靜水中。一陣微風輕拂，颺起她們的衣

，散播出芬芳香氣。漂亮的青年們騎著駿馬經過，如一道陽光，馳過楊柳的綠影。青春的新鮮氣息，乍然湧現了。馬蹄踏過花草，踏碎地上的落花。轉眼間，馬嘶人遠。美麗的姑娘，目送騎馬的人們遠去，心裡不勝惆悵。在她張大的眼睛裡，在她黯淡的凝視中，升起心中的情慾來了。

德文歌詞，把原詩譯出應用，並無刪削；但嫌加多了自以為是的見解，同時也誤解了原詩的意旨。「笑隔荷花共人語」，「岸上誰家遊冶郎，三三五五映垂楊」，這些活潑的神態，德文歌詞裡完全沒有表現出來。譯者顯然不懂「香袂」只是說女人的衣袖；加用了「散播芬芳香氣」，乃屬蛇足。「踟蹰空斷腸」只是寫少女思春，實在用不著說到升起情慾那麼嚴重。「紫騮嘶入落花去」，只寫騎馬的人遠去；譯者加用「馬蹄踏過花草，踏碎地上的落花」，就犯了過份渲染之病。原詩剛說到「花園相會」，譯者就急急說到「辣手摧花」，真是大煞風景了！

至此，我想再提出這句話：讓別人來介紹自己的文化遺產，實在並不是一件值得歡喜之事。

他們認為是加意添妝，我們看來，實在是佛頭著糞而已。

097

佛偈歌曲

佛偈是談禪的詩句。唐代五祖，六祖所作之佛偈，是人所共知的名作。我想把兩首佛偈都編為歌曲，以增趣味。剛巧韋瀚章教授，又按照六祖的佛偈，續了一首，意境尤為豁達；於是我就把三首佛偈，編為一首合唱組曲。下面是這首歌曲的解說：

據《傳燈錄》所載，當日南宗五祖弘忍（公元六○一年至六七四年，時為隋、唐年間），在湖北黃梅，欲求法嗣；乃令徒弟諸僧，各出一偈。上座神秀說道：

身似菩提樹，心如明鏡臺；
時時勤拂拭，莫使有塵埃（亦作「惹塵埃」）。

彼時，慧能在磨坊碓米；聽了這一偈，說道：「美則美矣，了則未了」。因念一偈曰：

菩提本無樹，明鏡亦非臺；

本來無一物，何處染塵埃。

五祖乃將衣鉢傳給慧能，是為六祖（公元六三八年至七一四年，時為唐代）；後圓寂於粵北韶州。六祖之金身，存於韶州南華寺。

現在，韋瀚章教授再續一偈曰：

　　菩提與明鏡，非樹亦非臺；
　　既然無一物，豈更有塵埃。

倘若當年五祖聞之，可能將衣鉢不傳給慧能而傳給韋瀚章教授；如此，則我們今日，就不可能唱到「更那堪牆外鵑啼，一聲聲道不如歸去」（〈思鄉〉），「憶個郎遠別已經年」（〈春思〉）等好歌詞了。

韋教授曾將此佛偈演繹為一篇抒情詩，已送交林聲翕教授作曲，將來當可發表。我這首合唱組曲，只是拋磚之作而已。

098

藝術歌《晚晴集》

香港音樂同仁對韋瀚章先生之敬愛，極為深切。

韋瀚章先生數十年來，潛心為中國新樂創作歌詞，成績輝煌，有口皆碑。他與黃自先生合作的〈旗正飄飄〉，〈抗敵歌〉，為中國音樂開展了新的一頁。愛樂人士，對韋先生的默默耕耘，都存有摯誠的敬意。

一九七六年一月，是韋先生的七十一歲壽辰。華南管弦樂團出版部要表示對這位詞人的敬愛之情，正在編訂韋先生作詞的樂曲集；計分四集印出：

（一）《晚晴集》，林聲翕作曲。

（二）《芳菲集》，黃友棣作曲。

（三）黃自先生作曲專集。

（四）其他各位作曲家為韋先生詩詞作成的曲集。

目前得到香港幸運樂譜服務社白雲鵬先生之贊助，在此月內，先印出《晚晴》，《芳菲》兩集，

以祝詞人之壽。

《晚晴集》之內，除了序歌〈晚晴〉之外，有抒情歌曲三十首，全冊約為一百頁，均為韋瀚章先生作詞，林聲翕先生作曲；詩意深長，樂情雋永。內容包括：

(一)人人喜愛的獨唱歌曲，有：〈白雲故鄉〉、〈秋夜〉、〈燕子〉、〈紅梅曲〉、〈日月潭曉望〉、〈春深幾許〉、〈黃昏院落〉等；合唱歌曲，有：〈迎春曲〉、〈重遊西湖〉、〈圍爐曲〉、〈旅客〉、〈希望〉等等。

(二)難於覓到的優秀歌曲，有：〈春光好〉、〈登高山〉、〈聽雨〉、〈慈母頌〉、〈放牛歌〉、〈送別〉、〈寒夜〉等等。

(三)黃自先生作《長恨歌》所缺了的三章，《驚破霓裳羽衣曲〉、〈西宮南內多秋草〉、〈夜雨聞鈴腸斷聲〉，均已由林先生補作，並列此集之內。

(四)韋先生的近作《鼓盆歌》，包括三章獻與其愛妻的悼亡詞（〈遺照〉、〈紀夢〉、〈週年祭〉，這些由心坎透出的詞句，真是一字一淚，把真誠之愛，長留人間。

韋先生的別號是「野草詞人」，林先生乃引用李商隱的詩句「天意憐幽草，人間重晚晴」，取「晚晴」為歌集之名；並請韋先生作新詞〈晚晴〉，譜成合唱曲，用為序歌。

099

《芳菲集》的內容

韋瀚章先生數十年來創作歌詞，使中國樂壇增添光彩。為賀韋先生的七一大壽，華南管弦樂團出版部，設計將他的作品彙印成集，以榮耀詞人的功績。幸運樂譜服務社白雲鵬先生樂意先印出林聲翕先生作曲的《晚晴集》與我作曲的《芳菲集》，以後再印行黃自先生與列位作曲家為韋先生詞作所譜成的樂曲集。這是深具意義之事。

《芳菲集》除了序與跋兩首歌曲之外，共有韋先生作詞的樂曲十八首，其中多為合唱曲，約為二百頁。

合唱曲有〈碧海夜遊〉、〈漣漪〉、〈花信〉、〈逆旅之夜〉、〈生活之歌〉、〈佛偈三唱〉、〈青年們的精神〉等等。〈秋夜聞笛〉、〈愛物天心〉、〈鳴春組曲〉，則是獨唱樂曲，演唱之後，被合唱團體請求改編為合唱用曲；故將獨唱，合唱，同列於集內，以利查考。

這集裡，有些合唱歌曲是最近編作。〈飛渡神山〉、〈鼓〉、〈笑哈哈〉、〈繼往開來〉，都是未曾發表過的新歌。另有器樂曲三首，〈夜怨〉是朗誦與長笛獨奏，〈四時漁家樂〉、〈狸奴戲絮〉，

則是提琴與鋼琴的合奏曲。

《芳菲集》的每首歌曲，都用專頁印出詩人原作的詞句，並加作曲說明，以便了解其內容。

為向這位「野草詞人」致敬，我選了兩位青年詩人的詞作，譜成合唱曲；一是程瑞流先生所作的〈岡陵頌〉，放在卷後，用作跋。

《野草讚》，列在卷首，用作序；一是黃瑩先生所作的

《芳菲集》的命名，取自黃瑩先生的《野草讚》。原詞云：野草野草，綠意縈繞，芳菲年年，長生不老。不與繁花競艷，不和大樹爭高。經多少風吹雨打，雪凍霜凋；依然是生機盎然，洒脫逍遙。雲天的閒情，山水的逸趣，離不了他的懷抱。……

程瑞流先生的〈岡陵頌〉，可以表達出音樂同仁們對韋瀚章先生的誠懇祝賀之情：

彬彬君子範，詞章見真情。〈旗正飄飄〉風雲壯，歌聲慷慨似雷霆。喚醒全民齊「抗敵」，請纓報國作千城。情豪放，志堅貞，筆有長鋒勝甲兵。半生南來北往，海外任飄零。砥節冰清，樂天渾忘歲月更。立德化人，樂道超然丰采盈。岡陵不老，松柏常青；嘉言被四海，懿行享遐齡。

致敬野草詞人

100

一九七六年一月中旬，香港樂壇有一個盛會；這是音樂朋友們祝賀野草詞人韋瀚章先生七十一歲壽辰的敘會。這並不是由什麼會社所辦的例行儀式，而是純粹出自同仁們真摯的敬愛之忱。這是詩詞與音樂親密結合的象徵，實在是極為難得的敘會。

野草詞人韋瀚章先生，數十年來為中國新樂創作歌詞，成績輝煌。華南管弦樂團出版部，為表祝賀之誠，特蒐集韋先生作詞的樂曲，編印而成兩本專集，由幸運樂譜服務社白雲鵬先生印出：一是林聲翕先生作曲的《晚晴集》，另一則是我作曲的《芳菲集》。至於黃自先生以及其他作曲家為韋先生歌詞所作的樂曲，將來陸續編訂面世。程瑞流先生對於韋先生的為學與做人，素極敬佩；自願將上列兩本專集，每種加印五百冊，以贈愛樂朋友。凡於上月曾去信給程瑞流先生或白雲鵬先生的朋友們，均可在這個月內，獲得《晚晴》、《芳菲》各一冊，以留紀念。這是完全免費的贈品，甚至回郵費用，均由程先生贈送。

《晚晴集》是林聲翕先生作曲，由一九三八年的〈白雲故鄉〉開始，直到現在，作品包括

藝術歌曲，學校教材，電影插曲，〈長恨歌〉補遺，聯篇歌曲；獨唱，合唱，共三十餘首，全書一百頁。書家陳荊鴻先生題封面，詩人何志浩先生題扉頁。何志浩先生錄出唐代詩人李商隱的〈晚晴詩〉，以贈該集，殊為珍貴。〈晚晴詩〉云：

深居俯夾城，春去夏猶清。天意憐幽草，人間重晚晴。

併添高閣迴，微注小窗明。越鳥巢乾後，歸飛體更輕。

《芳菲集》是這五年來我為韋先生歌詞所作的樂曲，大部份是合唱曲，並提琴，長笛的獨奏。冊內包括歌曲二十首，共二百頁。書家李韶先生題封面及扉頁。

這兩集的各首樂曲標題，皆請韋先生親筆書寫，冊內並夾有一頁韋先生親筆寫的謝啟；漂亮的題字，精湛的歌詞，實為最佳的音樂紀念品。音樂朋友們，皆對韋瀚章先生有深厚的敬愛之忱；正如黃瑩先生〈野草讚〉所說，祝野草詞人「芳菲年年，長生不老」；又如程瑞流先生〈岡陵頌〉所說，「砥節冰清，立德化人。嘉言被四海，懿行享遐齡」。

101　健康情緒的歌曲

貝多芬在痛苦的生活裡，創作奮勇戰鬥的第五交響曲《命運》，同時，也在創作歌頌自然的

第六交響曲《田園》。藝術創作者的內心生活，經常能夠平衡，不為物累；在痛苦之中仍然能夠

振翅高飛，能保持健康愉快的寧靜。

韋瀚章教授這兩年來，在影隻形單的生活中，在心情悲痛的日子裡，寫下不少斷腸詩篇，

同時亦不忘振作起來，為大眾的健康情緒寫作歌詞。這首〈笑哈哈〉是最近才印好的歌曲。原

詩如下：

笑哈哈，哈哈笑。笑的玩意（兒）真奇妙，笑的道理太深奧；每天笑幾場，健康長可保。

發脾氣，心兒蹦蹦的跳；動肝火，胸口烘烘的燒。悲傷煩悶教人瘦，愁眉苦臉令人老。

不如拋下了憂愁，放寬了懷抱；嘻嘻哈哈笑個飽，輕輕鬆鬆活到老。你想這樣好不好？

你說好笑不好笑？笑！笑！笑！張開嘴巴大家笑！

香港健康情緒學會，力求促進每個人的健康生活。林聲翕教授曾任會長，韋瀚章教授曾主理該會學術組。林教授也曾作了一首〈笑之歌〉（嘻哈呵），從音樂推廣健康情緒的生活；韋教授又作〈笑哈哈〉，以力行代替空談，實在值得稱許。

藝術工作者為了保持健康情緒的生活，常有一份幽默感，助人跳出痛苦的難關。韋教授也曾用廣州語寫了一首〈浪淘沙〉，題為「甲寅歲暮聞擬加稅，感賦打油詞」，詞云：

加稅又加捐，真正該鑽！屋租差餉盡齊全，柴米油鹽剛漲定，又攪渦漩？！

雙眼泛紅圈，幾咁心酸！何時何日得捱完？急景凋年還撲水，撲到頭穿！

這是詞人的遊戲文字，說到嚴肅的題材，仍然沒有失去幽默的風格。且把這首詞作曲演唱吧，你可能替眾人洗除抑鬱，使人人振作，永保情緒生活的健康。

一首民歌造成的歌劇

102

《木蘭從軍》是黎覺奔先生編劇作詞，我為之作曲的小歌劇。劇情由木蘭見軍帖開始，演至登程從軍為止。一幕之內，分為三場，各場內容是：第一場，木蘭與堂兄花明，決心從軍；第二場，木蘭說服父母及長姊，同意她從軍；第三場，鄉民熱烈歡送木蘭登程。全劇主旨在闡揚孝親愛國的倫理要義。

從作曲方面說，這是用一首民歌為基本素材所發展而成的歌劇。下列所述，是如何運用這首民歌的設計。

幕啟之時，眾兒童在庭前遊戲，唱出這首活潑的甘肅民歌〈括地風〉，選用的歌詞是十二月與正月兩段：

十二月裡來一年滿，胭脂銀粉都辦全，打打扮扮過新年。

正月裡來是新春，青草芽兒往上升，天憑日月人憑心。

這首民歌唱出之後，繼續以啦啦啦唱出它的對位曲調；然後同時唱出，成為熱鬧的二重唱。

在這場裡，有兩段重要的歌曲：一是木蘭的獨唱（說明既無長兄代父從軍，則女子也應能上陣）；另一是木蘭與堂兄花明的二重唱（強調不分男女，保衛中華）。

第二場，以木蘭之父花弧獨唱為開始，繼以木蘭分別說服父母與長姊，各人殷殷囑咐，表現出親情的至美境界。結束這一場的主題歌，實在是〈括地風〉的對位曲調，先在此獨立出現；詞句是：男兒報國古名言，巾幗鬚眉意志堅。同仇敵愾驅強寇，忠孝兼俱萬古傳。

第三場，鄉眾齊集，歡送木蘭。群童歌舞，唱出〈括地風〉的曲調，而填入主題歌〈男兒報國〉的詞句。經過鄉民餽贈之後，老父囑咐女兒「寧死莫辱爹娘」；木蘭拔劍砍石，誓驅強寇。眾人熱烈唱出讚美歌聲；這是〈括地風〉而用主題歌的詞句；又加入主題歌的倍時曲調，同時唱出。實在，整個熱鬧的合唱，皆是用一首民歌以對位技術發展而成；故這個歌劇的作成，乃是建立在一首民歌之上。

前年七月，由明儀合唱團主辦，請香港音專諸位師生在大會堂演出，成績甚佳。東大圖書公司已將樂譜印行，謹請高明，不吝指正。

103

問鶯燕

楊柳絲絲綠，桃花點點紅。

兩個黃鶯啼碧浪，一雙燕子逐東風。

恨只恨，西湖景物全空。

佳麗姍姍天欲暮，銜愁尋覓舊遊踪。

跨孤舟，慢搖槳，

泊近柳陰深處，輕聲問鶯鶯燕燕：

「無限春光容易老，故人何不早相逢？」

這是許建吾先生所作的歌詞。感情真摯的詩句，並非描繪西湖之美，而是對著零落的西湖懷念故人。詩中所用的詞藻如：恨只恨，景物全空，姍姍，天欲暮，銜愁，舊遊踪，孤舟，慢搖，春光易老；皆蘊藏著黯淡之情，而心中仍懷著無窮希望。為此詞作曲，我認為不宜過份渲

染哀傷的色彩；卻該表現得宛如東方美人那樣，未歌先咽，欲笑還顰，纔可惹人憐愛。自從一九五四年首次演唱以來，此曲常蒙聽眾厚愛，大概是由於曲調之中具有濃厚的中國風味之故。

〈問鶯燕〉本來並非一首獨立的抒情歌，而是《祖國戀》大合唱的一個樂章。《祖國戀》的各章內容是：

序歌　念祖國——敘述遠別祖國的遊子心情。

第一章　偉大的祖國——歌頌祖國的「文明進步早，和平重王道」。

第二章　秦淮碧——描繪首都南京的「六朝金粉，清輝耀古今；中山陵墓，浩氣貫卿雲」。

第三章　團城臥斷虹——讚美故都北平「是文化古城，是藝術之宮」。

第四章　問鶯燕——寫出西湖今非昔比，懷念遠方故人，但願能夠早相逢。

第五章　奔向祖國——慨言「祖國恩比長城長，我們心比長江長。我們甘願流汗，流淚，流血。奔向祖國，建立自由的家邦」。

在整個大合唱之中，〈問鶯燕〉是用女聲三部合唱，為最後一章〈奔向祖國〉的奮發激昂蓄勢。〈問鶯燕〉的結尾，在低音用三個沉重的和弦，重述「早相逢」的三個音，用作〈奔向祖國〉的引曲。倘若此曲用為獨立演唱，則這三個和弦就可以省略。

許建吾先生完成此詩之後，我曾與他商量修訂「低聲問鶯鶯燕燕」的一句。古來詩人常用「低聲問」於作品之中（例如周邦彥的詞〈少年遊〉裡說「低聲問向誰行宿，城上已三更」）。「低聲」，實在只是「輕聲」，不如改用「輕聲」來得更為合理。許先生毫不遲疑，立刻接受我的建議。其次，我認為「鶯鶯燕燕」有點兒涉及路邊天使，不如取消疊字。許先生不很同意；因為朗誦起來，有些蹩腳。商量結果，我在曲調之中不用疊字；但在合唱聲部及伴奏裡則保留疊字，在歌詞印出之時，仍依詩句保留疊字；這個原則，沿用至今。

〈問鶯燕〉共有四個版本：㈠《祖國戀》大合唱內的女聲三部合唱，是降 B 小調，一九五四年七月印行。㈡改為獨唱用，調子同前。㈢改編為混聲四部合唱，用 C 小調（提高了一個全音）。一九七三年印行。㈣根據混聲合唱改編為女高音獨唱，並加入裝飾樂段，另編管弦樂隊伴奏譜。

許建吾先生的歌詞，我為之作曲的尚有〈雲山戀〉（三章），〈生命之歌〉，〈羊腸小道〉；獨唱曲有〈春之歌〉（三章），〈黑霧〉，〈遠景〉，〈十字街頭〉等。〈黑霧〉並改編成混聲合唱，為各合唱團體所常用。

104

鳳陽歌舞

多年前，我住在菜圃側的小樓上，窗外有兩株桃樹。在春天，桃花盛開，我獲得房東的同意，可以用有鉤的小繩，把一枝桃花拉入我的窗內。這枝花開完了，又可拉另一枝。住室洋溢著桃花的芬芳，引來蜂兒終日穿梭徘徊。花謝後，結成桃子。我把結滿桃子的枝椏拉近窗來，隨時摘下鮮果，吃完一枝又另拉他枝。窗前散放出桃子的香味，惹得鳥群不停飛來歌唱。——桃樹與小樓，本來早已存在，各不相關；只要我有小繩在手，就可以把它們結合為一。別人看來，很難分辨出，到底是桃樹為我住此而生，抑或我為桃樹之生而住此。事物本天成，只憑機緣撮合起來。

安徽的兩首民歌，〈鳳陽歌〉與〈鳳陽花鼓〉，我要用對位技術的繩子，把它們結為一體；恰似月老用紅繩把有情男女纏繞起來一樣。原有的歌詞，〈鳳陽歌〉裡的「十年倒有九年荒」，〈鳳陽花鼓〉裡的「我家老婆一雙大花腳」，可說是風馬牛不相及；必須使用內容統一的歌詞，乃能使兩首歌曲結合得更完美。因此，我採用何志浩先生為〈鳳陽歌〉新配的歌詞，將其兩段

詞句，分別填入兩首民歌應用。因為歌詞是描述鳳陽的歌與舞，故用此為組曲之名。

〈鳳陽花鼓〉的樂譜，填入第一段新詞，用男聲為主：

歌鳳陽，舞鳳陽，鳳陽姑娘巧模樣。

鳳陽花鼓跨腰上，一步一搖走街坊。

打起花鼓咚咚響，盤旋來往俯與仰。

儀態萬千�.紅妝，對對起舞喜洋洋。

〈鳳陽歌〉的樂譜，填入第二段新詞，用女聲為主：

歌鳳陽，舞鳳陽，鳳陽旖旎好風光。

麗日和風梟重楊，燕子呢喃掠花香。

春到江淮春夢長，春山含笑鶯飛翔。

春水微暖戲鴛鴦，青春結伴好還鄉。

最後是兩首歌同時唱出，互相追逐，先後呼應。鑼鼓節奏的句子，此起彼伏，貫穿全曲，恰似串珠成鍊的彩絲。

把兩首民歌，用對位技術編成合唱，宛如把桃樹與小樓結合起來，各自獨立而互為輔助。

如果聽起來覺得有趣，只因我國有無數珍貴如鑽石的民歌為素材；我只是串石為鍊的工人而已。

老太太裁新衣，順手搬出兒子的大提琴來做身型衣架。大提琴的大肚皮，尺碼剛合她的身裁。鄰居認為這個大提琴，實在是專為她裁衣而設的道具。到底大提琴是否專為裁衣而存在呢？

只要運用機智，現有的一切材料，皆可服務於我。合唱民歌之編作，也是運用這個原則。

〈天山明月〉是用已有的新疆民歌編成的合唱歌曲，全曲結構是奏鳴曲體。奏鳴曲體的呈示部有兩個主題，我採用何志浩先生的詩為歌詞：

(一) 天山明月罩南北，兩大盆地皎月色。維吾爾族哈薩克，通宵達旦舞不息。
哈密瓜果大又甜，吃了一個還要添。要買就想買一籃，說道價錢十分廉。

(二) 阿爾泰山真正好，天富金鑛是瑰寶。不管男女老和少，有吃有穿用不了。
伊犁天馬嬌如龍，日行千里快如風。縱橫馳騁逞英雄，騎兵善戰立大功。

我將第一段詞填入活潑的〈沙里洪巴〉，用為第一主題；每句之後，皆加插一句「新疆地方

105　天山明月

美呀美」。又將第二段詞填入柔和的〈喀什噶爾〉，用為第二主題。

在奏鳴曲體的開展部，我用了自由幻想曲，選用〈青春舞曲〉為素材，也是何志浩先生所配的歌詞，其中有「青春可愛，愛苗長在少女的心」的佳句。這段樂曲由男聲主唱，女聲以啦啦伴唱；伴唱的曲調就用〈青春舞曲〉的曲調為「減時進行」。這是「減時卡農曲」的技術。

最後是奏鳴曲體的再現部，我把兩個主題同時進行，結成一體。第二主題比原來的時值加倍，這是「倍時進行」的技術。尾聲則將「新疆地方美呀美」反覆開展。

運用已有的民歌互為襯托，恰似利用大提琴以裁新衣，可以例證使用對位技術來把民歌藝術化。我編〈迎春接福〉（粵北民歌組曲）、〈紅棉花開〉（廣東小調組曲），皆屬於此類設計。我國民歌，量多質美，宛如各地豐富的鑛藏；該如何去開採這些鑛藏呢？徒靠雙手去挖，只用鋤鏟去掘；是否就能開採得了呢？從事音樂工作的人，當然懂得答案。

106

偉大的母親

母親，母親，偉大的母親！

推乾就濕，倚閭倚門；和丸，畫荻，刺背，擇鄰。

以自己的勞瘁，換取兒女的幸福；

以兒女的成就，抵償自己的酸辛。

真誠的母愛，罔極的親恩：

如天高，如地厚，如流遠，如海深。

我愛母親！我敬母親！自愛愛國，行道立身。

這是二十年前（一九五六年）香港九龍居民聯誼會慶祝母親節大會所邀請編作的母親節紀念歌。作詞者李韶（士秀）先生，現任珠海書院國學教授；他把「孝」字解釋為愛親與敬親，實在非常正確。根據《孝經》第一章所說，孝的開端是自愛，就是「身體髮膚，受之父母，不

敢毀傷」。孝的終極目標是愛國，就是「立身行道，揚名後世以顯父母」。李韶先生能以歌詞闡揚孝的真義，殊為珍貴。

歌詞之內，提及我國古代四位名人的賢母故事，我們應該有所認識。柳仲郢之母，以苦味的熊膽和藥成丸，使兒服食之後，夜讀不倦。歐陽修之母，節省買紙筆的錢，以荻畫地，教兒識字。岳飛之母，刺背為訓，使兒子終身不忘精忠報國。孟軻之母，三次遷居，擇鄰而處。這些都是流傳後世的賢母史蹟，值得歌頌。

樂曲之作成，前段我用三拍子的抒情歌，最後一段則用四拍子的進行曲。這說明我們歌頌母愛，猶嫌未足；必須坐言起行，以實踐來發揚孝道。

每年五月的第二個週日是母親節，六月的第三個週日是父親節。一般人歌頌父愛，遠不及歌頌母愛之熱烈。在母親節歌作好後八年，香港孔聖堂乃邀請再作一首父親節歌，歌詞也是請李韶先生執筆，將於下文介紹之。

107

父親節歌

父親節紀念歌，是一九六四年六月香港孔聖堂邀請編作，至今已經十二年。歌詞是國學家李韶先生所作：

父兮生我，德貫三綱。拊畜長育，劬瘁慈祥。

鯉遵庭訓，詩禮用張。燕山矩範，五桂名揚。

為子喪明，情深卜商。顧雍捏掌，血染襟裳。

春暉覆照，愛日孔長。行親遺體，敬本勿忘。

這首不是口語化的歌詞，也許有人嫌其深奧。如果詳細了解其內容，就可以認識其優秀之處。歌詞分為四段：首段說明父德之偉大，第二段舉出父教的史實，第三段舉出父愛的史實，尾段說明為人子者，報答父恩，必須修身慎行，執事以誠。

第二段所舉兩個父教的史實，該加註釋。鯉就是孔子的兒子。當他誕生之時，魯昭公以鯉

魚賜給孔子；為了紀念此事，遂以鯉為名，字伯魚。《論語》說及孔子對兒子的教導「不學詩，無以言」、「不學禮，無以立」；兒子服從父教，退而學《詩》，學《禮》，終成賢人。五代之時，竇禹鈞居於燕山，高義篤行，家法為一時表式。有五子，皆為傑出賢人，被尊稱為五桂。

第三段所舉兩個例，是說明父愛的史實。子夏是孔子的弟子，姓卜名商，子夏是其別號，以孔門詩學傳於後世。《禮記・檀弓》記載，子夏因喪子悲痛，乃至兩眼失明。《世說》記載漢代豫章太守顧劭（顧雍的兒子），逝世的消息傳到家中，顧雍極為悲痛，以指甲捏掌，血流沾襟。這都是父親愛子情深的史實。

尾段說明報本的要旨。春暉有如父母之恩，孝子深恐事親不能久長，故愛惜光陰。美國約翰杜斯德夫人發起紀念父親，選定每年六月第三個週日為父親節；因為太陽熱力，全年之中以六月為最溫暖；父親的恩德，如陽光之滋長萬物。《大戴禮記》：「身者，親之遺體也。行親之遺體，敢不敬乎！」

這首父親節歌，曾由聲樂家常椿蔭先生指揮珠海書院合唱團演唱，成績優異。今年六月的節日，還會再唱，以表彰父愛。

108

驪歌高唱

蟬鳴荔熟的季節，已經到臨；轉瞬之間，又屆驪歌高唱的時光。學校的結業禮，或者歡送畢業同學，經常齊聲高唱〈友誼萬歲〉，藉表送別之情。

這首英國蘇格蘭民歌，經詩人羅勃龐斯配上新詞，而風行全世界。為了歌詞樸素，輔以單純的五聲音階曲調，獲得世人激賞。常用的中文譯詞，開始的句子是：

生平良朋，豈能相忘，別後能不懷想？……

這首〈友誼萬歲〉，自從電影《魂斷藍橋》把它改編為緩慢的圓舞曲（三拍子），配上惜別的劇情，極能感動聽眾。在每年除夕的敘會裡，子夜鐘聲一響，人們便齊聲歌唱此曲，表示惜別流光。因此，一般人都以為這是帶有傷感的懷舊歌曲。其實，此歌並非表現黯然的惜別之情，而是顯示快慰的歡欣之樂，不應有悲傷氣質。

羅勃龐斯作詩，喜歡使用蘇格蘭的土語。這首歌的名字 Auld Lang Syne，乃是土語的讀音，

原文是 **Old Long Since**，即是指「長久相識的老朋友」。有一位音樂教師告訴我，他只曉得這是送別歌，但不曉得歌名的原義。只要明白了題目，就該曉得不該哭著唱。

羅勃龐斯配詞的蘇格蘭民歌，多數是純樸的五聲音階歌曲，常受我國人所偏愛。他配詞的另一首〈家鄉河畔〉，曲調稍帶傷感。二十年前，李韶先生曾配入新詞，名為〈驪歌〉，常為各校送別所用。詞云：

別了！別了！從今兩地迢迢，意綿綿，情悄悄，熱淚湧如潮。

江流苦笑，明月偏瀧灞橋，別離話訴不了，驪歌入雲霄。

欲縐行舟柳絲小，但願你乘長風，破巨浪，早達目標。

別了！別了！從今兩地迢迢，情誼永交流，天涯也非遙。

這首〈驪歌〉，比較柔和，沒有〈友誼萬歲〉之豪放。我們的送別歌，都與蘇格蘭民歌結了不解緣。蘇格蘭民歌之所以風行全世界，全是拜詩人羅勃龐斯之賜。倘無這位樸素的田園詩人配詞給民歌，則這些民歌就不會受到世人的重視；由此，就值得我們向配詞的詩人致敬。

109

桐淚滴中秋

詩人對於中秋月夜，特別敏感。唐代詩人趙嘏〈江樓有感〉這樣寫：

獨上江樓思悄然，月光如水水如天。

同來玩月人何在？秋景依稀似去年。

因佳節而思親友，見月光而思故鄉，早已成為慣例。宋代詩人蘇軾的詞〈水調歌頭〉，中秋懷弟，「明月幾時有，把酒問青天。……但願人長久，千里共嬋娟」，可以代表了所有中秋月夜的詩詞創作。但在我們這個天災人禍連綿不絕的歲月裡，中秋月夜就有許多國仇家恨湧上心頭，並不止於思親懷鄉那麼單純了。

李韶先生在一九五三年所作的〈中秋怨〉，可以顯示出飄泊他鄉的人對月有何感想：

月兒圓，月兒亮，月兒今向誰家亮？

我沒有兄弟，我沒有爹娘，我沒有家，我沒有鄉。

金風吹我亂髮，涼露透我薄裳，

盈盈淚眼，欲閉還張；

往事一幕幕，印在月上。

月兒，月兒，為何這麼光亮？

照我慘白瘦臉，照我寸寸愁腸。

同是中秋，同是月亮，

昔日天倫敘樂，今宵變作孤獨淒涼。

淒涼！淒涼！

誰給我的？誰給我的？

你們想！你們想！

詩句裡的「往事一幕幕，印在月上」，乃是詩人的神來之筆。一看月亮就如見往事，看月就使人傷心，描繪出思親懷鄉之情，極為深刻。最後兩句，「誰給我的」「你們想」，怨怒交織，情感憤慨；但終能保持「溫柔敦厚」的詩旨，的是難能可貴。二十多年前，我為李韶先生譜成獨唱曲。曾於一九五四年加拿大溫哥華第三十二屆音樂節中，由我的鋼琴老師李玉葉女士伴奏

綺蓮娜女士獨唱此曲，獲得佳評。評判員 Jan Van Der Gucht 讚美這是「悽惻動人的樂曲」。他們可能沒有曉得，詩人寫出這樣的歌詞，我憑詩意譜成樂曲，乃是用了無限痛苦換取得來；這樣的詩與樂，焉能不悽惻呢！

一九五四年中秋之夜，層雲掩月。李韶先生寂寞煩惱，雨後徘徊於大同山的樹林裡。遙望香港市區燈光如畫，處處笙歌，心情倍覺悲傷；於是寫成〈桐淚滴中秋〉：

煙初冷，雨纔收，

涼風聲聲咽，桐淚滴滴流；

苦難人又對中秋。

天欲墜，層雲厚，

人寂寂，蟲啾啾；

明月幾時有?!

抬倦眼，難消受；

隔江燈火，處處笙歌滿畫樓。

後庭花，韻悠悠；

問商女，為甚淹沒心頭？

國破不憂?!家亡不憂?!

這首詞，意義深長。我為它譜成的獨唱曲，曲調極為單純，伴奏裡有不斷的點滴琴聲，是雨，也是淚。聲樂家任蓉女士偏愛此曲，前年來港演唱於大會堂音樂廳，造詣高深，極獲聽眾讚美。最近她的唱片已經製成發售，樂友們可以很容易聽到此曲了。

110

聽董大彈〈胡笳弄〉

我國唐宋詩詞，有很多描繪聽樂的印象，都寫得非常出色。例如，李白的〈春夜洛城聞笛〉，杜甫的〈聞笛〉。王之渙的〈出塞〉，是寫羌笛的哀怨；趙嘏的〈聞笛〉，則寫笛聲「清和冷月到簾櫳」。李頎的〈古意〉，〈琴歌〉，〈聽安萬善吹觱篥〉，〈聽董大彈胡笳弄〉，皆有獨到的境界。白居易的〈琵琶行〉，〈小童薛陽陶吹觱篥歌〉，更是人人讚美的作品。韓愈的〈聽琴〉，蘇軾又將其演繹為詞〈水調歌頭〉，均為珍貴之作。前人因聽樂而作成詩詞，後人只能從詩詞中窺見隱約糢糊的境界。倘若我們能夠把詩詞化成音樂，則聽者必可以更容易把捉到鮮明的印象；同時也就更易欣賞到詩詞之美。就是為了這個原因，我把〈琵琶行〉，〈彈胡笳弄〉，作成鋼琴、朗誦與合唱結為一體的音詩；也把韓愈與蘇軾的詩與詞，作成朗誦與獨唱融成一起的樂曲。

有些讀者，不大了解「聽董大」的詩題。在唐詩集裡，經常印為「聽董大彈胡笳，兼寄語弄房給事」。數年前，在香港舉行的朗誦比賽，每個團體讀此詩的題目，都是照樣不求甚解，一律讀錯。其實，〈胡笳弄〉乃是琴曲的名稱（例如古曲之〈文王操〉，〈廣陵散〉，〈梅花三弄〉，

無論「操」，「散」，「弄」，皆是琴曲名稱）；不應因以往的排印錯誤而致以訛傳訛，一直錯到永遠。如果有人誤認此詩是寄語嘲弄房給事（給事是官銜），就錯得更可怕了！

唐天寶五年，房琯為給事（給事是官銜），使聽者無限神往。李頎這首詩，就是描述聽他演奏〈胡笳弄〉時所得的印象。詩的開端，說明〈胡笳弄〉的內容，是根據〈胡笳十八拍〉；這是漢末才女蔡文姬所作的琴曲。文姬本名琰，是當時著名文人蔡邕的女兒。董卓作亂，她被匈奴擄去，嫁給匈奴，嘗盡了流落塞外的苦痛。後來，生下了兒女；十二年後，漢廷派遣使者去接她回國，於是又要與兒女生離死別。她的作品，有〈悲憤詩〉，〈胡笳十八拍〉，都是寫出她思家國，念兒女的悲痛心情；因此，〈胡笳弄〉實在是一首傷感的琴曲。

我為此詩所作的引曲，取材於詩內一句「先拂商絃後角羽」；我就用「商，角，羽」三個音為樂曲的動機，把它移調，開展，裝飾，引伸，而成前段。下列是原詩的分段，以及我在作曲時的設計：

曲時的設計：

（鋼琴引曲之後，用單人的朗誦）

蔡女昔造胡笳聲，一彈一十有八拍。

（隨著便是由琴聲帶出輕輕的合唱，繪出悲傷的音樂境界）

胡人落淚沾邊草，漢使斷腸對歸客。
古戍蒼蒼烽火寒，大荒陰沈飛雪白。

（琴聲為此段合唱作結，然後奏出「商」音）

先拂商絃後角羽（琴聲奏出「角」，「羽」兩音），

（琴聲獨奏一段，高音之處有輕輕的顫音為伴）

四郊秋葉驚摵摵。

（琴聲獨奏之際，有集體的節奏化齊聲朗誦，輕輕進行）

氛。在琴聲獨奏之際，有集體的節奏化齊聲朗誦，輕輕進行）

董夫子，通神明，深松竊聽來妖精。
言遲更速皆應手，將往復旋如有情。

（隨著而來的是活潑輕快，追逐模仿的合唱，描繪出散還合的鳥群，陰且晴的浮雲）

空山百鳥散還合，萬里浮雲陰且晴。

（獨奏的琴聲忽然變為活潑輕快，在輕巧的句中，處處散佈有突強的和弦，顯示出神秘氣

（獨奏的琴聲結束了這段合唱，隨即帶到另一個悲傷的音樂境界。這是描繪當年蔡文姬與兒女話別的情況）

嘶酸雛雁失群夜，斷絕胡兒戀母聲。

川為靜其波，鳥亦罷其鳴。

烏珠部落家鄉遠，邏娑沙塵哀怨生。

（獨奏的琴聲突然變為輕快，柔和的東方曲調之上，有珠落玉盤一般的琶音為伴。在音樂進行中，夾著節奏化的朗誦）

幽音變調忽飄灑，長風吹林雨墮瓦。

迸泉颯颯飛木末，野鹿呦呦走堂下。

（獨奏的琴聲繼續開展，終於到達尾聲；這是輝煌燦爛的混聲合唱，讚美房給事的品德並顯示出音樂的崇高）

長安城連東掖垣，鳳凰池對青鎖門。高才脫略名與利，日夕望君抱琴至。

（最後是歌聲重複尾句，逐漸轉弱，琴聲以靜穆的和弦，結束全曲）

此曲作成於一九六七年，目的是想例證中國風格和聲的應用，並且要把朗誦，合唱，獨奏，三者結成一體。一九六九年鍾梅音女士製唱片，邀請名鋼琴家藤田梓女士擔任獨奏，楊敏先生朗誦，國光合唱團演唱，楊樹檏先生指揮，成績甚佳。去年中國廣播公司第六屆中國藝術歌曲之夜，演唱此曲，由蔡盛通先生編作樂隊伴奏，成績不弱。以前因為朗誦人才較少，此曲很少演唱。近年來人才輩出，殊為可喜；我聽過好幾個團體演出此曲的錄音，都證明已經能夠把獨奏，朗誦，合唱三者結成一體；顯然是大有進步了！

遺　忘

111

二十年前（一九五七年），鍾梅音女士從臺北寄給我一首歌詞〈遺忘〉；開始的一段是…

但是我呀，只想把它遺忘！

人說愛情故事值得終身想念；

又怎載得起如許沉重憂傷！

若我不能遺忘，這纖小的軀體，

這是心想遺忘；但又說「你似天上星光，終夜繞著我徜徉」。隨著，又想將浮雲化作雙翼，飛到遺忘的宮殿去；但又怕那邊連痛苦都沒有，還是寧願飲下這盞苦杯。到了最後，仍然說要遺忘。這是欲愛還休的矛盾心理。胡適先生的詩云，「也想不相思，可免相思苦；幾度細思量，寧願相思苦」。這是坦然寧願相思苦，有男兒氣概。鍾女士則與此相反，口口聲聲說要遺忘，實則不願遺忘；這是女子的內向性格。

當時我正忙於赴歐洲求師，把此首歌詞暫且擱置。直至十一年後（一九六八年），應邀赴臺講解中國風格和聲與作曲技術；與鍾女士暗談之下，重提〈遺忘〉歌詞，於是我在講學完畢之後，乃詳為設計作曲。

我為此首歌詞的作曲設計，凡歌聲唱出「遺忘」字句之時，伴奏就奏出「終夜繞著我」的曲調；這是使用音樂來洩露詩句中所蘊藏的真情。為了要使樂曲更加綺麗，除了用鋼琴伴奏之外，並加提琴助奏。鍾女士收到曲譜後，特請張震南女士試唱，並請司徒興城教授以提琴助奏，鍾女士的小女兒余令恬小姐擔任鋼琴伴奏。玲聽之下，鍾女士極感滿意；立刻進行灌製唱片，並且撰文介紹，印成專集，極力宣揚。鍾女士對樂教的俠義精神，使我無限欽佩。

這許多年來，在電臺，在音樂會，諸位聲樂名家每次演唱此曲，均能賦予此曲以新的內容，使我也分享到不少光彩。

許多次在音樂會節目單上，英譯詞句，不同的譯者，卻有同樣的錯誤。他們總是誤會了「生命如像一瓢清水」的涵義。譯者都解釋為「生命好像一瓢清水」。其實，原來的意思是「生命如果似一瓢清水，則我寧願飲下這盞苦杯」；這是「幾度細思量，寧願相思苦」的本義。

〈遺忘〉共有四種版本，一是具有提琴助奏。二是改編只用鋼琴伴奏。三是只用鋼琴伴奏。四是移低了一個音，以適合中音唱者的聲域，也是只用鋼琴伴奏。（這些版本都是香港幸運樂譜社白雲鵬先生謄譜印出應用的。）近年來，各團體演唱此曲，常改用

管弦樂隊伴奏，音色更增瑰麗。中國廣播公司主辦第六屆中國藝術歌曲之夜，請費明儀小姐獨

唱此曲，也是用管弦樂伴奏；伴奏譜之編作，由林聲翕教授執筆。

112　杜鵑花

抗戰期中，國立中山大學由廣州內遷雲南澂江，後再由雲南遷返粵北樂昌縣的坪石。當時我任教於師範學院，該院建校於群山環繞的管埠。每當春回大地，漫山遍野，盡是鮮豔如火的杜鵑花，這比翠綠的陌頭楊柳，更易惹人懷舊念遠。

一九四〇年冬，師範學院的同事陳維祥先生，送來一首新詩；這是文學院哲學系四年級學生方健鵬君所作（筆名燕軍），詩句很純樸，開始是：

　　　……

　　淡淡的三月天，杜鵑花開在山坡上，杜鵑花開在小溪畔；多美麗啊！像村家的小姑娘。

　　　……

我很想用此詩作成民謠風味的抒情歌，以例證民歌藝術化的設計。一九四一年春，由省立藝專音樂科學生，以無伴奏的合唱形式，初次演唱於曲江青年會禮堂，甚獲聽眾之喜愛，連續鼓掌請求再唱，情形十分熱鬧。這給我啟示：音樂創作，不可忘記自己民族的語調。外國音樂

作品可能美麗而優秀；但絕對無法取代民謠曲風的親切感。那時，給我隱約看見中國風格和聲的道路。

在抗戰末期，我請住在廣州灣（湛江）的朋友，買了一些提琴弦，託人帶入內地給我應用。邊境檢查站的守軍，認為那些金屬的琴弦可能是無線電通訊器材，這乃是間諜偷運的違禁品，要將攜帶物品的人就地槍決。在搜查他所攜帶給我的信之時，有一位軍人認得我的名字；說明這是〈杜鵑花〉的作曲者，他唱過這首歌，可以證明這些琴弦不是通訊用品；於是免他一死。當他將琴弦帶到給我之時，向我大大抱怨。我認為，雖然琴弦幾乎斷送了他的生命，但〈杜鵑花〉卻把他起死回生；有驚無險，音樂效能，也算功過相抵了。這給我啟示：創作不宜遠離大眾，音樂應該普及，使人人皆能分享其樂。

〈杜鵑花〉的詞作者方健鵬君，在文學院畢業後，任教於廣西桂林師範學校。在旅行時因入水救援遭溺的學生而自遭滅頂；師友們皆為惋惜。此事距今已三十餘年。每當杜鵑盛開的季節來臨，追懷往事，使我不禁黯然神傷了！

113

歸不得故鄉

這首抗戰時期的歌曲，是一九三六年譚國始先生為東北流亡同胞所作；歌詞蘊藏真摯的感情，為當年抗戰宣傳常用的歌曲。詞云：

可愛的家邦，落在敵人手上；可憐的同胞啊，歸不得故鄉。那兒有蒼翠的原野，那兒有青蔥的草場；那兒有碩壯的牛馬，那兒有馴善的羔羊。翹首北望，無窮悵惘。那兒有森嚴的砲壘，那兒有浴血的刀槍；那兒有猙獰的虎豹，那兒有兇惡的豺狼。翹首北望，無限悽愴。……

在作曲時，我把開始的四句，重現在兩段「翹首北望」之後，結束時再將歌題以長音出現。

當時許多人不滿意這首歌的結尾；因為結束之處，我沒有使用主和弦而用了屬和弦，且是一個沒有解決的七和弦。聽者認為這樣的結束，使人吊在半空，甚不愉快。最客氣的朋友勸我不要使用七和弦為結束。（用屬和弦還可通融！）其實，我正要用音樂來繪出「翹首天涯」的悽愴，

而他們竟然體會不到！當時我見到一份在香港編印的抗戰歌曲，將此曲改為混聲四部合唱；結尾之處，為我改用和諧的主和弦。似乎他們都很滿意於歸不得故鄉，大有「樂不思蜀」的神氣，真把我氣煞！

曾經多次有人問我，此曲初發表時，作詞者為「譚國恥」，後來版本則印為「譚國始」，到底何者為正確？在粵語讀音，恥與始相同。抗戰期間，這位愛國的青年詩人，最喜與人談論國恥事蹟，鼓舞愛國精神，常為師友們所器重。當年他的姓名就是「譚國恥」。迨抗戰完畢之後，他認為是建國的開始，遂改名「國始」。這兩個名字都正確，只是年份不同而已。

譚先生並不常作悲傷的歌詞。二十多年前，他作了一首振奮意志的〈不用惆悵〉，為各校學生所愛唱。詞云：

不用為將來惆悵，何須為過去哀傷；
惆悵只使人頹喪，哀傷易令人迷惘。
伸直腰幹，挺起胸膛。扳登額菲爾士峰，橫渡戈壁沙漠場。
那怕懸崖峭壁，何懼荊棘榛莽？人力可勝天，壯志凌霄漢。
上達雲天，下探海洋；路是人走出來的，天空海闊任翱翔。

114

楓橋夜泊

唐詩〈楓橋夜泊〉是張繼所作。詩云：

月落烏啼霜滿天，江楓漁火對愁眠。姑蘇城外寒山寺，夜半鐘聲到客船。——此詩繪出一幅絕佳的秋夜圖畫，也顯現出豐富的音樂境界；歷來都受到讀者讚美。自從歐陽修評它，「句則佳矣，其如三更不是打鐘時」；害得那些賣弄聰明的文人，不得不牽強解說。有人說，「從姑蘇城外的寒山寺，送來撞鐘的聲音，才曉得客人的船已經開到了」。這胡塗解說，顯然是中了歐陽修的毒；貽誤後人，殊為可恨！

也有許多文人為此大抱不平，於是去查考各地情況，證明寺院實在有半夜鳴鐘之舉。這種鐘聲，因地方不同而有不同的名字；它們是三更鐘，中宵鐘，半夜鐘，無常鐘，分夜鐘等等。唐人詩句及半夜鐘聲的，為數甚多。例如，王建「未臥常聞夜半鐘」，許渾「月照千山半夜鐘」，陳羽「隔水悠揚半夜鐘」，溫庭筠「悠然依傍頻回首，無復松窗半夜鐘」，白居易「新秋松影下，半夜鐘聲後」；凡此詩句，都可以證明歐陽修的評語殊不正確。

由於夜半鐘聲富於音樂氣氛，故為此詩譜曲，利用鐘聲為襯托，實在是合理而且必要。林聲翕教授為此詩作成鋼琴獨奏曲，鋼琴家藤田梓女士（鄧昌國夫人）曾在香港演奏過。最近澳洲一位作曲家將此曲編為管弦樂合奏曲，演奏之時，聽眾必能欣賞到曲中的美妙鐘聲。

去年八月，思義夫合唱團音樂會聘請常椿蔭先生（男高音），歐成耀先生（提琴），周端明小姐（鋼琴）擔任一個項目。我設計為他們編作新歌曲，並加入女聲合唱團，造成一個較為新穎的節目，乃用《楓橋夜泊》編成合唱。在這首合唱之中，我要用豪放的男聲獨唱，秀麗的女聲合唱，加入明亮的提琴，沉雄的鋼琴，以描繪出一幅秋夜旅思的圖畫。演唱後，甚獲聽眾之喜愛；這都是樂境豐富的唐詩所賜。

音樂生活

115

賞美景，聽鳥歌

清代藝人鄭板橋喜歡鳥歌，但卻不喜歡聽籠中之鳥唱歌。此中原因，我們皆能理解得到；

因為群鳥爭鳴，充滿自由快樂，絕非籠鳥的囚犯自嘆可比。

鄭板橋認為「欲養鳥，莫如多種樹。使遶屋數百株，扶疏茂密，為鳥國鳥家」。如此則黎明

初醒，聽一片啁啾，如聞仙樂；看飛鳴上下，目不暇給；這才是真快樂。

欲聽鳥歌，先多種樹；這也就是供給環境來發揚音樂的最佳辦法。如果有充沛的音樂場所

可用，音樂也必然隨之而蓬勃開展了。

有人旅遊義大利，所遇的人，不論販夫走卒，隨時都能唱出健壯的歌聲，使旅遊的人大感

詫異。其實，這只是由於環境造成。抗戰期中，歐美的聲樂家路過粵北曲江，聽到撐篙的船夫

叫聲，就大讚其歌聲之雄壯。由於工作需要，船夫終日磨練，歌聲居然成為卓越。才華生於需

要，需要生於環境；這是環境教育的原則。造成環境，就自然可以出現優秀的才華了。

因聽鳥歌就使人想到欣賞美景。住在深山的小屋中，我發現到，每一窗戶，都有如一幅風

景名畫。昔日藝人李笠翁坐在船艙裡，悟到船窗就顯現出百千萬幅活動的山水畫；於是他把所住房屋的窗框，裝成畫軸，稱為「無心畫」、「尺幅窗」。他說：浮白軒中，後有小山一座，高不逾丈，寬止及尋；而其中則有丹崖碧水，茂林修竹，鳴禽響瀑，茅屋板橋，盡日坐觀，不忍闔牖。霍然曰：是山也，而可以作畫；是畫也，而可以為窗。坐而觀之，則窗非窗也，畫也；山非屋後之山，即畫上之山也。……

我們生活在城市之中，住所常是「牆高不見山」。不能以窗為畫，但卻可以用畫代窗；不能以樹林聚集鳴禽，但卻可用錄音來代替鳥歌。造成環境是重要的，生活之中不能無美景，亦不應無音樂。在必要時，用佳畫來代窗戶，用錄音來代鳥歌，也是可行之法。設計室內裝飾的專家，播送清晨音樂的電臺，何不循此途徑加以發展呢？

116

清潔語音

許多人在講話之時，不自覺地加入雜音。實在說來，這是把語言污染，宛如亂拋垃圾，殊不清潔。只要看電視，聽廣播，注意那些訪問的節目，就有豐富的實例，足以用為警惕。有些人講話，清楚潔淨，可作我們的範本；但大多數的實例，可以使我們引以為戒。例如：

每句話之間，都用「唔」，「俺」，「噯」，「荷荷」等聲響來補白；或者，未想到下文，就把句尾的字音拖長，以塞時間；或者，在思索之際，不停地反覆「這個，這個，這個嗎」。時間有如空間，這些全是垃圾蟲的行徑。你可曾聽過有人這樣唱〈滿江紅〉嗎？——怒髮——噯——衝冠——唔——憑欄處——這個，這個——瀟瀟雨歇——這個嗎，這個嗎……唱歌不應如此；

講話也不應如此。有人慣在講話時加插污穢的口頭禪。我聽過兩人在路上相逢的對話：「媽的，這些日子你死到那裡去了？」「媽的，我病了十多天呀！媽的皮，幾乎連命都丟了！」「媽的，到底害了什麼娘的病呀？」……他們並非吵架，卻是親切的互相問候。恰似水窪裡的泥鴨，似乎把水混得越髒就越覺有趣。

有人說，民歌裡也常有加入陪襯字；例如，跑馬溜溜的山上，不車水來稻不長，哎，哎喲，昂哎，哎喲……為什麼我們講話不能加入助語詞？我們該曉得，唱這些陪襯字之時，要有好聽的曲調為助；這些陪襯句子，有如樂器過門。把過門的句子填進音響，就可增加了節奏和曲調的趣味。講話貴清楚，用不著過門；加入了雜音，使聽者分心，適足以削弱了語言的力量。

人人都憎厭那些雜音充斥的唱片和收音機，但總沒想到，自己就常是這類的貨色。在日常生活中，語音清潔更重要過衣服乾淨。一個人的品格，一開聲講話就顯露無遺。因此，讓我們小心學習講話；掃除語言以外的雜音，養成清潔語音的習慣；這是音樂的原則。清潔語音，是生活音樂化的實踐，同時也是生活藝術化的開端。

117

口吃歌

作曲者把歌詞的字句反覆，並非可以任意胡為的。

一群小朋友圍著生日餅，唱完〈快樂生辰〉，預備切餅。忽然有兩隻蠅子飛來，歇在餅上。孩子拿起蠅拍來打。這位通情達理的父親很明白，如果把蠅子打死，黏在餅上，則見者很難下咽了。他趕快制止；但太緊張，平日又有口吃的毛病，越緊張，就越口吃；他大叫：「打，打，打，打……。」眾人齊心協力，把蠅打死，屍身膠在餅面的糖漿上。實在，他想說的是「打死它，更麻煩」。

有一位老師演講，他並非口吃，只是拙於辭令。他講到興奮之際，全身緊張，用力叫出「我們要，我們要……」雙手向左上方推動兩次，還未想出適當的字句。不少人已經暗自替他填入該說的字句了，然而他仍舊雙手在推，口難說出。在此情況之下，聽眾就感到很受罪。

有許多歌曲，作曲者毫無意義地把字句反覆，十足似那些口吃的「打，打，打」與拙於辭令的「我們要，我們要」；使人聽得很受罪。我見過一首童子軍進行曲，第一句歌詞「我們是

英勇的童子軍」，作曲者把歌詞的片段反覆，唱成「我們，我們，我們，我們是……」這就把全體童子軍都變為口吃了。

　　藝術歌的作曲者，也常常染上這種口吃毛病。〈追尋〉裡的「我要，我要」最為顯著。「她的頭髮長又長，好像，好像，好像長堤的垂楊」，也是犯了口吃病。據說，詩人反覆「好像」乃是正在思量，未能立刻想出來；害得作曲者也跟著患了口吃的毛病。

　　李白的〈夜思〉，也有許多口吃的作曲者，足以氣煞這位活在天上的詩仙。「舉頭，舉頭，舉頭望明月」，聽眾也禁不住舉頭看，彷彿看到那幅「三小豬過中秋節」的漫畫。「低頭思故鄉」則唱成「低頭，低頭，低頭思咕咕鄉」。使人懷疑的是，什麼叫做「咕咕鄉」？且低頭找找看！

118

餓狗搶食

講話該有適切的速度；這不獨為了使聽者易懂，同時也要正確地表達出說話內容。講話恰如奏曲，並非只用一種速度；速度是有變化的，報火警與報喪事，總該有不同的速度與不同的語調；這是生活藝術化所應有的習慣。

試在星期日早晨聽聽廣播節目，就可以找到充份的例證。有些是獨自講話的節目，也有些是數人敘談的節目。有些講話的速度很穩定，使人聽得愉快；有些講話似急口令，使人聽得神經失常。這種急口令式的講話，越講越急，上氣不接下氣；吸氣的聲響，把一句話腰斬成為幾截，使聽者不覺也隨著喘氣；這是傳染性的「吳牛喘月症」。數人敘談的節目，常是急口令式的大集會。鄰居的小弟弟告訴我，他最愛聽這些節目。他認為開始之時，各人急口令式自報姓名，特別有趣；經常使他在整天之內，想起來都感到要笑出來。因為各人說得太急，他聽到的是：

「早安，我是失魂魚。早安，我是大頭龜。早安，我是賴尿蝦。唔唔，赫赫，荷荷，噯噯的雜音，未講先笑。也許他們非常愉快，樂在其中；但聽者只覺其亂

成一團。說得文雅些，是群雀爭春；說得粗俗些，是餓狗搶食。有人認為他們欠缺專業技術，實在說來，應該歸咎於音樂訓練之失敗。

清代詩人袁子才論詩的見解，也可以借來說明講話的藝術：「口齒不清，拉雜萬語，愈多愈厭。口齒清矣，又須言之有味，聽之可愛，方妙」。

有人以為講話急速，就顯示青春氣息；這是只知其一。未經穩健訓練的急速，只有外形的急速，實在是虛偽的靈活。他們只知「動如脫兔」，卻未經「靜若處子」的訓練。我們聽那些高手奏曲，不慌不忙而快如閃電，聽來只見其清瑩秀麗，不覺其迫促浮躁；這是由於內心寧靜，技術精湛。倘基礎未穩，外形急速而內在遲鈍，徒然使人感到匆忙，倉卒，不但不舒服，且生厭惡之心。

基本的速度訓練是重要的。試看名家登臺，試聽名人演講，就可悟到「有之於內，形之於外」的真義。能注意及此，然後能使生活藝術化。

弟子三千

119

有一位熱愛音樂的朋友，無論聽交響曲，協奏曲，大歌劇，清唱劇，獨奏曲，藝術歌，都能跟隨唱片，哼出幾句；但對於樂曲內容，則全不理會。這樣的音樂迷，本來很可愛；可惜他只愛欣賞音樂聲響，而不願了解音樂內容，實為一大憾事。

有人認為，聽到樂曲便隨著哼出來，可算得是音樂內行。他們慣於誇口，「任何樂曲我都熟識」；其實《淮南子》說得好：「鸚鵡能言，而不能得其所以言」。我聽過一位教師自詡比孔子更偉大；因為數十年來，他兼任多間學校，學生數以萬計，遠遠超過孔子的「弟子三千餘人」了。事實上，他教學生很多，可惜能深入認識的，沒有一個。孔子教學生卻並非在大堂講了課就完事。因此，聽曲就能隨歌和唱的人，自詡學生多過孔子的人，都是稍懂外形而未曉內容，數量雖多而實質卻少；正是「相識遍天下，知交無一人」。

自從旅遊事業發達，遊覽各地的人愈來愈多。試想，隨了團體去走馬看花，奔跑一趟是否就算了解各地情況？在飛機場中，數百人握手的歡迎會，場面非常熱鬧；雞尾酒會，園遊會，

見面的客人，數目甚多；但握握手，應酬幾句，是否就算知交？這只是認識的開端而已。世人每以外形數量之多，誤認為內在實質之厚。有時，甚有學問的人，也鬧出這類的笑話來。下列是一則名人軼事：

德國文學家高德堡搭郵船，餐廳同桌的法國人很有禮貌，每見他到來，就起立，用法語致詞「祝君加餐」。高德堡不懂法語，以為這是互通姓名，於是順口答，「高德堡」。第二次到餐廳，那法國人也同樣起立，說「祝君加餐」，他也照樣答「高德堡」。後來，他與朋友們談起此事，奇怪那法國人何以每次見面都要互通姓名。朋友們就提醒他，這並非通姓名，而是禮貌。高德堡如夢初醒，不禁大笑。下次，在餐廳裡，那法國人遲到了。高德堡也就模仿其禮貌，起立，用法語向他說，「祝君加餐」。那法國人呆了半晌，略一遲疑，立刻答道，「高德堡」。

這位有禮的法國人，就很像隨歌和唱的樂迷了。

欣賞音樂是生活裡的精神享受，人們皆可各適其適，選擇所愛的樂曲。但選擇樂曲，須有明辨之才；而這種明辨之才，必須從學習而得。諺云，活到老，學到老；欣賞音樂，更是如此。

縱使我們毫不選擇，隨意去聽；音樂的性質，總該配合時間與地點。例如，安眠之時聽進行曲，遊戲之時聽哀傷歌，追悼會中唱出「你你你你真美麗」的流行歌曲；任何人都感覺得到，不合時宜，莫此為甚了。

有人以為，許多名曲必定是內容深奧；不敢高攀，寧願聽聽流行歌曲就算了。其實，這種自卑感，根本不應存在。許多名曲，都有雅俗共賞的內容，並無若何了不起的深奧。袁枚詩云：「不是月宮無界限，嫦娥原許萬人看」。要懂得欣賞嫦娥之美，就必須細心學習欣賞的方法，不必自慚形穢，妄自菲薄。

對音樂的選擇，許多人並無成見；因此就容易接受別人的錯誤引導。我國寓言有云，主人囑僕人殺雞款客，僕人問，籠中養著兩隻雞，其一能啼，其一不能啼，該殺那隻？主人答，殺

120 人云亦云

不能啼的好了。這個寓言，原想說明「有才幹的人，可免殺身之禍」。今借此來例證「以宣傳力量引導他人贊同」的手法。試想，如果僕人問：「其一很豐滿，另一很瘦弱，該殺那一隻？」在此種問話之下，主人的答案就全受僕人所操縱了。

或者問：「其一很嬌嫩，另一滿身皮膚病，該殺那一隻？」

然而，有許多場合，卻使智者皆不能免；越聰明的人就越容易上當。傳說，當年美國總統羅斯福宴客，貴賓們個個小心翼翼，惟恐失儀。他們在餐桌上，看見總統把牛奶倒在小碟裡，大家就照樣辦理。只見總統把小碟子輕輕放在腳邊，餵他心愛的小貓。——如果當時你我都在座，恐怕也無法不照辦；可惜只有一隻小貓，多沒趣啊！

於買了。樂曲好在那裡，他們並不過問。這種人云亦云的習慣，實在需要明辨之才去克服它。許多人去買唱片，雖然聽過不大歡喜；但由於售貨員的宣傳口才，使他們終

121

似是而非

有些學校裡，音樂課內只教唱歌，從來不練唱音階；這真是奇怪的音樂教學。試想，各音的高低關係全不明瞭，半音變化都辨不清，唱不準；學音樂有何好處？

我見過一位考音樂系的學生，在聽音測驗裡，每週到一個臨時升高的音，就停下來說，「這是一個變體音。我聽得到，但唱不出」。這是由於缺少訓練之故。事實上，聽音必須清楚，唱音必須準確。各人才幹雖有不同，卻可以從訓練之中獲得改善。只可惜，許多學校的音樂訓練，未有切實負起責任。

有一位老師告訴我，他在訓練二部合唱之時，必須把兩個聲部的唱者隔離，絕不能讓他們「知己知彼」；否則，合唱起來，兩部都變成似是而非，有時竟忘記了自己，只是跟了別人唱。

誠然，在學生聽唱能力未能站穩之時，分部合唱，乃是艱難之事。倘能及早開始音階聽唱的訓練，就不至有此困難了。

人們在日常生活之中，早已養成許多似是而非的習慣。非但唱音不求正確，說話也不求正

確；敍述數量多少，經常使用「似乎」、「差不多」之類的字眼。我在小學讀書之時，曾給老師罵過一頓，至今尚留深刻印象。當時我住在學校宿舍中，舍監鄭老師在鄰室問我，宿舍裡的時鐘上指著什麼時刻。我立刻答「四時多一些」。他生氣了，「多一些！全不精細！到底是四時幾分幾秒？」原來他的手錶停了，正要校準時刻，難怪他生氣。從此以後，答覆任何微小的事情，我不敢再用「差不多」、「大概」、「幾乎」、「似乎」之類的字眼。

似是而非的習慣，可能鬧出命案來。我的朋友微感不適，很想去買「我可舒適」藥片。他不曉藥片名稱，他記得藥片放入水中就發出「乍乍」聲音，立即溶解；他就自稱之為「乍乍片」。他買了一包藥片回家，預備服食。拿出來便覺得形狀與前時所用的有別。細看說明書，把他嚇了一跳：「食後五分鐘，立即斃命」。原來他說「乍乍片」，店員就賣給他一包毒殺蟑螂的「甲由片」。如果真的吞了下肚，就必可與蟑螂一起飛昇了。

兩毫子看一眼

122

一位美國遊客，看見小販賣蔗，問價錢多少。小販略懂英語，他曉得如何說「兩毫子」，但不曉得如何說「一碌蔗」。他想，英文不夠用，就用中文搭夠好了。於是他答：…"Twenty cents one look"。那位遊客放下兩毫，急步溜掉。他認為，看一眼就要付兩毫，實在太貴了！小販則認為，他所答的「一碌」，意義極為明顯。這位遊客給了錢，連蔗都忘了拿就急急溜掉，實在是胡塗之至。

許多作曲者在其情感激發之際，創作出來的樂曲，自己必然認為極度完美。但看見欣賞的人們茫然不解，就禁不住大為生氣。創作者沒有想到自己的表現手法，是否能夠使人聽得清楚，看得明白；也沒有想到欣賞者可能發生誤解。例如，賣蔗小販在想，"one look" 不是很清楚地表明「一碌蔗」嗎？為何他如此之笨，沒有聽懂？

創作者要具備藝術的心靈與技巧，同時必須具備教育者的善意；除了表達出自己的內心思想之外，還須顧及別人能否真的了解，會否發生誤會。為別人設身處地的善意，乃是藝術創作

的要素。

在刊物之中，我們常讀到這類的句子：「我從小便愛上她」、「我最愛吃他姊姊的工人所煮的菜」。這些惹人誤會的文句，實在顯示出作者太過粗心。誠然，讀者自己要誤解，作者無須負責；但作者能謹慎些兒，豈不更好？

從前湘西有一位不識字的太太，收到親戚從上海寄來的信，請人讀給她聽。信中說及她的丈夫正由上海搭船回家，「行程是經九江，出長沙，西歸之期已定」。這位太太聽完，哭得死去活來，讀信的人莫明其妙。丈夫正在回家，應該愉快，何以反覺傷心？這位太太哭著說：「出腸痧，西歸了，還能回家嗎！」寫信的人本來寫得很清楚，但可惜沒有顧慮到，腸痧是死症，西歸則是升天了！

自己以為很清楚，別人聽得矇查查。一切惹人誤會的材料以及自以為是的作品，皆屬於「兩毫子看一眼」之類的傑作。

123

三不友

從前我聽過一句廣東的俗語，「三不友——戲子，堂倌，吹打手」。這是說，以此三者為職業的人，皆是品德下流，行為低劣；不堪結為朋友。然而，此三者之中，卻有兩種直接與音樂有關。因此，除了空談音樂哲理的文人之外，所有音樂技術人員，都經常受到歧視。

在軍隊裡有一句諺語，就是「最難管理的是鼓號兵」。鼓號是傳達命令的工具，如果在嚴肅的場合出了亂子，就很難收拾。我見過樂隊奏敬禮樂，中途忽然全體停止；害得樂隊隊長大受斥責。查其原因，是隊員向隊長借錢不遂，乃出此下策。他們被訊時，力指樂器殘破，隊長不肯修理。這樣一來，隊長就有冤無路訴了。據我所知，該隊隊長當然有不是之處；但這班隊員，也是一群壞蛋。人必自侮然後人侮，「三不友」俗語之流行，自有遠因。有些樂隊隊員，用樂器藏毒，走私；於是所有音樂工作的人們，皆蒙其害。

這裡要說的是貝多芬所作的鋼琴曲《月光》奏鳴曲遭受委屈的故事。

約在四十多年前，美國某市有一位富翁，家中有一位年輕貌美的太太，很愛奏鋼琴。晚飯

之後，每當富翁與客人談天之際，她就坐在客廳一角的鋼琴前，奏琴自娛。有一次，她正在演奏貝多芬的《月光》奏鳴曲。有一位客人是熟識此曲的，聽她奏琴，每在一段結束，例必加插一二與原曲無關的樂句。他認為精練奏琴的人，絕不應如此奏出《月光》奏鳴曲。他初感詫異，繼則懷疑，終於忍不住與主人談及此事。這位富翁全然不懂音樂，只知太太喜歡奏琴，卻不曉得她奏的是什麼。在另一個機會，太太外出了；這位客人好奇地翻看太太的琴譜，乃發現到一頁手抄的樂譜，上面寫滿樂句，每句代表一句說話。她在奏曲之時，就夾入這些句子，與對門的青年男子通訊，告訴他以約晤的時間與地點。後來，這雙愛人都給富翁在盛怒之下槍擊身亡。

這是一個悲劇的結局。如果托爾斯泰見到這段新聞，可能又要寫一篇小說《月光奏鳴曲》，與他所寫的名著《克羅采奏鳴曲》成為姊妹篇（見本集第九十三篇）。

若以這種社會糾紛而攻擊音樂，因此而斥責貝多芬的《月光》奏鳴曲導人犯罪，則未免流於偏激了。人們利用樂器運毒，利用樂曲通情，只是行為不檢；不應以此而歸罪於音樂。諺云，「樹大有枯枝，族大有乞兒」；我們不必見枯枝而憎大樹，亦不必因教徒做賊就歸咎宗教。這些年來，地方治安不好，劫匪橫行；有人認為「武館是劫匪的溫床」。這種說法，與「音樂是敗行的工具」一樣，皆是過激的說話。武館誠然與打鬥行為有密切關係，音樂也與感情生活有密切關係；但為福為禍，取捨由人。武術與音樂，好比危險的特效藥；在庸醫手中可以殺人，在良醫手中可以救命；藥物當前，唯人善用而已。

「三不友」所說的三種人物，不堪結交為友，並非因為他們的職業低微，而是說他們只藉技藝謀生，全然不顧品德的修養。吹打手與音樂家，到底有何差別？吹打手用音樂來做謀生工具；工作之時並不真誠，內心空虛而裝模作樣。音樂家以音樂來做終身事業；工作之時全心全力，勇於負責，有之於內而表之於外。倘若只學外形的技藝而不修內在的品德，人就成為機器，一旦不明是非，行為不檢，就必然處處闖禍了。

武松暗自叫苦

124

藝術歌曲獨唱會裡，鋼琴伴奏之聲如雷，常把歌聲掩蓋。有人認為鋼琴部份與歌聲同樣重要，聲量大些乃是正確的處理。但，一件藝術作品之中，總該有賓主之分，不應失掉正確的均衡與對比。在家庭裡，無論是老公打老婆，或是老婆打老公，都同樣是失卻琴瑟和諧的真諦。

在舞臺上演出武松打虎，二者同樣重要；但必須合作無間，乃成好戲。我們願意看到老虎很兇猛，但總不至於想看見老虎兇過武松而至於把武松吃掉。如果打來打去，老虎不肯死；則武松只能暗自叫苦。

我們也曾聽過梨園趣事：據說扮老虎的演員賭輸了錢，向扮武松的借錢不遂，他就懷恨在心。演出之時，跳來跳去，總不肯死；害得武松汗流浹背，情急起來，脫下臂上的玉釧，擲給老虎，大喊道：「肯死了吧？」果然，老虎接了玉釧，乖乖的死了。每當聽到伴奏者聲量震天之時，聽眾們就不禁想到，老虎又想借錢了！

事實上，有些老虎並不是為了借錢；而是無心之失。以其幼稚的動作，搶了鏡頭，使武松受苦而不自知。例如，伴奏的小姐用頭打拍，奏和弦時縮縮肩膊，奏到忘形之際，屁股左右搖

擺；奏到鍵盤高音，又把屁股滑向右邊；有時又突然把頭往上側一擺，要將垂柳式的長髮拋回頭上去。這些都是惹人分心的動作，破壞音樂氣氛而不自知；這就夠使武松暗自叫苦的了。

有時，並非由於老虎搞壞風水，而是武松自己太粗心。一位口琴演奏家，登臺時貯備不同種類的口琴在兩邊褲袋裡；奏完一曲，又掏出另一口琴來奏。他沒有想到右邊褲袋穿了洞，袋裡的口琴，像一條鰻魚，從褲管順流而下，一直游到臺上。聽眾們嘩嘩大叫，哈哈大笑。一曲奏了三分鐘，眾人則笑了十分鐘。遇到這種情況，不用老虎動手，武松就已經給笑聲打垮了！

這種意外事件，用於廣告宣傳，極有效果；但在音樂會中，喧賓奪主乃是倒霉之事。試想，人們喝咖啡，到底是把糖放進咖啡裡，還是把咖啡倒入糖盅去？

125

鍾馗食品

每次行經汽車修理廠，我都看見那幾位青年技工，滿面油污，遍身黑漬，頭上的長髮，又亂又髒。長髮原非可憎，髮如飛蓬而又染滿油漬，才是可憎；看來就似鍾馗的食品。

青年人愛時髦，別人如此打扮，我亦如此打扮；總不想想，這個樣子是否利便於自己的工作。六十多年前，國人在滿清統治之下，男子短髮，要被處極刑。我們的先人，為了爭取短髮的自由，曾經犧牲了幾許性命！今日的青年們，對此一無所知，良堪慨嘆！外來的時髦打扮，曾不考慮是否適用，就爭相模仿；人云亦云，實在因為欠缺明辨的智慧。

我國今日的樂壇，如此零落，有人埋怨四十多年前黃自先生帶錯了路。其實當年作家之中，仍以黃自先生為最穩健。他有創作才華，他並不泥守呆滯的法則，他勇於嘗試民族風格的創作；實能承前啟後，不可多得。可惜他不幸早逝，未能多教後輩，使有些年輕小子闖入歧途，毫無個性地模仿時髦；學得非驢非馬，還誣過前人，說是老師帶錯了路；這樣的行為，實屬狂妄。

本來，老師的責任是傳授基本知識以及明辨之才，後輩應該憑其指示，發揚光大。偉人們

的老師並不是個個十全十美，有些甚至屬於劣等。只要學生明智，從好的老師，可以學到「應該如此」；從劣等老師，可以學到「切勿如此」。諺云，「世上只有好學生，沒有好老師」，殆即此意。學生不應有樣學樣，而應常持明辨智慧；學得不好，該責自己胡塗，不應諉過於師長。

自命為新派的作家，頗似村姑入城，以為從此可以完全自由了；於是見異思遷，自以為是。他們的新作，偏愛寫實，把原始材料堆砌起來，雜亂無章，自稱傑出。恰似不負責任的母牛，吃了草料，未加消化就急於向人供應飲料，不供乳汁而供黃湯；難怪聞者驚詫，見者寒心了！

縱使年輕的一輩經常自以為是，為所欲為；但年老的一輩總是不願忘本，仍然期望後輩秉持人性，保存人形。當我們看見後起的英才們，只知模仿，欠缺明辨，個個變成鍾馗食品，怎能不傷心呢！

126

依依靠靠

「你依依，我靠靠，永遠不分開」。這是晉北民歌〈繡荷包〉裡的詞句。本來，永遠不分開，親愛又團結，乃大佳事；但，每個人自己站不穩，只賴互相依靠來維持，則糟糕之至。

在演唱會中，我們常可見到，無論個人或團體，登臺的步行動作與站立姿勢，都有待嚴格的訓練。登臺時的面部表情，手部動作，步行速度，沒有一樣可以忽視。雖然從臺上側門走到臺的中央，只是一段短短的路程；但由這段路程的步行動作，就足以顯示出演唱者的整個才華。

試看那些名家登臺的舉止，就可明白了。

有些獨唱者，站在鋼琴之旁，喜以右手放在琴面。但唱者並不能因手有依靠，就把馬步放鬆。須知雙腳站立，時時都該穩如鐵塔。我們常見獨唱者把重力集中在琴面的手上，全身歪斜，有如義大利比薩的斜塔。如果琴腳的輪子太滑，可能給他推動了鋼琴，連伴奏者一齊滑走。

合唱團的女歌手，常是腰微彎，背微駝；不能挺起胸膛，當然也就不能暢快地唱。她們登臺之時，也許由於心情緊張，聲樂基礎欠穩，唱到高音，就支持不住。為了她們總是互相依靠，

有一個唱走了音，就成群跟著跌下去；真是兵敗如山倒！

請看軍中的五虎將，六壯士，七豪傑，他們每一個都能站得堅穩，並不需要依依靠靠；這才是穩如泰山的陣容。合唱團的各個聲部，也該如此。

唱眾因緊張而走了音，聽眾就感到很受罪。其實，那些原非唱高音的人，根本不應唱高音聲部；因為她們乃是帶菌者，先害自己，再害他人，為患甚大。

一群學生去旅行，女生們總是不問方向，拼命跟著人跑；卻不曉得那群男生，急步向前，乃是為了跑向廁所去。唱高音聲部的小姐們，正與此相似。自己不能站穩，依依靠靠，不辨方向；到頭來，必然被人帶到廁所去！

127

福哉馬

電臺正在廣播那首流行曲〈祝福〉，結尾連續反覆幾次 Ave Maria，這是天主教拉丁文《聖母經》的首句，意譯是「福哉，馬利亞」。這句讚詞，通常在歡迎或送別，都用得著；〈祝福〉歌曲，用此句為結尾，也是很合理的。但唱者在最後一句的唱出，大概想使結尾的長音有足夠的氣量，就在「馬」字之後換氣，成為「福哉馬——利亞」。這樣的吸氣位置，使我感慨。

無論是奏琴，唱歌，或者講話，我們所用的音，或所用的字，都是一組一組地連續出現。倘若各組的音，或各組的字，稍有混亂，就成為「搭錯線」，使人莫明其妙，或者誤會了內容。各組音或各組字之間，並非一定有休止符或句號。只要能把那些或長或短的休歇，使用得恰到好處，便是句法優良，可使聽者愉悅。有些人講話，雖然字音準確，但聽者感到很不舒服，其原因就在於句法不佳。

不論是作曲者，演唱者，對於歌詞的句法，都要謹慎處理；偶一疏忽，就可能鬧笑話。

鋼琴演奏者之奏出一首樂曲，好比讀出沒有標點的文章，奏者分句能力之高明與拙劣，足以使全曲改觀。正如標點錯誤的文句，可能把原來的意思倒轉過來。例如那位逐客的主人所寫的五言詩：「落雨天留客，天留我不留」，卻給客人改了標點，成為相反的意思：「落雨天，留客天，留我不？留！」又如那位作文不通的學生，老師批他的文章說：「狗屁！全無文采可觀！」而他卻另加標點，「狗屁全無，文采可觀」；居然使到同學們義慕不已。

作曲者，演唱者，都該細讀歌詞。一句之內，其中雖無點句，也不能將各字的組合搭錯線；偶一疏忽，就可能拖出一隻「福哉馬」。

128

好心遭雷劈

許多年前，我聽到學院裡的一位「歌后」演唱。她的歌聲很不自然，有人工的顫抖，且因顫抖而走了音。我曾懇切地勸告她，這種歌聲並不健全，應該趕快改善過來。可能由於她素來聽慣讚美，很難接受我的勸告；於是暗自生氣，每對人罵我，說我既非聲樂專家，根本沒資格批評唱歌藝術。直至她立心求師，給聲樂老師教訓了一頓，然後開始醒悟過來。在她尚未醒悟之前的一段時間，我便是捱受著遭雷劈的生活。若她永遠不醒悟，我的頭上就經常有雷公在盤旋著。

任何人都能有這種遭遇的。為求心之所安，所以做好心；可是，做了之後，心既不能安，身亦不能安。然則，做來作甚？做人有原則，依原則做事，乃是合理的。該走的道路，並非處處平坦；我們總不能因崎嶇就轉了方向。

這使我記起在羅馬看電影的往事。義大利的電影院，並非分場買票定座，而是流水式隨時入座，隨時離開。我入場時，人數不擠，故能在樓上，選了路側的座位。不久觀眾越來越多，

新觀眾入場，舊觀眾未退；於是兩旁通路都站滿了，中間通路的石級，不准站立，也被坐滿了。

每有觀眾退席，便即有人湧前爭座；熙攘往來，實在騷擾不堪。剛剛我坐的一排，裡邊有十多人一齊退出，於是一群人就要入去填補。他們走出走入，必要經過我的跟前，使我感到麻煩；於是站在座旁，讓他們換班。人們退出之後，這群人就匆忙魚貫而入，剛好連我的座位都給填掉。填我座位的是一位男士，他很客氣地求我玉成他；因為怕他身旁的愛人太孤單。既然我無意代替他做章魚，我只好坐到石級上。這些大理石，並無毯子鋪蓋，坐在上面，真是屁股吃冰淇淋，時值隆冬，並不好受。

佛云：「學我者死」。以庸才去學佛，必然要死。諺云：「好心遭雷劈」，若勉強去做好心，必然被劈身亡。除非我能用第三者的態度，來欣賞我這狼狽的「好心妙遇」，自己開解自己。

給一條絲線絆倒

129

《天地一沙鷗》是美國當今最暢銷小說之一，作者為李查巴哈。內容描寫海鷗岳納珊・李文斯敦，立志學習飛得更高更遠，追求完美的新境界。何志浩先生遂取其意而為之歌。下列是簡潔有力的歌詞：

(一)碧浪滔滔，白雲悠悠；天南地北，翱翔不休。
熱愛飛行，越過千山萬水；
無遠弗屆，環繞四海九州。
認識完美的境界，誠心嚮往；
了解自己的志向，刻意追求。

（副歌）
飛向自由的世界，飛在時代的前頭。
飛呀，飛呀！飛渡大海，飛遍九州。

飛呀，飛呀！自強不息，志業千秋。

(二)堅持真理，保衛自由；愈挫愈勇，善運智謀；

爭取勝利，發揮廣大潛力；

勇往邁進，迎接時代潮流。

解除群眾的痛苦，奮起自救；

找尋生命的光輝，照耀宇宙。（下接副歌再現）

這首是混聲合唱的歌曲，印出之時，題目內的「二」字，繪譜寫得其細如絲；我很耽心有人誤認它是標點符號中的破折號。

數月前，偶然聽到這首合唱歌曲的錄音廣播。擔任介紹歌曲的一位先生說：「這首歌的名字很怪。我們聽過有一本暢銷小說，名字是《天地一沙鷗》，而這首歌，則名為天地，沙鷗。……」這幾句話，使我聽了，又好笑，又生氣。介紹者知道有《天地一沙鷗》小說；但卻不曾知道小說內容說什麼，更不知道「天地一沙鷗」這個句子，出自何處。如果他讀過唐詩（杜甫的〈旅夜書懷〉），則他必然獲得明辨之才，不致給一條絲線所絆倒了！

130

山高幾許

諺云「一山還有一山高」，凡能真切認識此語的人，永不會自滿。老實說，只有井底之蛙，纔敢輕視大海之深與天空之闊。自滿自足的人，實在皆因少讀書。方子雲的對聯云，「目中自謂空千古，海外誰知有九洲」，可為不學無術的人寫照。

凡具智慧的人，經常能夠自省。也許因為虛榮心發作，免不了一時自驕自傲；但良知未泯，忽然醒悟過來，立刻就能勇於改過，而且樂於揚人之善。提琴家塔替尼夢中與魔鬼敘談，他不相信魔鬼能奏提琴；但魔鬼居然奏得非常巧妙，使他大感震驚。他夢醒之後，立刻把所聽到的樂曲默寫出來，稱為《魔鬼的顫音》奏鳴曲。他自認遠不及夢中所聽的那麼迷人，這是藝人謙遜的美德。

莫札特本來看不起貝多芬，但聽過他即興演奏之後，就改變了態度，立刻向眾人誇獎貝多芬的才華傑出。這是藝人的好品性；絕不自傲，且具識才的慧眼。

藝人不忘修養，自感學力未逮而決心努力向上的例子，為數甚多。喜歌劇作曲家奧芬巴赫，

在成名之後，自知才力未足，乃急起直追，拜師於蓋魯比尼的門下。鋼琴家布梭尼也是成名之

後，再學對位技術，終於成為著名作曲家。「學而後知不足」，才華愈高的人，就愈謙遜。「欲登

山，先自卑」；真正的藝人，學者，永不會目空一切。

英國小說家斯尉夫特所作的《古里弗遊記》，敘述古里弗在小人國與大人國的遭遇，足以發

人深省。這裡有一則趣事，可以說明「一山還有一山高」的警語：

年老的牧場主人乘搭火車遠行。他對面的座位，有一位青年人，每向窗外看一眼，便閉目

沉吟，口中喃喃自語。老人甚覺奇怪，終於忍不住問他是否生病。青年人答，並非生病，只是

訓練自己的視力。據他說，他正在磨練閃電式的計算方法；看一眼窗外，就要立刻能說出有多

少棵大樹，多少間房舍。

老人本來自命是迅速計算的能手，他就向青年人提議說，「這列火車，不久就要經過我的牧

場；牧場上有我的牛群在吃草。你能看一眼就算出牛的隻數嗎？我當然知道正確的數目，你若

能說出相差不遠的數目，也就算成績傑出了！」

青年人答應了他。當火車經過一片平原，平原上疏疏落落地遍是牛隻。老人就指著窗外說，

「這就是我的牧場了。請計算牛的隻數吧！」

青年人看了一眼，略一沉吟就答，「三千四百二十六隻」。老人非常驚奇，不禁大聲喝采，

「對了！數目完全正確！」然後問，「到底你如何計算出來的？能夠這樣快又這樣正確！」青年

人笑笑，答，「容易得很！先點清牛腳的總數，再除以四，便是答案了」。

這個答句，使老人驚愕得久久說不出話來。看見高一倍的山，可能令人欣然敬服；看見高數倍的山，就令人只有驚愕無言了。

翻江倒海巴喇娃

131

在羅馬居留的數年裡，歌劇院是我的課堂之一。無論是市中心區的歌劇院，或者溫泉遺址的露天歌劇場，每演一套歌劇，總是連續演出數場；這便是我學習的好機會。我當然不會用高價去買嘉賓座位，卻是常常購取廉價的座位；歌劇院的頂樓，露天劇場的後座，每一角落，我都非常熟悉。在這些日子裡，我不獨看到臺上的歌劇演出，同時也看到臺下的眾生色相。其中所見的趣事，說之不盡；現在要談的是歌劇院裡那些翻江倒海的啦啦隊。

歌劇院的啦啦隊有很嚴密的組織。負責指揮的頭目，把人員分佈在座位行列間的每一角落。這些隊員，大部份是臨時招請來的青年學生；他們並無薪酬，大多數只供看一場歌劇而已。

每在一幕結束（最重要的是第一幕結束），啦啦隊便展開熱烈的活動。指揮者站立在樓上靠近舞臺的當眼之處，隊員們便按他指示，大吵大鬧。其程序約如下列：

（一）大力鼓掌，大聲叫好，亂哄哄地叫出「巴喇娃」（Brava），為女歌者捧場；「巴喇窩」（Bravo），為男歌者捧場；「巴喇慰」（Bravi），為全體男女歌者捧場。在這種熱鬧的大拍大叫之

中，自有許多天真的觀眾跟著拍掌叫好，於是歌者走出幕前答禮。

(二)歌者答禮完畢，又再掀起大拍大叫的浪潮，使歌者再出答禮。

(三)從樓上近臺之處，把花束擲向臺上，在大拍大叫聲中，又把花瓣及彩色碎紙撒向臺上。歌者把花束拾起，抱在懷中，欣然答禮，向上下左右各方，大拋飛吻；於是又大拍大叫。

(四)再來一次大拍大叫，把歌者的名字，有節拍地齊聲逐個音喊出來；使歌者又來一次答禮。

(五)重新捲起大拍大叫的浪潮，使主角與副角齊出謝幕。

(六)又再大拍大叫，使各歌者與指揮者，導演者，手拉手，一起出來謝幕。如果歌劇作者在場，也一起出來謝幕。

啦啦隊的表演，至此為止。隊長離開了所站的位置，隊員們立刻就鴉雀無聲；全場留下一片淒清的寂寞。在這種冰冷的寂寞中，任何人都能切實地感覺到，剛才跟著他們大拍大叫，乃是滑稽而上當之事。讚美一位歌者，實在用不著如此大拍大叫。

這批翻江倒海的啦啦隊，有時令人生反感；因為他們實在到達騷擾不堪的情況。但歌劇院中倘若沒有了這批人物，場中就顯得太過冷落。群眾不曉得歌曲何時告一段落，就該有個嚮導，以免拍錯手掌。歌者演得如此賣力，也應獲得精神上的鼓勵；只靠貴賓們輕敲幾下掌心，就嫌氣氛太過冰冷。歌劇上演，若缺少了這批興風作浪的人物，就無法熱鬧起來。

但有了這批人物，經常弄巧反拙。雇用啦啦隊，好比購買生日蛋糕，付錢較多，蛋糕較大。

只是大拍大叫，是一種價錢；加擲花束彩紙，又是另一種價錢；大叫人名，多拍幾次，價錢又要高些。付了錢的歌者，不論唱得多壞，一律大拍大叫。沒有付錢的合演歌者，不論唱得多好，也只獲得忠實的觀眾賜以禮貌式的疏落掌聲；這批啦啦隊員，則不聲不響，冷靜得有如洞口之貓，塘邊之鶴。

我看過一位扮演老人的低音歌者，在劇中，唱完一曲，便要死掉。他唱完，剛剛倒下之時，啦啦隊便大拍大叫。於是，死去的人，又爬起來，向聽眾答謝捧場的盛情；然後，又睡回原位。但啦啦隊仍然翻江倒海，繼續不停地大拍大叫。於是，死了的人，又再爬起。劇中各人，重新走回未唱此曲之時的位置，讓老人再演這場戲，再唱這首曲。站在戲劇的進行看來，這乃是極為滑稽之事。回溯當年，格呂克，白遼士，華格納，都曾斥責這些上演歌劇的壞習慣；但，時至今日，仍然沒有辦法去掃除它！由於虛榮，好勝，互相敵視的歌者，各自雇用啦啦隊；一方面為顯自己的威風，另一方面則為喝別人的倒采。兩大陣營的啦啦隊，經常在歌劇場的內外，互相廝殺，了無已時。

看慣了這批啦啦隊的活動情況，使人不勝感慨。登臺被喝采，被捧紅，不過是這麼一回事。難怪在後臺工作的人，根本不想看戲，也不想演戲。老實說，被喝采與被喝倒采，有時很難分別。昔日希臘有一位演說家，在演講之際，聽眾忽然熱烈喝采；他就忍不住向助手發問，「是否我剛才講錯了話？」

這裡要說的並非荊軻的「易水之歌」，只是說給人借用書籍的結果。我的朋友們，經常為此

132

有去無還

事大發牢騷；事實上，人人都有這種遭遇。櫥裡的書籍，乃是「養兵千日，用在一朝」的材料；偶然要找來查考，不見了蹤影，誰也忍不住要大發脾氣。

有人借了我的書，拿去複印；歸還之時，曾被拆開而沒有好好釘回原狀，且有兩頁被水浸過。有人借用我的唱片，送還之後，每次唱出都添了許多爆竹聲響。有一位學生來借樂譜，據說是請人替他伴奏，以參加音樂比賽。樂譜歸來之後，每頁的角落都殘破不堪，更有半頁不知去向。對於這些事情，實在使我很生氣。幸而我仍然曉得開解自己；把戰士身上的傷痕，當作光榮的標誌，而不列作肉痛的記號。

更有一位朋友，借去了兩冊樂譜，歷久不還。我在急需查考之時間他，他卻堅決否認曾借此書。我當然不能報警去入屋搜查的。直至兩年後，他在搬遷住所之時才找了出來還給我；說「對不起，我一時忘了！」這位朋友，仍然算是好人；因為，倘若他愛惜面子，把心一橫，索

性把書扔掉，堅持未有向我借取，則我只能永遠失掉它。

人們都熟知這句話「除非你願意把書送給人，否則切勿借出去」。這使我對於借來的書本與唱片，常懷著戰戰兢兢的尊敬態度。

我在進修的數年中，卡爾道祺老師很樂意把藏書借給我用。我每星期去他的家中上課三次，每次都借一二冊；還了讀完的，又借未讀過的，川流不息。那些已經絕版的舊書，常是頁殘面破，骨肉分離；我就為之修補，另用厚紙糊好，然後歸還。老師常常愉快地指給他的朋友們看，說，架上那些重新釘裝封面的，都是我曾借去讀過的書。我這種尊敬借來書本的習慣，終於有一次為我帶來好運。有一回，我要研究一份絕版的樂曲。老師手邊無此書，他任職的聖樂院圖書館也無此書；他便命圖書館從瑞士空郵購買。寄到之後，先借給我應用。老師認為，把書借給我用，最能顯出書本的真價值。

事實上，借書可以強迫自己加速研讀。倘若是自己買來的書，可能不急著讀；但，借來的書就非讀不可。我見過許多人，買了大批圖書，擱在家中，根本不曾好好去讀。有錢買到圖書，卻買不到知識。昔日，林肯要跋涉長途，乃能借到書籍來讀；巴赫也要步行遠路，乃能聽到名家演奏。事實上，林肯，巴赫，比現代人幸福得多。現代人借書買書，複印書本，極為容易；欣賞音樂，也很便利；但不曾經過刻苦的努力，始終無法獲得寶貴的知識，也始終無法獲得快樂與幸福。試看繭中的蛾吧！若非經過拼命掙扎，破繭而出，它始終雙翅軟弱，無力飛翔。

音樂掌故

許多人在談及音樂的功效之時，總會舉出兩首歌曲為例：一是〈散楚歌〉，一是〈馬賽曲〉。

前者是漢楚爭霸之時，張良用歌曲激發楚兵思鄉之情；在「四面楚歌」的境況裡，項羽終於為劉邦所敗。後者是法國革命時的進行曲，即現今的法國國歌，以其慷慨激昂的歌聲，鼓舞人心，終於推翻腐敗的君主專政。

這兩首歌曲的性質，實在有極大的差別。〈散楚歌〉是消極的，悲傷的思鄉歌；目的是使敵人的戰士消失鬥志。〈馬賽曲〉則是積極的，勇敢的進行曲；目的是使自己的戰士振作起來。前者是瓦解他人之軍心，後者是激發自己之勇氣；前者宛如瀉藥，後者恰似補劑。兩者都有其用處，但必須調節運用，不應偏重其一，而忘卻其二。

在一般人的心目中，常有錯誤的觀念，總以為悲哀的音樂才是最動人的音樂。他們慣說，好的音樂是「如泣如訴」，是「滿座重聞皆掩泣」，是「使我三軍淚如雨」。在皮黃小調之中，人們最愛唱的是自嘆，訴冤，哭靈，祭奠之類的調子。隨處都可以聽到「我好比籠中鳥，有翅難

渡漳之歌

133

展」，真是長歌當哭，處處彌漫著一片哀愁氣氛，難怪有人認為音樂是玩物喪志的消遣品。

本來，樂以教和，用之以表彰文德，慶賀昇平，抒洩抑鬱，是很合理的；但，這只是音樂的一面，而非其全面。音樂除了能夠教和，同時還具有教戰的力量；音樂有靜的陶冶之功，同時也有動的鼓舞之力。我們今日生長在艱苦的戰鬥之中，急需的並非頹喪的，而是振作的音樂。

如果我們說及音樂功效，不必只提到張良的〈散楚歌〉，而該說到軒轅黃帝的〈渡漳之歌〉。當時蚩尤暴虐，黃帝興師討伐；至漳河之濱，車不能渡，乃命樂師伶倫編作〈渡漳之歌〉。在歌唱之中，士氣大振，渡漳河以殺賊而終獲全勝。

何志浩先生所編的舞劇《黃帝戰蚩尤》，其中的〈渡漳之歌〉，就是根據原旨，編成歌詞，作成歌曲。詞中的句子，有「漳水湯湯，吾為救民而渡此水鄉。神靈有知，渡吾於彼岸而殲強梁。渡漳，渡漳！弓矢斯張，干戈戚揚，戎車啟行！」——這是積極的音樂，我們現在正需要這類樂曲，來振作大眾的精神，建立康樂的生活。

134

黃鵠歌

活潑的音樂，足以振作精神，洗盡頹喪風氣。為了大眾的身心健康，我們必須推行活潑的音樂。

戰國時代，管仲是最能運用音樂的名人；他編作〈黃鵠歌〉以逃脫追兵的事蹟，最為後人所樂道。

管仲輔佐齊國的公子糾出奔於魯。齊君被弒，國中無主，他乃護送公子糾回國，以繼君位。尚未抵達，齊人已擁糾之弟小白為君（這小白就是後來的齊桓公）；於是齊魯交戰。結果，魯兵敗了。魯莊公乃殺了公子糾議和，並以囚車押解管仲返齊國去。囚車既行，魯莊公細想，管仲乃一奇才，倘若齊君不罪他而重用了他，則實在是助長了齊國的實力，於己不利；於是派兵追趕，想把管仲殺掉。但管仲身在囚車之中，已料及此。為了要及早逃出魯國境界，他乃編作一首活潑的歌曲，名為〈黃鵠歌〉，教推車的兵伕同唱。載唱載行，精神振作，連夜趕程，不覺勞苦。追兵在後，終無法趕得上；還以為管仲獲得神助哩。

〈黃鵠歌〉的詞句，見於《東周列國志》。這當然是小說家的演繹作品，下列是其概要…

黃鵠黃鵠，戢其翼，縶其足。不飛不鳴籠中伏，引頸長呼繼以哭。黃鵠黃鵠，天生汝翼能飛，天生汝足能逐。遭此網羅誰與贖？一朝破樊出，升衢而漸陸。……

後來，齊桓公拜管仲為宰相，帶領大軍征伐孤竹；遇到大山擋路，他便編作上山歌，下山歌，使軍士勇往直前，大勝而還。齊桓公不禁嘆道，「今日我才曉得，人力是可以用歌來獲取的！」管仲說，「凡人勞其形者疲其神，悅其神者忘其形」。這句名言，使齊桓公大為敬服，讚他「通達人情，一至於此！」

現代醫學證明，音樂之所以能夠影響精神，必先通過生理感受。音樂對於身體，不只影響神經系統，同時也影響筋肉活動與血液循環。悲傷音樂使血液循環變慢，愉快音樂使之變快，激昂音樂使之加速。我們應該曉得使用不同的音樂在不同的場合，以取得不同的效果。

（附記）〈黃鵠歌〉詞意甚佳，但全然不利於唱；因為所用的韻是入聲的「屋，足，哭」。恰似那句「屋督偓促鹿縮六叔捉竹逐」，如果唱出來，全是一肚氣的「咕咕」聲。若要用為歌詞，還該請明智的詞人重新編作。

135

濮水之樂

司馬遷作《史記》，其中的《樂書》（《史記》第二十四卷）是以《樂記》全文為主體；緊隨著，便加上他自己的按語。這段按語，是後來文人常常引用之為說樂的宗論：

凡音，生於人心。天之與人，有以相通，如影之象形，響之應聲。故為善者，天報之以福；為惡者，天與之以殃。其自然者也。故舜彈五絃之琴，歌南風之詩，而天下治。紂為朝歌北鄙之音，身死國亡。舜之道何弘也！紂之道何隘也！……

隨著這段按語，便接著敘述一段神怪故事；這段故事，後人常當作歷史來引證，開了以鬼神說樂的先例。我們必須明白司馬遷寫《史記》的原意，乃不至於誤信神怪之說。這故事的內容是：

衛靈公到晉國去，夜宿於濮水之上。聽到奏琴之聲，但其他各人卻聽不到。他召其樂師把琴聲記錄起來。到了晉國，晉平公設宴招待他。他說，此次在途中，聽到新曲，可請樂師奏來

共賞；於是為晉平公奏此新曲。未奏完，晉平公的盲樂師（師曠），立刻制止演奏，說：這是亡國的音樂，不要聽。晉平公問，何以稱為亡國的音樂。師曠說，這是紂王的樂師所作的靡靡之音。武王伐紂，該樂師乃投濮水自殺。所以這些樂曲必定是從濮水之上聽來的。誰聽過這首樂曲，就要遭遇不幸。但晉平公喜歡音樂，堅持著要奏完它。於是有鶴飛來，有雲湧至，風雨大作。晉平公恐懼，躲在廊裡不敢出來。——司馬遷的結論是：「夫樂，不可妄興也！」❶

這篇神怪故事的要義，是說明紂王無道，故紂王所用的音樂，便是「亡國之音」。這篇文字，落到小說家的手裡，便演述得更為離奇古怪。如果讀者有興趣，可以查看《東周列國志》第六十八回，便可明白。儒者一貫的見解，是讚美堯舜而斥責紂。堯舜的音樂最美，桀紂的音樂最壞。作者借師曠之口，罵晉平公築宮室，好音樂，乃是不賢德的君主（紂王）所好尚。

我們今日，卻不必再使用這樣的罵人方法了。

❶
這句結論為托爾斯泰所稱讚。見本集第九十三篇〈克羅采奏鳴曲〉。

孔子說，「放鄭聲，遠佞人；鄭聲淫，佞人殆」。又說，「惡鄭聲之亂雅樂也」（論語）。

從這些話看來，我們可以明白，鄭聲之受人歡迎，遠在周代，雅樂與鄭聲便互相抗衡。到底，雅樂之站立不穩，自有其本身的許多弱點；鄭聲之受人歡迎，當然也有其吸引人的長處。到底，鄭聲是否壞的音樂呢？我們必須弄清楚，才不至於人云亦云。

136

鄭聲亂雅

《左傳》的記載，「煩手淫聲，慆堙心耳，乃忘和平，謂之鄭聲」。所謂「煩手」，是指奏法較為複雜；「淫」，是指「聲過於文」，即是曲調比較華麗。請注意這個淫字，並非指「姦淫」，而只是說「太多」之意。因為音樂較華麗，較複雜，使人聽得興奮，所以說是「乃忘和平」。雅樂所要求的是靜而淡，儒者當然不敢提倡華麗的鄭聲。

《白虎通》解說孔子何以說鄭聲淫，又有另一種說法。它說：鄭國地方，鄉人山居谷汲，男女錯雜，互相唱歌表示愛悅之情，故邪僻。最後加上一句結論，「聲皆淫色之聲也」。其實，鄭聲只是鄉民所唱的山歌。山歌的題材，常是男女的戀歌，情意纏綿的唱法，處處相同，卻不

是單獨鄭國所有。原來的「淫聲」，卻被《白虎通》解為「淫色之聲」，已經與原文有了差別。

更糟糕的是，刊印有錯誤，「山居谷汲」，印成「山居谷浴」，使那些老師宿儒立刻想到男男女女，赤條條在野外，一邊洗澡，一邊唱愛情歌；這就使他們震駭非常，必須斥罵鄭聲為淫樂了。

《樂記》所載，子夏對魏文侯解釋雅樂才是「德音」。鄭樂太華麗，宋樂太柔美，衛樂太急促，齊樂太強烈；都不宜於用作祭祀。但這些民歌，用於生活之中，卻不見得有什麼害處。而後來的文人，就根據《樂記》的話，穿鑿附會，解釋為「濮水之上，地有桑間者，其音乃亡國之音也」。後來又有人說，桑間之音，乃《詩‧衛風‧桑中》也。這就把唱法扯到詩篇的詞句去，引出無數爭論來。

137

何謂「鄭聲淫」？

有人說，《詩三百篇》裡的《鄭風》，就是鄭國的歌詞。這是孔子親自刪訂的。既然孔子說過「鄭聲淫」，為何又不把它拋棄，還說它們是「思無邪」，到底有何道理？

宋代學者鄭樵說，「律其詞，謂之詩；聲其詩，謂之歌；作詩未有不歌者也」。可是，文人說詩，總是離開音樂，只說義理；這是詩與樂分了家的大毛病。宋代學者朱熹，指出《詩三百篇》之內，有二十四篇是「男女淫佚之詩」，鄭詩佔了大多數；故認定「鄭聲淫」。且讓我們看看例子，便可明白。

《王風》裡的〈采葛篇〉：

彼采葛兮，一日不見，如三月兮！彼采蕭兮，一日不見，如三秋兮！彼采艾兮，一日不見，如三歲兮！──朱熹註，此淫奔之詩。

《鄘風》裡的〈桑中篇〉：（三段選錄第一段）

爰采唐矣，沫之鄉矣，云誰之思？美孟姜矣！期我乎桑中，要我乎上宮，送我乎淇之上矣！

——朱熹註，此詩乃淫奔者所自作。

朱熹說及衛詩，說「衛國地濱大河，其地土薄，故其人氣輕浮。其地平下，其人質柔弱。其地肥沃，不費耕耨；故其人心怠惰，聲音淫靡。故聞其樂，使人懈慢而有邪僻之心也」。又說，「鄭衛之樂，皆為淫聲。衛猶為男悅女之辭，而鄭皆為女惑男之語。鄭聲之淫，甚於衛矣！」這些解說，可稱奇妙。後來的文人說，「夫子云鄭聲淫而不及衛，何也）？衛詩所載，皆男奔女；鄭聲所載，皆女奔男；所以放之。聖人之意微矣！」文人讀書，竟然大有發現；發現到孔夫子不大責罵男人追女人，卻不高興看見女人追男人。讀書人真是越讀越胡塗了！

鄭聲實在是鄭國的民歌，說它淫，只因為「聲過於文」，就是較為悅耳，較為華麗，較為複雜；並非說淫邪的淫。朱熹所指出的淫詩，實在皆是戀愛為題材的情歌。華麗悅耳的樂曲，愛情真切的詞句，實在是優美歌曲的重要條件。時至今日，我們不必再受「鄭聲淫」這句話所困擾了。

138 何謂「亡國之音」?

人們每聽到自己不喜歡的音樂，就罵它為「亡國之音」。其實，「亡國之音」是一句刻毒的口號，是儒家維護雅樂排斥新樂所用的口號。我們必須了解其內容，切勿人云亦云，隨聲亂罵。

《史記》裡的〈樂書〉所載，衛靈公夜宿濮水之上，聽見鬼神奏出極為優美的樂曲，便命他的樂師記錄起來；去到晉國，奏給晉平公聽。晉平公的樂師立刻制止演奏，說「這是亡國之音，不可聽！」因為這樂曲是紂王的樂師所作。武王伐紂，樂師投於濮水而死。

紂王的樂師是師延，他是被紂王囚禁起來，命他作「迷魂淫魄之曲」，以增飲宴之樂。後來周武王興師討伐，他便投水自殺。在儒者心目中，迷魂豔曲乃與淳古雅樂誓不兩立。「亡國之音」是指那些偏於享樂的音樂。

但生活之中，人們不能只聽又淡又靜的音樂。魏文侯對子夏說，「我衣冠整齊地聽古樂，只想打瞌睡；但聽鄭衛之音，則愈聽愈精神；到底原因何在呢？」齊宣王也對孟子說，「我並不愛先王的音樂，只是愛通俗的音樂罷了」。這當然由於通俗音樂較為悅耳，而古樂並不動聽。所謂

鄭衛之音，就是指鄭，衛兩地的民歌；民歌的唱奏，常是具有吸引力量的音樂。因此，被指為「亡國之音」的鄭，衛音樂，就是悅耳的，熱情的音樂。

《晉書》裡的〈律曆志〉，說及當時荀勖造新鐘律，時人稱其精密。但當時的官員們，說他所作的樂曲，聲音很高，「聲高則悲，非興國之音，乃亡國之音也」。《隋書》也說及「煬帝不解音律，後大製艷篇，哀音斷絕，帝悅之無已」。因此，凡是聲高而哀的綺麗音樂，就是「亡國之音」。

隋的前代，陳後主是一位耽於享樂的亡國之君。《隋書》記述他「唯賞胡戎樂，親執樂器，別採新聲。樂往哀來，竟以亡國」。因此，那些外來的新奇音樂，華麗的，創新的音樂，都屬於「亡國之音」。

《樂記》裡，子夏說及通俗音樂為「不可以道古」，他認為這樣的新樂，可使「國之滅亡無日矣！」

從上文所列的各種記載看來，可知儒家的見解，凡具下列內容之一，都被稱為「亡國之音」：

（一）悅耳的，熱情的，具有刺激力量的音樂。

（二）偏於享樂的音樂。

（三）聲高的，悲哀的，綺麗的音樂。

(四)新的外來音樂，華麗的創作新聲。

(五)民間的音樂，以戀愛為題材的音樂。

其實，上列五項，都是有生命的音樂所不可少的因素。誠然，偏於享樂，使人萎靡；偏於悲哀，使人頹喪。但，享樂原是音樂的正當用途；運用得宜，可獲興邦之功而不是亡國之禍。

然則，究竟是因為亡國之音起而國亡呢？抑是因為國亡而後亡國之音起呢？這個疑問，曾經有許多人爭辯得面紅耳熱。但，這疑問並不像「蛋生雞還是雞生蛋」那般難答。因為，「亡國之音」這句話，本來是儒家維護雅樂，排斥新樂的口號。《舊唐書・音樂志》有這樣的記述：唐太宗說，「禮樂之作，乃是聖人的教育方法。國家的盛衰，難道與音樂有關嗎？」御史大夫杜淹答道，「前代興亡，實在與音樂有關。陳之將亡，流行玉樹後庭花的樂曲；齊之將亡，又有伴侶曲。這些哀傷的樂曲，使人聞之悲泣，實在是亡國之音了」。唐太宗說，「不然，悲歡之情，在於人心，這是很自然之事。今玉樹，伴侶的樂曲仍存，我為你們奏來聽聽，難道你們也會悲泣起來嗎？！」尚書右丞相魏徵立刻說，「樂在人和，不由音調」。唐太宗認為這才對了。

這段史實，告訴我們根本就沒有「亡國之音」的一回事。「亡國之音」只是儒家斥責桀紂無道，說明一國之君不應貪圖享樂。後人再擴充其內容，用之以排斥一切與雅樂相對的音樂作品。

我們切實地推廣純正風格的音樂來充實生活便好了，用不著拿這句刻毒的口號來亂罵他人。

139

真正的「亡國之音」

要滅亡一個國家，自有許多不同的辦法。衝鋒陷陣，攻城佔地；既傷人命，又耗物資，殊不上算。最佳辦法，並非從外邊打進去，而是讓它自己壞出來。一個國家，腐敗到了相當程度之時，立國精神已經蕩然無存，時時準備投降保命的傻瓜多得是。堅甲利兵，有等於無；外來力量一到，不費一兵一卒，就可以一舉把它消滅。

從文化去侵蝕一個國家，可以使該國的人民，自願亡國。如果利用音樂做工具，這種音樂就是真正的「亡國之音」。如何使用「亡國之音」來滅亡他人之國？最好辦法是灌他們飲迷湯。

迷湯可分數種：

(一) 給他們輸入堂皇雄偉的音樂，造成其自卑感，引起其頹廢症。使他們終日感覺到自己不如人，失去積極振作的力量；只愛坐享他人的成就，懶於自己努力去創作。

(二) 給他們輸入迷離縹渺的音樂，鼓舞其好奇心，引起其幻想病。使他們終日沉醉在迷離的世界，不知正確生活的目標；只愛神遊虛無的仙境，懶於鞭策自己去圖強。

(三)給他們輸入綿軟愛戀的音樂，誘發其享樂狂，引起其迷惘症。使他們終日醉生夢死，只知追求感官的享樂，喪失了奮鬥向上的精神。

上列的幾種音樂，給敏感的藝人看到其中蘊藏的危險性，也曾有人借用昔日儒家斥責新樂的口號「亡國之音」來警醒大眾。但，自卑感，好奇心，享樂狂，還未算不治之症。只要我們仍然有良醫在側，隨時指導眾人，使人人神志清醒，則那些居心叵測的人，仍然未得逞其奸計。

但，倘若我們的醫生也著了迷，中了毒，那就糟糕透頂了！這些醫生多數是從國外學習歸來，最有資格先受麻醉。倘若這些醫生不獨自己著了迷，兼且也供應迷藥給眾人，則這種麻醉之力，就極為可怕！

一個國家裡的作曲者，如果只知嚮往於幻想的世界，放棄國家民族的個性，相信「四海一家」為真理，又相信世界上不再存有國界；相信和諧已經陳舊，只想使用不協和弦；相信倫理思想已經落伍，只想任意堆砌聲響以自娛；則這個國家的文化已經到達了人云亦云的境地，所有音樂創作都成為世界化而無民族性；這個國家，實在已經被消滅了！

然則這些不協和的音樂，是否不可使用呢？當然可以使用！只要我們有穩健的民族性，使它們服務於我而不是奴役了我，用之並無危險；正如高明的醫生能夠自由使用毒藥而不致給毒藥所害倒。昔日西域琵琶傳入中國，風靡一時；敏感的儒家看到這種危險，立刻斥之為「亡國之音」。當時我國地大物博，正當強盛之際；外來音樂進入中國，立刻就被吸收，被融化，發展

而成中國音樂的一部份。可是，到了今日，我國天災人禍，延續已久；文化不振，科學落後；一旦為這些音樂所侵擊，就很容易受人支配，受人奴役而不自覺。許多人到國外學成歸來，根本未能自立，忘記了自己的民族性，忘記了自己所負的文化責任，做了別人的附庸，還未曾察覺，還未知警醒。所學所用，盡是別人的材料；自己國家的樂壇，只是別個國家的園地；則所作的音樂可以稱為真正的「亡國之音」了。

聖哲有言：「人必自侮然後人侮之」。倘若我們常能秉持明辨的智慧，就不至於無條件地拋棄祖先的文化遺產而追隨別人亂跑。尊重別人的祖宗，是睦鄰之道；認別人的祖宗為自己的祖宗，就不是睦鄰而是甘為奴隸。事實上，無人可以亡我們的國；除非我們自己甘願。

140

立部伎

人們所需要的音樂，是活的音樂而不是徒有形式的虛偽音樂。儒家所讚美的雅樂，為了欠缺內容，只能用之於祭祀與典禮。雖然許多學者認為周秦以前是雅樂極盛，這只是學者的假設。

其實，遠在孔子之前，雅樂便站不穩。沒有內容的音樂，絕對不能活在人們的心裡。民間音樂是有活力的音樂，雅樂全然不是它的敵手！無論是魏文侯，齊宣王，以至後來的秦二世，陳後主，隋煬帝等等，皆愛俗樂而不喜雅樂。雅樂本身顯然具備了一身毛病！但歷代的君主都不敢輕視雅樂，為了害怕給人罵作「亡國之君」。但是，君主們也有絕招，就是照例設置雅樂的部門，而毫不重視它，只讓它不生不死地存留著。唐代詩人白居易作了一首新樂府〈立部伎〉，他自註是諷刺雅樂的衰敗；因為當時太常（音樂官）選坐部樂工之低劣者編入立部，又選立部樂工之最低劣者編入雅樂部。這樣可以想得出，雅樂部奏出的音樂是何等低劣了。下列是此詩的原文：

立部伎，鼓笛喧。舞雙劍，跳七九。嫋巨索，掉長竿。

太常部伎有等級，堂上者坐堂下立。

堂上坐部笙歌清，堂下立部鼓笛鳴。笙歌一聲眾側耳，鼓笛萬曲無人聽。

立部賤，坐部貴。坐部退為立部伎，擊鼓吹笛和雜戲。

立部又退何所任？始就樂懸操雅音。雅音替壞一至此！長令爾輩調宮徵！

圜邱后土郊祀時，言將此樂感神祇。欲望鳳來百獸舞，何異北轅將適楚！

工師愚賤安足云，太常三卿爾何人？

白居易這首詩，罵得非常痛快；只是，把責任全推在樂官的身上，未免冤枉。不將雅樂改革，責任該在君主，不在樂官。何以君主們總是愛俗樂而不愛雅樂？雅樂本身實在應該自我檢討，急起直追。可是雅樂老不長進，全無創作，捧著死的招牌，當然不是有生命的俗樂的對手。

清代樂家徐新田說得好，「俗樂雖俗，不失為樂；雅樂雖雅，乃不成樂！」

141

五絃彈

自從漢代通西域，琵琶傳入中國之後，琵琶樂曲就成為時尚音樂。儒者不歡喜外來的音樂，所以常加斥責；也用到刻毒的口號「亡國之音」來攻擊外來的音樂。其實，外來的音樂，能刺激起文化的發展，並非沒有好處。但一般守舊的文人，就不肯讚美新樂而只懷念古樂。白居易是維護雅樂的詩人，作了不少諷諭詩；其新樂府〈五絃彈〉就是宣揚雅樂的作品。詞云：

五絃彈，五絃彈，聽者傾耳心寥寥。趙璧知君入骨愛，五絃一一為君調。第一第二絃索索，秋風拂松疏韻落。第三第四絃泠泠，夜鶴憶子籠中鳴。第五絃聲最掩抑，隴水凍咽流不得。五絃並奏君試聽，淒淒切切復錚錚。鐵擊珊瑚一兩曲，冰瀉玉盤千萬聲。鐵聲殺，冰聲寒；殺聲入耳膚血慘，寒氣中人肌骨酸。曲終聲盡欲半日，四座相對愁無言。座中有一遠方士，唧唧咨咨聲不已。自歎今朝初得聞，始知辜負平生耳。唯愛趙璧白髮生，老死人間無此聲。

遠方士，爾聽五絃信為美。吾聞正始之音不如是。正始之音其若何？朱絃疏越清廟歌。一彈一唱再三歎，曲淡節稀聲不多。融融曳曳召元氣，聽之不覺心平和。人情重今多賤古，古琴有絃人不撫。更從趙璧藝成來，二十五絃不如五。

這篇詩，白居易自註為「惡鄭之奪雅也」；就是說，不喜歡看見流行音樂佔據了雅樂的地位。他說明二十五絃琴比不上五絃琴，五絃琴又比不上魏晉朝代的古樂。我們該冷靜地想想，流行音樂何以能奪取了雅樂的地位？無論如何，雅樂必有其不健全的地方，而流行音樂也必有其吸引聽眾的魅力。白居易所嚮往的雅樂是「朱絃疏越清廟歌。一彈一唱再三歎，曲淡節稀聲不多」；這乃屬於儀式所用的祭祀音樂。樂曲既淡，速度又慢，聲音稀少，一彈一唱再三嘆；趣味範圍如此狹小，當然不能使大眾歡迎它。懷念以往的古樂是好的，但不應忘記發揚現在的今樂。

142

男人唱女聲

兒童的歌聲，清雅脫俗；教堂的童聲合唱，常給人留下深刻的印象。在聲樂裡，稱兒童的歌聲為「假聲」(Falsetto)，這是音質清麗而無強大音量的高音；倘若強迫兒童唱出強大的音量，乃是罪過。

男人唱女聲，也是用假聲的歌唱。男低音偶然使用它來表示遠處傳來的歌聲，效果極為卓越；〈伏爾加船夫曲〉的結尾，就是很好的例。男高音的聲域，用假聲伸展上去，便到達女低音或女中音的區域；這種歌聲，稱為「超男高音」(Counter-Tenor)。十六，十七世紀，英國人很重視這種聲樂訓練。十八世紀的義大利歌劇，例如韓德爾所作的許多歌劇，都是用這種歌者來擔任主角。四十年前，我國用假聲歌唱的伶人很多，梅蘭芳是眾所周知的傑出人物。（可惜年輕的人士未曾曉得，故有人介紹梅蘭芳為女士。）粵劇裡的男花旦，也都是用假聲唱歌，著名的伶人也不少，千里駒，肖麗章，陳非儂，都是表表者。直到今日，鄉村裡的人唱山歌，仍然保存用假聲唱歌的習慣。一般人認為聲高則清，聲低則濁。通常歡喜聽高音而歧視低音，把低

音歌者稱為煙屎喉，豆沙喉。自古以來，不分中外，都有歡喜假聲歌唱的嗜好。

男童在發育年齡，就到達變聲期，為了要保持清雅的童聲，遂有閹割的辦法。如果一個男童歌喉出眾，就在發育年齡之前，由監護人決定為他施行閹割手術，使他終身保持兒童的聲質而有男子漢的肺量。本來，閹割就是絕育；歌者把一生奉獻給宗教與音樂，在虔誠的天主教徒看來，乃是神聖之事。

我國昔日皇宮之內，所有太監都經過閹割手術；但從來不曾聽過太監群中出過優秀的高音歌者。這因為被閹者只為了入宮做侍役而並非為了把歌聲奉獻給神；動機不同，效果自然有別。

十六世紀至十九世紀初期，此種閹割手術盛行於歐洲羅馬教廷。歷代著名的閹歌人，多數是義大利人。下文將介紹其中傑出的幾位歌者。

143

閹歌人

歐洲十六世紀至十九世紀初期，不少男歌者為了要終身保持純潔的童聲而有男子漢的肺量，便在發育之前接受閹割手術。這是效忠於宗教信仰，同時獻身於歌唱藝術；毅然割斷是非根。

犧牲了傳宗接代的任務，被認為是一種光榮之事。其實，這種違背自然的做法，比之女人束胸，纏足，更不合人道。在音樂史上，十八世紀與十九世紀之間，有四位著名的閹歌人，今介紹如下：

(一)塞納西諾 (Senesino, 1680–1750) 生於義大利中部的西安納，名字就是由地名變來。他被韓德爾聘赴倫敦，演唱韓氏許多歌劇，名重一時。他是女中音的聲域，清雅脫俗，為十八世紀最傑出的閹歌人。在他五十三歲之時，與韓德爾大吵一頓，回到義大利，富甲一方。

(二)卡伐雷里 (Caffarelli, 1703–1783) 生於義大利南部那波里。他原是鄉村孩子，被樂師卡伐雷教導成材，遂改用其師的名字。後來，他又跟隨名師波波拉學習 (Porpora 是聲樂名家也是歌劇作家，與韓德爾敵對)。卡伐雷里在羅馬成名之後，被聘往倫敦演唱韓德爾的歌劇。後來助其

師波波拉與韓德爾為敵，吵鬧不休。因天氣不適合他的健康，返回原籍，富甲一方。

(三)法里尼利 (Farinelli, 1705–1782) 生於義大利那波里。幼時墮馬受傷，必須割去是非根，遂成為閹歌人。他也隨名師波波拉學習，又拜白納基為師，後來到倫敦演唱歌劇，又助其師對抗韓德爾，使韓氏因歌劇失敗而破產。三十二歲被聘到西班牙，受到宮廷重視，富甲一方。

(四)偉路諦 (Velluti, 1781–1861) 生於義大利安可那，是十九世紀最後一位著名閹歌人。他是由教士教導成材的歌者，唱於教堂也負責指揮詩班。也唱羅西尼的歌劇，常與合唱人員爭吵。曾在倫敦演唱，名重一時。晚年回到家鄉，財產甚豐。

上列四位閹歌人，都很有錢；但身體有缺憾，陰陽不調，經常與人吵鬧，並無融洽的生活。

由此可見，閹歌人雖然名成利就，並不快樂。如果有人勸你割掉是非根以求富貴，還是不割為妙！

144

岳得調

民歌之中，有「岳得調」的名稱。到底，何謂「岳得調」？

岳得調，是一個音譯名詞，英文是 Yodel，或寫作 Jodel，德文是 Jodler，在字典裡的解說為：顫聲而歌，一種無意義的音節，或只發為聲音之曲調；唱時由常聲急變為尖銳聲，又由尖銳聲變為常聲。——這樣的解說，實在很難使讀者明白。

我們曉得，男人唱女聲所用的假聲，是聲音高而聲量小的尖銳歌聲。牧童在山上呼喊，唱歌，常用這種假聲；大概認為聲音高就可以傳得遠。不論古今中外，山居的人，都有這樣的習慣。岳得調是歐洲的牧人山歌，為瑞士與奧國西部邊境的泰羅族山民 (Tyrol) 所慣用。

泰羅族的歌舞，素為歐洲樂人所重視。他們的鄉村舞曲 (三拍子的蘭德勒 (Landler)，就是風靡世界的圓舞曲之前身。他們唱蘭德勒舞曲之時，就常用岳得調的唱法。這種唱法是把平常的歌聲與高了一倍的假聲，迅速地交換唱出。這是一種即興的唱法，用平常的歌聲唱完一段歌詞，就把歌聲乍然提高一倍，用假聲唱出。因為高音唱歌，很難咬字清楚；故不唱歌詞，只用

「噯，衣」之類的母音來唱，並且自由加入即興的裝飾音，以增活潑。字典裡解說的「無意義音節」是指沒有歌詞，「尖銳顫聲」是指高了一倍的假聲。這種岳得調的樂段，在一首小歌之中，常是間隔地反覆出現，有如「副歌」。如果想聽現成的例，可以去函電臺，請點播流行曲；例如舒雲先生所唱的《黃昏放牛》之類歌曲，就可明白何謂岳得調。岳得調並非只限於男聲，女聲也同樣可以提高聲音，宛似花腔女高音的裝飾樂段唱法，聽起來有如閒關鶯語。

泰羅民歌之流行於歐洲樂壇，乃由於一八二七年五月，泰羅族的歌唱團體到倫敦演唱。韋里斯編印其曲調，鋼琴名家莫歇勒斯將之編成合唱，威林保又填入歌詞，風行一時。羅西尼作《威廉泰爾》歌劇，用瑞士山民音樂為背景，第三幕的一首合唱，就是蘭德勒舞曲。許多作家都有寫作泰羅舞曲 (Tyrolienne)，就是圓舞曲節奏；若用為歌唱，就常用岳得調的即興唱法。

記憶樂曲的奇才

145

世界樂壇上有許多記憶樂曲的奇才，這裡所要說的，並非著名的指揮托斯坎尼尼或者鋼琴家盧賓斯坦，而是我國古代的音樂軼事。

唐太宗時，西國來了一位琵琶能手，炫耀他的創作新曲〈琵琶絃撥〉。太宗不願意給番人耀武揚威，於是使羅黑黑隔帷聽之。聽了一遍，便即記憶全曲；乃對番人說，「這首樂曲並不見得是新創作，我們宮中的人，也能演奏」。拿了琵琶給羅黑黑，隔著帷幕演奏，全曲絕無遺漏。番人以為宮女也有此高才，驚辭去。西國聞之，來降者數十國（《朝野僉載》）。

這段記載，由於羅黑黑的記憶奇才以及演奏技術，震驚外人，不啻做了傑出的國民外交工作；從文化交流上，獲得外國的順服。與此相似的，尚有楊志的軼事：

樂史楊志，善琵琶，其姑尤妙絕。姑本宣徽弟子，後放出宮外，於永穆觀中隱居。自惜其藝，只在深夜自奏。楊志懇求教授，堅不允；並說誓死不肯傳授他人。楊志於是賄賂觀主，讓他住在觀內，在深夜偷聽其姑的演奏。在聽時，以手指在皮帶上記其節奏，遂得一二首曲調。

次日攜琵琶奏給姑聽，使她大感驚異。楊志詳說原因，感動了她，乃盡傳其技（《樂府雜錄》）。

唐代宗時，有才人張紅紅。她原是貧家女，因歌喉嘹喨，為愛樂的韋青將軍所賞識，自傳其藝給她；而她也穎悟絕倫。曾有一位樂工自撰一曲，即古曲〈長命西河女〉，拿來先奏給韋將軍聽，準備在御前演唱。韋青使張紅紅在屏風後聽他演唱，用小豆記其節奏。樂工唱完之後，韋青入問紅紅如何。答，「已經記得了」。韋青便給那位樂工開玩笑，說「這首並非什麼新曲，我的女弟子早已唱過了」。於是使紅紅隔著屏風把全首唱出，使樂工歎服不已。後來在御前演唱，召入宜春院，號為「記曲娘子」，列為「才人」（《樂府雜錄》）。

許多人都有記憶樂曲的才華，只因他們並未有機會給人發現，也未有機會接受技術訓練；所以，雖有才華而終與草木同腐，多可惜啊！

146

瞎子湯姆的奇蹟

瞎子湯姆（Blind Tom），一八四九年五月二十五日生於美國喬治亞州，哥林布斯附近的村中。他的父母是純粹的黑種人，在農場裡做工。湯姆是他們的第二十一個孩子，生下來便是雙目失明。在嬰兒期中，湯姆並無表現出任何特點。年紀稍長，他對於聲音特別感到興趣。無論他聽到什麼聲響，從音樂聲響以至長篇會話，他聽過之後，就能清楚記憶而且能夠模仿出來。

他很歡喜跑到田野去玩耍，尤其歡喜夜間的田野。每當他的母親晚間忘了鎖門，他便偷偷溜了出去，隨處玩耍，宛如孩子們在日間一樣，處處暢行無阻。大概因為夜間清靜，沒有了日間的喧鬧，使他的靈敏聽覺，能夠發現到更微妙的聲音世界。

湯姆兩歲之時，就表現出他性近音樂。到了四歲，乃具體地顯露出他的音樂才華。農場主人比頓將軍，家裡有一座鋼琴。平常有人奏曲之時，湯姆總是在默默傾聽，他能記憶許多聽過的曲調。有一天，在夜裡，他偷偷摸索到鋼琴邊，初試奏琴的動作。天未亮，人們便聽到他的琴聲。大家發現到這個瞎眼的孩子在奏琴，都感到非常詫異。這是第一次奏琴，奏得尚未像樣；

但他能用雙手奏琴，兼用黑鍵與白鍵，摸索著奏出平日所聽過的曲調。

自此以後，他便獲得主人特准，讓他自由奏琴。他把所聽過的樂曲逐一試奏，又用琴聲模仿大自然的聲響，例如風聲，雨聲，鳥唱，蟲鳴等等，以作娛樂。

他五歲時，聽到一場暴風雨。他立刻摸索到琴邊，用琴聲來描繪風雨雷聲。後來，這成為他登臺演奏的常用節目，名為「暴風雨」。

湯姆正式接受了音樂訓練之後，他就從聽覺去模仿奏琴，從記憶去演奏樂曲；逐句逐段地學習上去，稍有成績，他便跟隨其保護人，處處旅行演奏，並且處處求師進修。

有一位音樂教師阿波特小姐（Eugenie Abbott）曾經記載她親自觀察的情況，下列所記，都是阿波特小姐的話：

我那時還是二十一歲的女教師，聽說瞎子湯姆來此演奏，我就極感興趣。我非但想聽他奏曲，還想看他到底如何模仿奏曲；因為演奏會中有一項節目，是任由聽眾登臺奏曲而他立刻模仿奏出來。這種奇妙的才幹，實在值得去看個究竟。

在湯姆演奏會裡，邀請聽眾登臺時，我便應邀前去。我選定的曲子是舒伯特所作的藝術歌〈鱒魚〉，這是海勒改編為鋼琴獨奏的曲。當我坐在琴前，那位經理人告訴我，樂曲不要太長，以免湯姆感到困難。我便答他，只要他給我訊號，我便立刻停止。我在奏〈鱒魚〉之時，這位瞎子聽得特別開心，手舞足蹈，引得臺下聽眾們歡笑不已。

經理人又前來告訴我，請我繼續奏完此曲，不怕太長。後來，他說，湯姆以前曾經聽過這首曲，故請我另奏其他曲子，讓他模仿。我乃另奏了蕭邦的一首圓舞曲。果然，他模仿奏出，成績絕佳。直至演奏會中間休息之時，經理人乃向我解釋剛才我奏〈鱒魚〉之時，何以聽眾們會歡笑不已。原來，兩年前，湯姆曾經聽過〈鱒魚〉，立刻愛上此曲，渴望著要認真練習它。可是，後來總找不到此曲名字，一時無法請人教導。現在，湊巧我把此曲奏出，這孩子的驚喜之情，不禁形之於色，故惹得人人歡笑。在散會時，湯姆要求我次日教他奏〈鱒魚〉，我答應了他。

次日，經理人帶湯姆來訪。這瞎子有中等身裁，體魄強健。在學習時，他很安靜，雙手靈活，奏得很順暢。平日他每天練琴八小時，技巧已經很成熟。開始，我把全曲奏給他聽，然後分段教他。當我奏琴時，他站立著，聚精會神地聽。聽了些時，他就能試奏全曲，並不間斷。偶然奏錯一些，他就搖頭，表示自感不滿，立刻以動作請我為他糾正。連續練了四小時，他已能奏得很完美。兩個月之後，他再來訪，請我再訂正他奏此曲的表情。練習了兩小時，他便奏得極為熟練。

湯姆登臺演奏，是從八歲開始。一八六一年，比頓將軍帶他到紐約旅行演奏。在美國南北戰爭的期內，他們便到歐洲旅行演奏。

許多音樂專家，生理學家，都把他當作奇蹟。一位學者特洛達（James Trotter）說：「誰曾

見過一個呆子竟然具有如此卓越的記憶力與如此優秀的音樂感，以及如此有條理，有方法？讓我們稱他為音樂神靈的化身吧！我們實在無法去解釋他！」

一八六六年，他給鋼琴名師莫歇勒斯（Moscheles）詳細考驗，使湯姆在琴上模仿所奏的新曲，又隨意在琴上奏出各個音，使湯姆說出所奏各音的名字，每次所答，絕對正確。莫氏只能說他是天賦的音樂奇才。

愛丁堡大學音樂教授奧克里（H. S. Oakley）說，「我在風琴上奏出孟德爾頌藝術歌，又奏巴赫的賦格曲，他只聽一次，就能模仿奏出。他本來不熟練於風琴奏法，但奏起來，並無困難。我又奏些自己的新作品，以前他全未聽過的；但他聽後，就能完整地奏出來。他不獨能說出所聽的各個和弦名稱，且能唱出任何音名的絕對高度。縱使夾著不協和音的和弦，他也能把要唱的音，正確地唱出來」。——上列這個試驗，是在湯姆十七歲時做的。

湯姆的演奏節目，包括貝多芬，蕭邦，孟德爾頌各名家所作的協奏曲，貝多芬的六首鋼琴奏鳴曲，以及許多精緻的獨奏曲。還有他自己的作品（包括《暴風雨》）。他奏琴，也唱歌。直至他逝世時（享年五十九歲），他能奏的樂曲，大大小小約共七千首。

湯姆的音樂才幹，包括了音樂的靈感，直覺，記憶，模仿，綜合而成一體；這實在是人間罕有的奇才。在他晚年，忽然患了麻痺症。他的手在琴上，全不靈活，所奏出的，皆為不協和弦。他哭得像小孩，「啊！湯姆的手指完了！」

一九〇八年六月十三日，他再走到琴前，輕聲唱歌；可是，他的嗓子嘶啞了。他傷心地哭，站起來說，「我完了！都完了！」大叫一聲，倒在地上，死了。音樂是他的生命。當他不能再奏，不能再唱，他便不復留在人間。

147

瞎了的作曲家

巴赫，韓德爾，麥克法倫，戴流士，四位都是晚年雙目失明的作曲家。他們雖然受盡痛苦的折磨，但仍堅強不屈，完成不少傑出的作品。下列所述，是他們的簡介：

巴赫是德國杜玲鎮地方的一個家族；這個族，從十六世紀開始，都以音樂為專業。在音樂藝術上有建樹的，共有六十餘人；而以約翰賽巴斯坦巴赫與其兩個兒子（費德曼，艾曼紐）最為傑出。晚年瞎了的乃是父親巴赫。

巴赫幼年，用了六個月的時光，在月夜偷抄樂譜，目力就受了損傷。（當時巴赫的哥哥收藏著名家的樂譜，不准他看，故在月夜偷偷抄譜研讀。）到了六十四歲，眼病漸成嚴重。他就診於泰洛醫生，這位醫生乃是英皇喬治三世的御醫，也曾診治過韓德爾的眼病。這位醫生的記錄說：「我以為可以像醫治韓德爾一般，把他醫好。但，當我拉開他的眼膜之時，乃發現到眼球已給癱瘓症所損壞了；因此，我毫無辦法」。

巴赫經過數次手術，敷藥調理，非但無效，且增痛苦。終於，他成為全瞎。在悲傷之中，

他計劃修訂所作的樂曲。臨終前十日，他的眼病忽然好轉，甚至能夠隱約看見東西；可是，隨著來的，是一場熱病，癱瘓症又發作，一七五〇年七月二十八日晚，就溘然長逝。三日後，安葬於約翰基治教堂的南門。這原是公共墳場，他的基碑也無特別標誌。一八九四年，這間教堂重修牆界，掘出三副骸骨，也無人能辨出那一副是巴赫的骸骨。終於由一位解剖學者希斯，證明其中一副較大的骨骼為巴赫，乃重新安葬。

巴赫創作樂曲，是以音樂來表示崇敬；他的樂曲特點，乃是虔誠的宗教情感。從音樂史上說來，巴赫乃是新舊時代的聯繫者。對位作曲法可分為兩個時期，一是和聲學發達以前的對位法，一是和聲學發達以後的對位法。前者的代表是巴勒斯替拿，後者的代表便是巴赫；因此，近代音樂創作，以巴赫為音樂之父。當時的人們並未能認識巴赫的偉大；直至貝多芬，孟德爾頌，舒曼等都給巴赫以最高評價；更通過其兩位傑出的兒子，乃影響歐洲樂壇，傳佈各地，以至今日。

韓德爾是與巴赫同時的德國作曲家，他與巴赫同在一六八五年生而逝世遲過巴赫九年。他的作品，以歌劇及神劇為主要。六十六歲時，正寫作他的神劇《依芙達》便感到目力很差。經過三次手術，無法復原，不能寫作了。但他仍然由他的助手史密斯扶他登臺演奏，憑記憶去演奏所作的風琴協奏曲，逝世之年是七十四歲。

另一位瞎了的作曲家，是英國的麥克法倫（G. A. Macfarren, 1813–1887）。麥氏除了作曲之

外，還有很多著作，對於和聲學的研究，極有心得。作品以歌劇，神劇，清唱劇為主。他是皇家音樂院畢業，後來在該院任職，做了十一年院長。他的目力，本來就不很好，終於日趨嚴重，成為全瞎。瞎了以後，他請一位助手替他記錄曲譜，就這樣完成了許多著名的神劇。

還有一位近代的英國作曲家戴流士（F. Delius, 1862-1934）是美國老師啟蒙而在德國音樂院就讀，因為他有機會接近挪威作曲家葛利格，故受其影響最大。

戴流士到了六十歲之時，癱瘓症與眼病同時打擊他，使他只能坐在輪車上生活。他也如麥克法倫一樣，請他的學生為他記錄口授的樂曲，完成不少傑出的作品。他熱愛生命，熱愛大自然；他有極為敏銳的感受力，用他的和聲描繪出美麗的風景音樂，獲得人人讚美。只要看看他的樂曲名稱，便可明白他的音樂作品之特性：〈初春聽鵑啼〉，〈夏夜河上〉，〈夏夜花園〉，〈黎明之歌〉，〈夕陽之歌〉，〈巴黎夜景〉，〈北國素描〉，〈山上景色〉，〈海上遨遊〉，〈高山之歌〉，〈鄉村節日〉，〈生命之歌〉；都是充滿風景描繪的音樂。他側重和聲的色彩，歡喜使用和弦進行而很少使用對位技術。他認定音樂要表現心靈，故並不側重嚴格的組織技巧。他與德布西，同屬印象派，但他歡喜用全樂隊的宏大聲音，又歡喜用銅管樂的聲音，這與德布西的習慣最有差別。他的音樂作品，不是暗晦朦朧而是明亮，處處充滿狂喜的歡笑。音樂批評家華洛克說得好：「浪漫樂派的三個階段，貝多芬是清晨，華格納是中午，戴流士則為黃昏。」戴流士的音樂，已把浪漫樂派的長處發展到極限了。

148

聾了的作曲家

歐洲樂壇，聾了的作曲家，並不止貝多芬一人。在他之前有馬諦生，在他之後有弗朗次，斯梅塔納。他們雖然聾了，但仍然苦幹到底；這種堅毅精神，堪為後人模範。

貝多芬在中年，便感覺到耳裡有雜音喧鬧。他訪問了許多醫生，都得不到診治之方。在悲傷心情之中，他寫信給老朋友說：「我雖不幸，但仍要反抗到底。我要與惡運戰鬥，它必不能把我拖倒！」

貝多芬總不滿意於自己的作品。他的學生丘爾尼（鋼琴家）聽他說過：「從今日起，我要創出一條新路！」貝多芬的後半生，有二十四年是在耳聾之中過活。由於這個不幸，反而使他聽不到周圍的嘈鬧聲音，減卻他不少煩惱。他的忠心僕人克倫，記述其每日的生活如下：

「早上五時半起床，坐在書桌旁，手腳打著拍，哼著，唱著，寫著。七時半，早餐。剛吃完，就匆匆出門，漫步於田野，舞動雙手，呼喊著。有時走得極慢，突然又快步走路，忽然又站著不動，在小冊上狂寫。十二時半，回家午餐，隨即休息。下午三時左右，再漫步於田野，

直至日落。七時半，晚餐。以後就忙於寫作，直至夜裡十時，然後就寢。

貝多芬在臨終的三年裡，寫作很勤勉。昔日物理學家牛頓曾經說自己好比小孩，只在海邊撿拾到幾片貝殼，卻未能探求那真理海洋。貝多芬也用相似的語調說過：「我只寫下幾個音符罷了！」偉人們總是謙遜的。

貝多芬說過：「我仍想多作幾首樂曲獻給世人，然後安靜地離開人世」。可是，這個希望卻無法達到；在他忙著計劃寫作第十交響曲之時，死神便來把他帶走了。

一八二七年三月，他病倒了。窮困之中，他接到鋼琴家莫歇勒斯從倫敦寄給他一百鎊，以濟燃眉之急。他感激無限，在三月十八日詳覆莫氏一信，說及第十交響曲的寫作計劃。但，就在八天之後他便長辭人間。他在病中，來探問的人並不多。他早年曾贈以作品的朋友，大半已作古人，也有遠去他方；因此甚感孤單。他模仿法國作家拉柏雷所說：「戲已演完，人生的交響曲完了，閉幕吧！」三月二十六日黃昏，他在雷電交作的風雨中逝世。死後的數小時內，他的頭髮全給朋友們剪光，以留紀念。

現在介紹歐洲樂壇另三位聾了耳的作曲家：

馬諦生 (Johann Mattheson, 1681-1764) 是德國的作曲家，多才多藝，對於古典文學，現代語文，甚有研究；同時又精通政治，法律，善奏古鋼琴，熟練舞蹈及劍術。開始，他在歌劇裡擔任男高音，曾與韓德爾成為摯友。他自認曾從韓德爾學到很好的對位技術；但因爭執而與韓

德爾決鬥，終於絕交。

馬諦生在歌劇裡，經常唱完一部份之後，又坐在琴邊演奏，指揮樂隊。四十七歲時，忽患耳病，終成全聾；但他毫不喪氣，把生命獻給寫作。他決定要每年出版一種著作；故聾了三十六年，勤勉不懈。他逝世之年是八十三歲，已出版的著作共有八十八種；更有未付印的樂曲作品，未列在內。

馬諦生在教堂音樂裡做了很好的革新工作。他在清唱劇裡，加入獨唱，二重唱，三重唱；這個原則後來巴赫把它發揚光大。當時教堂的合唱，不准女人參加，是馬諦生破了此例；此措施實在是極有膽量的改革。

弗朗次 (Robert Franz, 1815-1892) 是德國藝術歌曲的重要作家。開始，他的父母不讓他學音樂，直至二十歲，然後正式從師學習樂理作曲。他勤勉地分析巴赫，貝多芬，舒伯特的作品，又替詩作曲，引起舒曼的注意，在音樂刊物介紹他的作品，又得孟德爾頌，李斯特的稱讚；以後乃任職為琴師及教堂詩班指揮。

弗朗次五十一歲就受耳病所苦。辭職休養，聾了四十多年。他努力把巴赫，韓德爾諸名家的樂曲，詳細編訂伴奏譜，使後人更為利便。李斯特很慷慨，為他演奏籌款，供他休養之用。

弗朗次所作的藝術歌曲，與舒伯特，舒曼齊名。但弗朗次絕不採用戲劇化的手法。他說：

這種偉大友情，在樂壇傳為佳話。

「我的藝術歌曲」，並不誇張，只求平靜地用音樂引導出詩句」。德國詩人海涅的詩〈蓮花〉，弗朗次所說的「平靜之美」了。

斯梅塔納 (Bedrich Smetana, 1824–1884) 是捷克的著名作曲家，對於民族音樂之建樹，功勞很大。他的鋼琴演奏，名重一時。他的老師李斯特，很早就認識他的才華。他在布拉格辦了一間音樂學校，也在國立歌劇院擔任指揮八年。

斯梅塔納作過許多樂曲與歌劇，歌劇《交易新娘》是最受歡迎的作品。管弦樂曲《我的祖國》，包括著名的《莫爾道河》音詩，馳譽世界。其他如《勝利交響曲》，弦樂四重奏，提琴曲《我的故鄉》，鋼琴曲《婚禮景色》，均有傑出之成就。在鋼琴曲中，他直接受到李斯特的技術影響；在風格方面，則受蕭邦的民族色彩啟示甚多。

五十歲時，他感覺耳中出現毛病；這使他不能再擔任歌劇院的指揮工作，遂辭職休養，安心作曲。開始，他聽音時，兩耳各有不同；內耳不停地有嗡嗡之聲騷擾。這種情形，與貝多芬的病狀相似。醫生們囑他暫停聽音樂，使聽覺神經休息；但經過許多治療方法，都無良效。他在苦惱之中，悲傷萬分，呆坐終日，無法工作。然而，他終於振作起來，勉力創作了許多弦樂合奏曲。他說：「六年來，我全聾了！我聽不到任何音樂！我想像著音樂聲，猶如在夢中聽到的一樣。我寫作弦樂合奏曲，以消磨這些難以忍受的痛苦時光！」

他在逝世前三年，耳病帶來了腦病。他在日記上寫：「我的耳中，不獨有持續不斷的嗡嗡之聲，而且有許多人在說話。我看不見說話的人；但他們終日喧鬧著，吹口哨，又唱歌，又狂笑，侮辱我，罵我為蠢才！」這樣的腦病，使他變成瘋狂。有時偶然痊愈數日，他便努力寫作，完成了他最後的歌劇《魔鬼的城牆》以及其他樂曲。以後，患了精神病，死於醫院之內。

斯梅塔納在十年的聾耳生活之中，勤勉不懈，把波希米亞的音樂穩健發展，奠定了民族樂派的新路向。

從上述四位聾了的作曲家一生事蹟看來，造物者雖然殘酷，他們卻似從容就義的殉教徒，毫不灰心地完成其本身的任務，然後離開人間；這種堅毅精神，實在值得後人景仰。

藝術歌曲史話

149

藝術歌曲在世界樂壇上出現，不過二百年歷史。它是怎樣發展起來的？我們應該加以了解：

巴赫所作的歌曲，皆以宗教為主。他的作曲技術很精湛，當時只有韓德爾的作品，能與他媲美。與巴赫同時代的作曲者，也有作過不少抒情歌曲；但其價值不高，並不能獲得聽眾之喜愛。改革歌劇的格呂克，所作的歌曲也是枯燥無味。直至詩人歌德的抒情詩集出版，然後刺激起作曲者的創作趣味，鼓舞起藝術歌曲的新路向。藝術歌曲之能夠發揚光大，實在要感謝詩人們的恩賜。

一七八〇年，雷察特印行他的歌曲集，均用歌德的詩做歌詞。過了十三年，又印行另一冊新歌集。這種以新詩為歌詞的作曲風氣，逐漸普遍起來。雖然雷察特的歌曲，至今已經被人遺忘；但當時，卻獲得詩人歌德的熱烈讚賞。不曉得是否由於成見，歌德從來都不曾讚美貝多芬與舒伯特所作的藝術歌曲。

以詩入曲的風氣，漸趨蓬勃；到了詩人海涅的時期，藝術歌便表現出燦爛輝煌的成績。在

此，讓我們看看維也納幾位主要作家如何創作藝術歌曲：

海頓所作的藝術歌，曲調流暢，伴奏複雜，各段之間，常有較長的過門。海頓對於新詩，本來無大興趣；對於創作小曲，亦無興趣；只因機緣湊巧，到英國倫敦之時，被人邀請編作這些歌曲，乃順情做了。他作了幾首藝術歌和十多首獨唱曲，便成為當時的藝術歌曲首要作家。

莫札特作曲，精巧而優美，但當時作曲者重視交響曲，協奏曲，大歌劇；對於藝術歌曲之創作，毫不關心。

貝多芬也曾把歌德的詩作成藝術歌。他把〈魔王〉作曲，未曾完成就擱置一旁。他既不滿意於那些只用一個曲調為主的歌曲，又未能尋找到抒情歌曲的新方法；就只能盡力創作戲劇化的歌曲。直至後來，藝術歌曲的創作方法，乃在舒伯特的手上完成。

舒伯特作曲很勤勉，他的朋友窩格爾是一位傑出的男高音歌唱家，鼓勵他創作歌曲，為他演唱。舒伯特在二十歲時，已經為歌德的詩譜成不少歌曲，並且風行各地了。他能將詩與樂的境界，融成一體，恰當地表現出來。後來舒曼替海涅的詩作曲，布拉姆斯替狄克的詩作曲，在此，世人仍尊舒伯特為藝術歌曲的首要作家。

舒伯特能把短小的詩句，作成樂曲的細片；又由這個有特性的細片，開展為樂句與樂段，分配於歌聲與伴奏之中，使之互相呼應。他善用和弦的色彩，使用不同色彩的和弦，顯示情感上的轉變。他用有特性節奏的音型，出現於伴奏之中，以繪出風聲，水流，蟲鳴，鳥唱，使樂

曲的伴奏與唱出的歌聲，結合成為有機的組織。這種作曲方法，在當時是極為新鮮的方法；直至現在，仍然是音樂創作的重要技巧。這種作曲方法，正是畫家所說的「氣氛」，它能顯示出整個詩意的內容。

也有人認為舒伯特所選的詩，並非最好的詩。在他所選的詩中，歌德的詩佔了大多數，計有七十多首。席勒的詩則有五十多首。海涅的詩，司各特的詩，莎士比亞的詩，為數不少。其他的詩，多為他的老朋友梅約豪法，梭貝的作品。他選詩為詞，並不站在詩作的立場；他是用音樂的眼光來作取捨的標準。

舒伯特的情感是誠懇而嚴肅。他的內心，充滿同情與敏感的動力，對於每點滴的情緒起伏，都有共鳴。他在讀詩之際，詩句鼓舞他的想像力，立刻使他的內心震動，化為歌曲，沛然傾瀉，永不枯竭。他慣用的題材，是真正的抒情詩題材；例如溪流，森林，冒險的，浪漫的，人生的愛情，宗教的虔誠。他能把捉著生活裡的瞬間印象，表現而為震人心弦的美妙音樂。

舒伯特將藝術歌曲發展到了完美境地。後來的作曲家，有些重視伴奏部份的精巧結構，有些重視詩境色彩之表彰，有些重視詩句之朗誦，都不過是根據舒伯特的原則再加發揚而已。

150

靈感的神話

靈感是一種心理狀態，它像突然的閃光，宛似夜空的隕星，發出壯麗光芒，給人以寶貴的啟示。因為它突然而來，轉瞬即逝，使人驚詫之餘，只能認作是神的恩賜。實在，靈感好比擦洋火，一觸即見火花。然而，火花出現之前，必須先配合齊備各種材料；倘若事前全無準備，就絕無可能出現火花。

每個創作者，無論如何聰慧敏銳，總要先能熟練地使用創作的工具；因此，他必須經過刻苦的準備工夫，然後能夠豁然貫通，運用自如。人們僅看到豁然貫通的一剎那，於是稱為天才，認為全憑靈感之力，豈不可笑？

靈感是什麼？就是早有準備而又極為專心致志的結果。若不熟練使用一切表達感情的符號，那又怎能有天才與靈感之可言？因此，天才與非天才，靈感與非靈感，都是由於「量」的差異，而不是「質」的分別。只因為「踏破鐵鞋無覓處」，刻意追求，然後能夠「得來全不費工夫」。

實在，所謂「全不費工夫」，只是表面看來如此。

王國維在《人間詞話》裡說得好：古今之成大事業，大學問者，必經過三種之境界：「昨夜西風凋碧樹，獨上高樓，望盡天涯路」此第一境也。「衣帶漸寬終不悔，為伊消得人憔悴」此第二境也。「眾裡尋他千百度，驀然回首，那人卻在燈火闌珊處」此第三境也。——這裡所說的「驀然回首」就是靈感出現；而產生靈感，乃是由於「為伊消得人憔悴」。❶

因為人們不了解「靈感產生於苦學」的道理，總把靈感與天才，當作是神蹟。從古至今，詩人，音樂家，每有卓越成就，人們都用神秘的眼光來看，使之與夢境，鬼神相聯繫。實在，夢中的創作，乃表示全心放在創作之上，以致潛意識不斷地繼續進行；這種熱誠，乃是藝術創作者常有的現象。下面將為讀者介紹詩人卡德夢，哥爾利治；提琴家塔替尼，溫約夫斯基；以及我國晉朝藝人秘康的軼事，以例證靈感的神話。

卡德夢（Caedmon）是第七世紀的英國詩人。他住在修院之中；因為他的歌喉不佳，每在晚禱唱詩之際，他就退席，回到住室去。有一個晚上，他突然聽到有人呼喚他的名字。他看見一位天使，站在住室的門邊。天使叫他唱詩，他說，他很抱歉，唱不出來。但天使再三勉強他唱；

❶　三個境界的三首詞，依次是：
（一）晏殊的〈蝶戀花〉，
（二）柳永的〈鳳棲梧〉，
（三）辛棄疾的〈青玉案〉。

於是他唱出隨意創作的詩句。以後，他繼續自己創作新詩，終於成為當代著名的詩人。

哥爾利治（Coleridge）是十九世紀的英國詩人。在一七九七年，睡夢中作成了三百行詩句，醒後，很清楚地記錄出來。寫了六十行詩，便給來訪的客人打斷，無法再默寫下去。這首夢中作成的詩就是〈忽必烈漢〉，敘述蒙古忽必烈大帝建築園林的故事。

從上述兩則軼事看來，我們不難看出，卡德夢的內心，實在熱誠地想唱詩，哥爾利治也是潛心要創作新詩。他們的潛意識不斷地工作，終於產生結果。至於見到天使的敘述，可能由於心嚮往之，化成幻像而已。

塔替尼（Tartini）是義大利十八世紀的著名提琴家，他所作的奏鳴曲《魔鬼的顫音》，乃是由一個夢的啟示而作成。他說：

「有一夜，我在夢中與魔鬼晤談。我試把提琴給他，看他能否演奏。原來魔鬼的演奏技巧非常精練。他為我奏了一首充滿顫音的奏鳴曲，其巧妙之處，使我迷醉，使我震驚，使我狂喜。我屏息靜聽，醒來立刻默寫，再加編作，遂成此曲。事實上，我所寫出的曲，遠不及在夢中所聽到的那麼迷人」。

溫約夫斯基（Wieniawski）是波蘭十九世紀的著名提琴家。他苦心研究跳弓技術，久久未得要領。有一夜，夢中發現跳弓的秘奧；醒來試奏，果然把握到要點。人們也許認為這是神人傳授吧？其實，這都是潛心苦學，夢寐不忘；真是「為伊消得人憔悴」，一旦豁然貫通，就是「驀

然回首，那人卻在燈火闌珊處」；怎不教人拍案驚奇呢！

把靈感託詞於鬼神，是軼事裡的常見材料。《廣博物志》所記的神話，說及古代藝人嵇康從鬼神學得《廣陵散》，雖然是杜撰之作，但為世人所樂道。故事是這樣的：

嵇康從孫登學琴，孫登不肯教他；因為認定嵇康「有逸群之才，他日必被戮於市」。嵇康失望而去，南行至會稽山，向王伯通家求宿。伯通曾建一館，三年來，每有人宿於館內，天明即死；因此，伯通常閉此館，平日無人居住。是夜，嵇康在館內奏琴，見有八鬼從館後冉冉而出。

康頗驚懼，對鬼說：「三年來害人的，必是你們所為了！」眾鬼答他：「我們並非殺人的鬼。兄弟八人，乃舜的掌樂之官，被人枉殺，埋葬於此。王伯通建館，毫不知情，築牆壓我們，深覺不安。每有人來宿於館中。我們想告訴他；但都因懼怕過度而死，並非我們所殺。今願先生向主人詳述，將我們的骸骨遷葬他處，感激不盡。今償先生以琴曲《廣陵散》，可以妙絕於天下」。康聞之大悅，遂請眾鬼教導奏曲，練習不輟。王伯通聞館中琴聲奇麗，披衣細聽，深感詫異。乃問康。具言所遇。次日，伯通遣人掘地，果見骸骨八具，遂妥為遷葬。晉文帝時，伯通任太守，康則為中散大夫。後來，帝殺康於市，遂帝令康北面受詔，教宮人奏曲，康不從命。——這些記載，當然只是一些民間傳說。其實，嵇康之被殺，並非因為他不肯教宮人奏曲。他在臨刑時嘆說：「昔日袁孝尼請我教他奏《廣陵散》，我不肯教他，以後這首曲就成絕響了！」這幾句傷心話，使後人為之惋惜不已。

嵇康求師遭遇挫折，當然奮力求進，刻苦用功。誠如鄭板橋所說：「精神專一，奮苦數十年，神將相之，鬼將告之，人將啟之，物將發之。不奮苦而求速效，只落得少日浮誇，老來窘隘而已」。所有被認為靈感的創作，皆是藝人窮年纍月的心血結晶。人們不曾注意到這些苦工，卻說是鬼神傳授，豈不是推諉於鬼神來掩飾自己的懶惰嗎？

附篇

大風泱泱歌

贈黃友棣先生

<div style="text-align:right">何志浩</div>

黃友棣先生為余作大舞劇曲、大合唱曲、大時代曲、及中國民歌組曲等，數以百計，皆由中華學術院印行，列入中華大典。《毛詩》傳曰：「古者教以詩樂，誦之、歌之、弦之、舞之」。黃先生於樂教之勤，為教育界所景仰。余自與黃先生交遊以來，從事音樂文學，頗有心得。年來各大專院校合唱團，經常演唱黃先生所作之〈偉大的　國父〉、〈偉大的　領袖〉、〈偉大的中華〉等大樂章，誠有泱泱大風之概。爰為之歌，且以為頌。

中華民國六十五年十一月六日

黃君作曲心朴忠，我為作歌情互融。探源詩歌樂之本，八音無詩奚奏功。

詩歌言志天人徹，樂聲效忠律呂從。律判陰陽度管，亦分清濁應鼓鐘。

樂聲低昂歌聲應，金聲玉振同始終。中國文學特徵顯，音樂文學為正宗。

樂則韶武斯為美，中和純正增雍容。歌登於堂舞於庭，歌舞中節與無窮。

樂歌樂章詩境界，詩品詩心樂理通。仁為樂心義為體，象德古稱師曠聰。

詩樂均能涵萬象，樂詩獨步奪天工。文學詩歌是音樂，不知音樂如盲聾。

詩賦詞曲時代性，現代歌曲應執中。前代樂府可合唱，衍至後代多換宮。

慨乎樂經失傳久，詞調合律難追蹤。俗工不諳古譜法，粃糠未免笑冬烘。

黃君創作愛國歌，大樂還魂真豪雄。大漢天聲開鴻濛。

黃君創作藝術歌，大雅音盪江上峰。黃君創作舞劇歌，大曲珠轉何玲瓏。

黃君創作戰鬥歌，大壯振容氣貫虹。黃君創作民謠歌，大快人心心相同。

黃君創作現代歌，

《音樂人生》一出世，如日之升懸蒼穹。《樂府春秋》再接厲，如月之恆耀銀空。

發揚蹈厲我為舞，揮劍擊刺西復東。鈞天廣樂君為曲，美哉泱泱歌大風。

友棣附誌──桂冠詩人何志浩先生賜贈〈大風泱泱歌〉，深為感謝；但實在說來，愧不敢當。《樂府春秋》乃《琴臺碎語》之總稱。

音樂人生

黃友棣／著

本書分為四大部份：創作觀點、作品例證、教學相長及音樂生活隨筆等，每一篇都是十分詼諧生動的文章。作者是樂界名家，深諳教育、精擅文采；無論談見聞、砭時弊、論創作、抒襟懷，均是細微精闢、淋漓盡致，莊諧俱陳、文情並茂。在在表現出樂人風範的典型，與精神生活的豐富，對於社會音樂的除弊賦新，更有獨到的見解，值得愛好音樂者細讀品賞。

樂風泱泱

黃友棣／著

書內分為三部份：（一）樂教生活：以趣味的敘述，闡釋中外古今的聖賢哲理；（二）作品內容：以簡明的解說，分析最近所作的音樂作品；（三）專題研究：站在藝術與教育的立場，將我國古代三部論樂的典籍（《禮記》的《樂記》、《荀子》的《樂論》，《史記》的《樂書》），介紹其內容，分析其特點，提出其中的卓見與錯誤，分別加以探討，以找出我們所應走的路。